輕輕鬆鬆學 Keyboard

影音教學
掃碼即學

編著／張可葳

- 全球首創圖解和弦指法,簡化視譜壓力
- 精彩教學示範影音,一比一樂譜對照
- 注重樂理、指法練習,秉持正統音教觀念
- 詳細操作指引,教您如何正確使用數位鍵盤
- 不限廠牌,適用任何數位鋼琴與電子琴機種型號

手提式電子琴／數位鋼琴入門教材

[作者序] preface

Play Music！彈奏音樂是非常好玩的一件事。

在音樂學習的啟蒙階段，如果不能提起興趣對學習的內容產生好奇心，學習的過程勢必非常枯燥無味。而《輕輕鬆鬆學keyboard》系列是我的第一本創意教材，編寫出發點就是希望更多人能享受彈奏音樂的樂趣，此系列出版發行十多年來，市場反應迴響良好，於是在今年重新編制了合訂版，將第一、二冊的重點歸納，另外還新增了示範演奏影音，書中有放入課程教學所對應的QR Code，只要利用行動裝置掃描，就可以輕鬆立即的觀看影片！這樣的重新整合也算是對《輕輕鬆鬆學Keyboard》系列教材設計的原始概念做了一個最完美的呈現！

彈琴是許多人的夢想，但學習樂器必定是要投入許多的練習時間才能看到成果。合適的老師與優良的教材是輔助學習的兩大重要條件。非常感謝你選擇了我所編寫的教材，也很開心你將開啟音樂之路，也祝福你的學習之路更加順利！

張可葳　於2019年8月

[作者簡介] about the author

編 著 ▶

張可葳 Carol Chang

- 美國華裔爵士鋼琴演奏家。
- 畢業於美國洛杉磯葛洛夫GROVE音樂學院雙主修爵士鋼琴與商業編曲。
- 南加州大學爵士音樂研究所 碩士學位。
- 1999年於國家音樂廳舉辦個人爵士鋼琴發表會,同時為國內首位於國家音樂廳演奏爵士鋼琴之女性鋼琴家。

【經歷】

- 上海知名爵士音樂餐飲集團「CJW」之音樂總監 (2004-2019)。
- 上海黃浦區《爵士老碼頭音樂節》節目統籌 (2015)。
- 江蘇太倉大劇院《爵士三重奏》音樂會 (2015、2019) 演出。
- 上海爵士音樂節 (2019) 演出。
- 巴拉圭大學 學術講座大師班 (2015) 進行演講。

【代表作品】

- 《MUSICALL》幕前幕後音樂製作免費刊物發行人 (2000-2003)。
- MidiMall公司《PRO. Dution》音樂雜誌專欄主筆 (1998-2003)。
- 爵士鋼琴教具「爵士輪盤・爵士樂」設計者。
- 《台灣心 拉丁情》專輯製作、編曲 (2003年於巴拉圭發行)。
- 發行個人演奏專輯《Jazz Love 9999》。
- 《輕輕鬆鬆學Keyboard》電子琴教學系列書籍作者。

[推薦序] 黃韻玲 recommand

學鋼琴是許多人有過的共同經驗，但是可以讓小朋友、大朋友繼續在音樂的學習過程中找到自信與樂趣，「啟蒙老師」和「音樂教材」就是非常重要的兩大因素了。

從小，每當看到能自彈自唱的人就非常羨慕，也氣自己、怨自己為什麼不能聽到一個主旋律，就能自己搭配上和弦伴奏。於是在摸索與學習和弦的過程當中，又因為當年的教材資源缺乏，而浪費了許多寶貴的時間。

現在，張可葳老師將多年的音樂教學經驗，集結成一本針對和弦、指法練習、基礎樂理與練習曲的教材；讓所有對音樂有興趣的人，都能在更短的時間內找到自己心中音樂的藍圖。

如果你是初學者，那你就找對教材了！
如果你是音樂老師，那就更不能錯過了！

[設計概念] design concept

本教材分為 **基礎樂理、指法練習、練習曲** 三大部份,讓每一位學習者都能全方位的學習音樂,非常適合做為單鍵盤電子琴的搭配教材、幼稚園老師唱遊伴奏用譜、家長帶孩子唱歌的好素材、孩子自己在家練習的好幫手。

※看圖就學會和弦基本型位置※

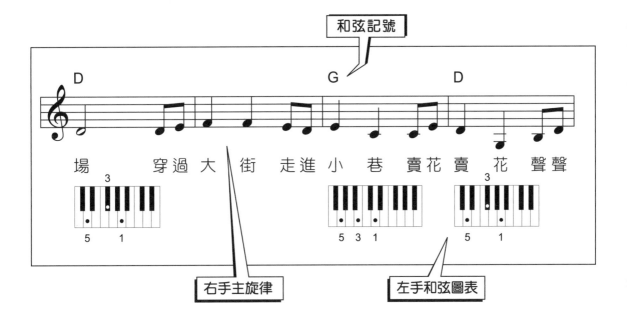

[前言] preface

攜帶型電子琴,它的價格比較便宜,攜帶方便,表現力豐富,又較容易掌握,是兒童音樂啟蒙和音樂能力譜及教育的理想工具。電子琴的問世給我們的音樂普及教育帶來了許多方便,因此深受廣大消費者的喜愛。

在此提供家長們一些觀念作為參考:

電子琴是以鍵盤型態出現的一種樂器,要操作它,必然需要一定的鍵盤技術。我們可以透過各種指法的練習來訓練學生,提高手指的靈敏性和獨立性,才能適應各種樂曲的演奏。另外還必須包含一定的樂理知識,學會看譜,懂得各種音樂標記,來幫助實際演奏的效果。

僅有這兩方面的教育並不能使孩子們真正享受到音樂的快樂,因為枯燥的練習,必然無法刺激學習興趣,反而會使孩子們厭倦練習,產生不願意再繼續學習的想法。家長往往認為孩子沒有興趣,終究會停止繼續學習。因此有趣的練習曲或是簡單的歌曲就是提升學習興趣的好方法。

電子琴並不是一種取代鋼琴的鍵盤樂器,因此僅去模仿鋼琴技術教學也是不行的。我們應充分利用電子琴的不同音色、節奏啟發對音樂的基本能力。一但掌握了這種能力,便能開始發揮無窮的創造力,自如地用音樂的語言去表達他們心中的各種感受,孩子們也將會更加喜歡音樂、熱愛音樂。這樣我們的音樂普及教育工作的目的也就達到了。

培養學生的節奏感,首先要加強節拍感的訓練:

電子琴的自動節奏部分,為我們給學生進行節奏感的教學,提供了一個有利的條件。我們可以讓學生和著自動節奏反覆地打拍子,甚至可以利用節奏踏步、舞蹈等肢體動作,去領略各種節奏的不同律動。學生透過節奏能感受到音樂內在的情感,而節奏感就會隨著音樂在學生的心理產生共鳴,達到學習的目的。

電子琴的音色、自動伴奏、自動和弦，這三大主要功能就為教學提供了許多方便之處。例如，在演奏旋律的訓練時，不光是認識音符、讀會樂譜、按照指法彈奏，還要注意句法、教導音樂呼吸，不同情緒的旋律，有不同的彈奏法。唯有仔細地去注重所有細節，學生能逐漸發展正確的音樂技巧與正確的認知。

電子琴有類比各種樂器的豐富音色庫，我們可以根據樂曲的需要，選用合適的音色，來訓練各種演奏技法。如瞭解弦樂運弓的感覺；銅管或木管的音色，模仿吹奏呼吸的感覺，從中學習分句和斷奏的技巧等等。

培養學生正確的和聲感覺，是電子琴教學中不可缺少的一部分！

攜帶型電子琴的演奏必須與自動和弦伴奏來配合完成的，在音樂中和弦的連接推動了旋律的進行，不同的和聲連接，形成了不同的音樂色彩使學生能正確了解和弦的功能及效果。學生在演奏旋律的同時，腦子要有很好的和聲感覺，這樣才能使他們更好地理解音樂和表達。

目前電子琴的延展性已經發展得非常好。不但價位與使用功能的選擇性非常廣泛，透過與電腦的連接，可藉由電子琴來控制音樂相關的教學軟體；例如作曲、編曲、製作樂譜、錄音等等。學習音樂將不再是只有傳統樂器可以選擇，在未來透過電腦製作的音樂將成為全球主要趨勢。

學習電子琴其實不只是孩子的事，成人也是可以學習的。只要選擇適合的曲目另搭配基本的指法練習，相信電子琴是一種沒有年齡限制的樂器，只要透過簡單的學習相信任何人都能享受演奏音樂的樂趣。

Contents

Contents

● 本公司鑒於數位學習的靈活使用趨勢，取消隨書附加之影音學習光碟，改以 QR Code 連結影音分享平台（麥書文化官方 YouTube）。

● 學習者可利用行動裝置掃描書中 QR Code，即可立即觀看所對應之彈奏示範。另外也可掃描右方 QR Code，連結至教學影片之播放清單。

1. 基本觀念

學習彈奏鍵盤樂器不但需要保持對音樂的好奇心，更需要耐心與恆心地持續練習，才能真正享受彈奏樂器的快樂。以下基本觀念包含正確姿勢與樂理知識，請大家在練習時別忘了這些把音樂學好的重要秘訣喔。

電子琴基本操作方法

◆ **每台琴都會有下列幾種功能，因此不論廠牌，以下步驟必須牢記。**

1‧選擇音色（VOICE）

每一台自動伴奏都有一百種以上的音色，請記得每一次在你開始彈奏之前，都要先選擇一種自己喜歡的音色。本書每一首示範曲的音色，可以當作您的參考，當然您也可以自己變化。

2‧選擇曲風（STYLE）

為您想演奏的曲子選擇一個適當的節奏，是需要學習與經驗的累積，建議您先按照本書的建議來操作您的琴，藉由這個過程來增加您對這台琴的熟悉度。

3‧選擇速度（TEMPO）

每一種曲風都有適合的節奏範圍，例如快版、中版、慢版等等。建議您可以先以較慢的速度來彈奏，這樣才可確保演奏與操作的過程都正確。

4‧開啟自動伴奏（ACMP ON）

當您啟動自動伴奏功能，左手在鍵盤的左半部按下和弦，您的鍵盤就會按照您設定的曲風與速度來執行自動伴奏，否則，您的鍵盤就會同鋼琴一樣，一整台琴都發出同一個音色。

5‧啟動同步開始鍵（SYNC START）

當您啟動同步鍵，鍵盤就會在預備狀態下隨時準備演奏。鼓、低音貝斯、打擊樂器等自動伴奏的功能都會在您開始彈奏琴鍵同時啟動。

◆ **前奏與尾奏**

如果您希望將自動伴奏琴的前奏加在您要彈的主旋律之前，可以在開始演奏之前加按一個前奏的啟動鍵。當您開始彈奏時，就會先聽到自動伴奏琴已經編好的前奏，等前奏結束即可自行彈奏主旋律。附加尾奏則在主旋律之後，再按下尾奏啟鍵，即可聽到自動伴奏琴原廠設定好的尾奏，直到尾奏結束，鍵盤會自動停止，無需再按停止鍵。

◆ 其他功能

例如移調、錄音、合聲等功能，則因為每一台琴的差異，故不在此作說明，請各位參考您的使用說明書，或是請老師指導。

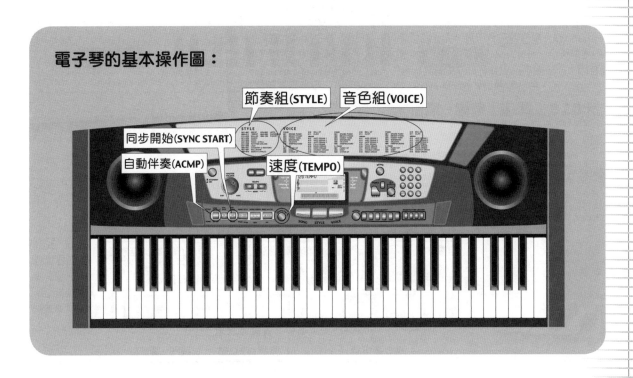

◆ 學習彈奏一首歌曲的步驟：

1‧練習右手主旋律。

2‧練習左手伴奏──必須按照每個和弦應該下拍的位置來練習，可先以較慢的速度混合兩手彈奏。

3‧逐漸增快速度，直到能夠以正常速度完成整首曲子。

4‧自彈自唱──當您可以正確彈奏一首歌曲，也可以用唱的方式將主旋律唱出來取代右手彈奏主旋律。

如何開啟自動伴奏

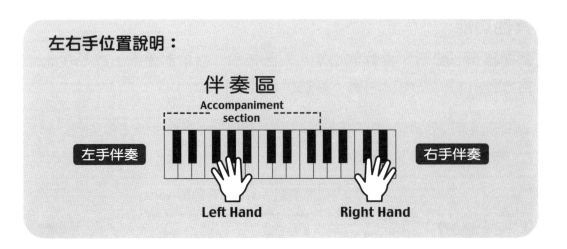

左右手位置說明：

伴奏區
Accompaniment
section

左手伴奏　　　　　　　　　　　　　　　　右手伴奏

Left Hand　　　　　　Right Hand

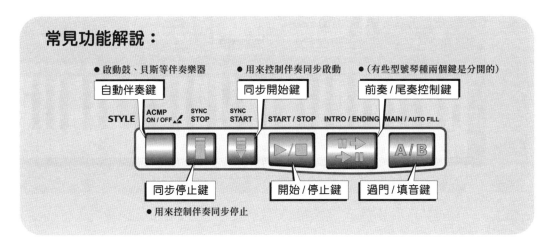

常見功能解說：

● 啟動鼓、貝斯等伴奏樂器　　● 用來控制伴奏同步啟動　　● (有些型號琴種兩個鍵是分開的)

自動伴奏鍵　　　　　　　同步開始鍵　　　　　　前奏 / 尾奏控制鍵

STYLE　ACMP ON / OFF　SYNC STOP　SYNC START　START / STOP　INTRO / ENDING　MAIN / AUTO FILL

同步停止鍵　　　　　開始 / 停止鍵　　過門 / 填音鍵

● 用來控制伴奏同步停止

1·按下自動伴奏開啟鍵：

如果要使用伴奏功能，必須先開啟自動伴奏功能。

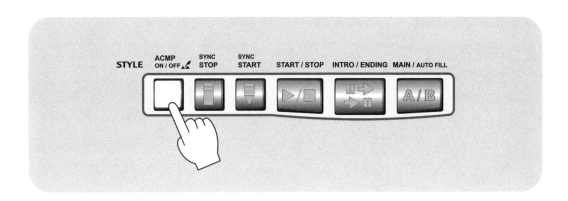

STYLE　ACMP ON / OFF　SYNC STOP　SYNC START　START / STOP　INTRO / ENDING　MAIN / AUTO FILL

2·當您按下開始／停止鍵：

鼓節奏會先啟動，如果左手按下和弦，則啟動其它伴奏樂器。

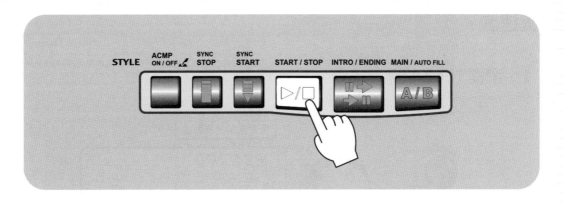

◆ 操作步驟提示：

1·伴奏區與旋律區的分界點是可以設定的。
請參照使用手冊來改變分界點的位置。

2·當「自動伴奏」功能未啟動時，鍵盤全區只會發出同一種音色。
例如：鋼琴。

 如何改變速度

每一台琴的面板上都可以找到一個控制速度的按鍵，按下鍵就可以任意改變速度。

1 · 選擇TEMPO鍵

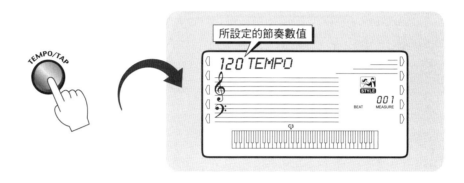

所設定的節奏數值

120 TEMPO

2 · 用數字按鍵或是轉盤改變速度，改變速度的方式有：

(1) 使用數字按鍵　　　(2) 使用轉盤　　　(3) 使用按鍵

3 · 另外，也可以利用TAP鍵來自訂速度

如何使用TAP？

　只要在TAP鍵敲打出你要速度，你的琴就會自動測出你所要的速度了！

◆ 操作步驟提示：

初學者可以先選擇適合自己彈奏的速度。

本教材樂譜的標示為影片範例正常速度。

如何選取曲風

由於各廠牌設計有別，每台琴的使用方法都不太一樣，選擇曲風的方法
大致如下：

1．按下曲風選擇鍵

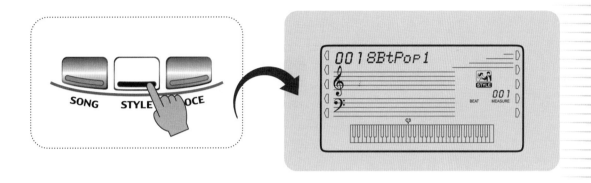

2．直接由數字鍵選擇對應曲風的編號，或是由曲風選擇區直接做選擇

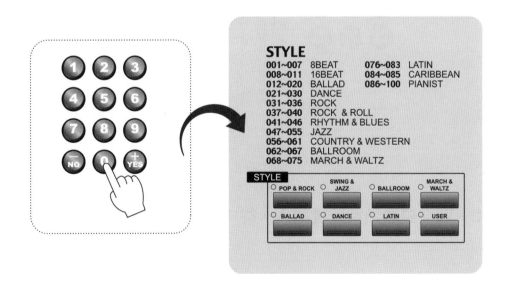

4 ▶ 如何選取音色

由於各廠牌設計有別，每台琴的使用方法都不太一樣，選擇音色的方法大致如下：

1·按下音色選擇鍵後，使用數字鍵輸入對應編號

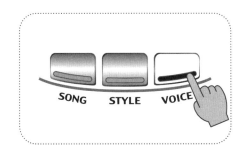

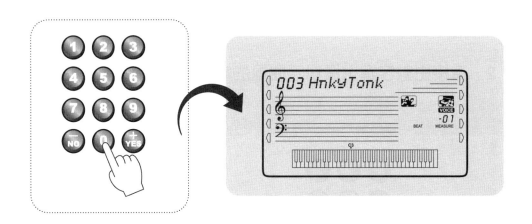

2·或從樂器類別按鍵輸入，從中挑選你想要的音色

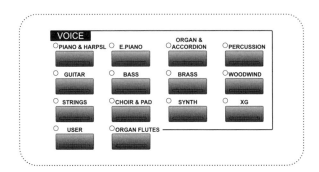

5 → 移調功能

彈奏自動伴奏琴的一大好處就是哪怕你只會彈C調的曲子，只要會使用移調功能，同樣可以彈出任何調的音樂喔！這也就是說，雖然你彈的是C調，但是經過移調功能的轉換之後，自動伴奏琴會依照移調之後的調性發出聲音。這項功能對於想要伴奏的人來講，真是一大福音啊！因為不論是替樂器演奏者伴奏，或是替演唱的歌者伴奏，都可以依照他們的需求移動音調的高低了。

※移調功能的範圍值是±12個半音。

◆ 我只會彈C調，但是想移到別的調去，該怎麼做？

如果想移調至E調，推算C到E共有四個半音，只要將移調功能設定至+4就可以了。若要移至其他的調，則同樣以半音距離來推算。

1・按下移調鍵：

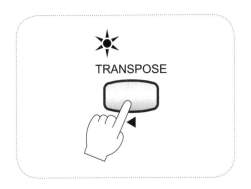

2・調整移調的半音數值：

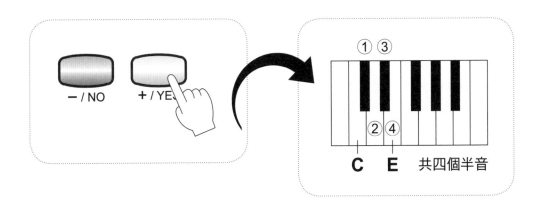

◆ **如果你所彈的樂譜為D調，想移至F調，該怎麼做？**

由D到F一共有三個半音，將移調功能設定至+3，當你照著樂譜彈奏D調時，
Keyboard會發出F調的聲音。 其他的也是依此類推。

1・按下移調鍵：

2・調整移調的半音數值：

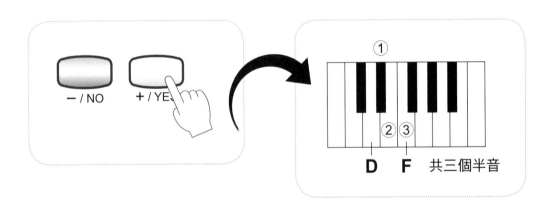

6 過門Fill In的解說

◆ 何謂過門？

過門的解釋應該是「具有引導作用、用來區分音樂段落的節奏句型或是樂句。」一般的歌曲大多為每八小節為一個段落，因此在段落之前我們會用「過門」來引導下一個段落的進入。

目前市面上的各式手提電子琴或是數位鋼琴最少都內建A、B兩種過門。

通常過門的句子必須位在新的段落到來之前。以一首32小節的曲子來說，過門必須在第8、16、24及32小節。過門的句子通常為一小節，因此什麼時候按下過門鍵，是下一個要注意的步驟。

◆ 何時按過門？

· 如果在**第四拍之前**按下過門鍵，過門的句子將立刻開始直到這小節結束。

· 如果你按的是過門A，過門結束後會回到A伴奏型態，也就是基本的句型。

· 如果你按的是過門B，過門結束後伴奏曲風會進入B的伴奏型態。

請練習在第二拍或第三拍的位置按下過門，將這個動作練習直到習慣為止。

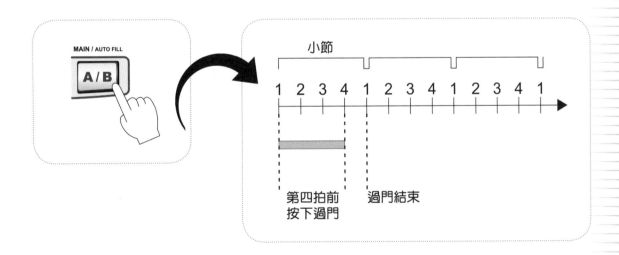

如果在第四拍之後與**第一拍**之間按下過門鍵，過門的句子將從下一小節的第一拍開始完成一小節的過門句子（通常一個完整小節的過門可將氣氛帶入更高點）。

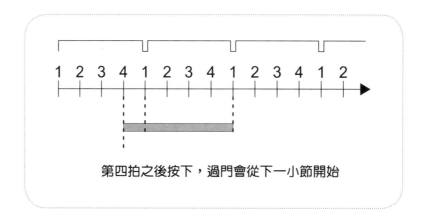

第四拍之後按下，過門會從下一小節開始

專業等級的琴通常會有A、B、C、D四種伴奏型態於同一種音樂曲風，也就是說，越專業的琴種在演奏的效果上有更多變化。

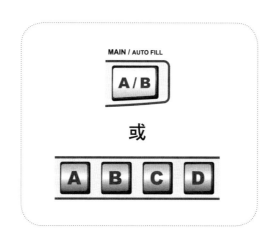

◆ **什麼是同步啟動？**

當設定「同步啟動」功能，你的Keyboard會進入預備狀態。

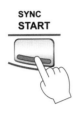

→ 設定同步啟動功能

預備狀態有兩種：

《A》 如果自動伴奏已經開啟，只要你觸碰自動伴奏區的任何一個琴鍵，就會立即啟動自動伴奏功能。

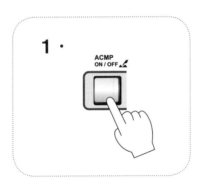

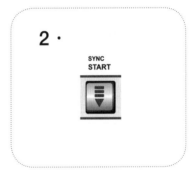

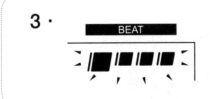

面板會顯示預備狀態，同時Show出拍子速度。

《B》如果自動伴奏未開啟，當你觸碰琴鍵，只會啟動負責節奏的鼓組，其他
樂器如Bass、吉他等並不會發出聲音。

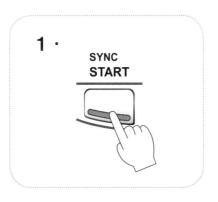

1.

SYNC
START

2.面板會顯示預備狀態與拍子。

3.觸碰琴鍵時，沒有伴奏只有鼓。

◆ 什麼是同步停止？

當你開啟「同步停止」的功能後，只要你的手指一離開自動伴奏區，音樂立即同步停止。

→ 設定同步停止功能

這個功能適合用在某些音樂類型的段落或是結尾。例如Cha-Cha曲風的音樂結尾「CHA - CHA - CHA」。

1‧正常的彈奏正在進行中。

2‧按下

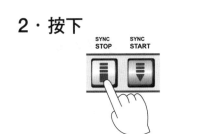

3‧一旦左手離開伴奏區，音樂立即停止。

 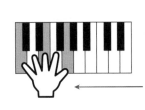 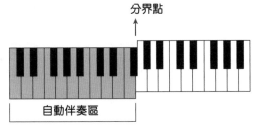

8 前奏與尾奏的應用

◆ 一首歌曲必須有前奏與尾奏才算完整

每一台數位鍵盤一定都有「前奏鍵」與「尾奏鍵」。前奏鍵的功能是每當您按下前奏鍵，自動就啟動一段原廠已經設定好的前奏旋律。這些旋律的長度，一般來說，依節奏型態而定，通常都是兩小節到八小節不等。

前奏的調性是由你自己決定，如果你所要演奏的歌曲是C大調的曲子，只要你左手按著C和弦同時按下前奏鍵，立即可聽到一段C大調的前奏。當前奏的音樂正在進行時，你的右手不需彈奏任何音樂，等前奏旋律結束之後，直接彈奏你所想彈的曲子即可。

◆ 如何在曲子之前加前奏？

1・選擇曲風

2・設定速度

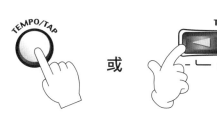

3・開啟同步啟動與自動伴奏

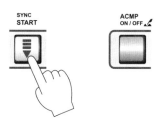

4・按下前奏鍵

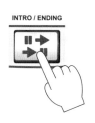

5・左手先按下曲子的調，若是C大調請按C大三和弦；若是F大調請按F大三和弦。

6・當你按下左手伴奏，即可聽到原廠設定的一段前奏音樂，等前奏結束之後再接著彈你的曲子。

◆ 如何在曲子結束之前加尾奏？

1 · 在彈完你的主旋律時

2 · 接著按下尾奏鍵

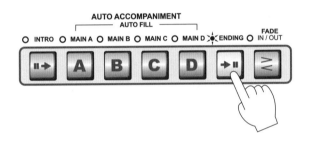

你的Keyboard會根據你所停留的和弦，直接進入原廠設定的尾奏音樂。
如果你彈的是C大調的曲子，通常也會停在C和弦。

複習

我們教過大家使用「同步啟動」鍵的用法，在此我們再次提醒您，當按下「同步啟動」鍵之後，只要觸碰琴鍵，自動伴奏與節奏器就會同時啟動，接下來我們要將「同步啟動」與「前奏」鍵合併運用。

當「同步啟動」與「前奏」鍵合併啟動時，鍵盤會自動設定為預備的狀態，也就是當你觸碰琴鍵的同時，前奏就會立即開始。

一般來說，Keyboard左邊約三分之一的部分為自動伴奏區，也就是左手彈奏和弦的區域。

以61鍵的Keyboard來說，分界點最好在10度音之內，以避免低音旋律彈奏的範圍與自動伴奏區重疊在一起。

分界點

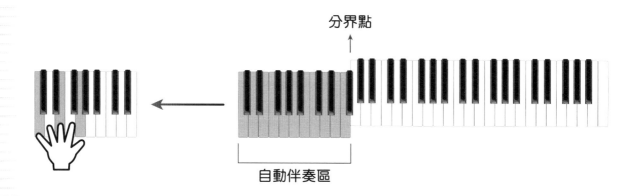

自動伴奏區

自動伴奏的區域與旋律彈奏的分界點是可以由使用者自由設定的。分界點的設定必須參考使用說明書，進入分界點的設定功能視窗進行設定，如下圖示範：

伴奏分界點設定

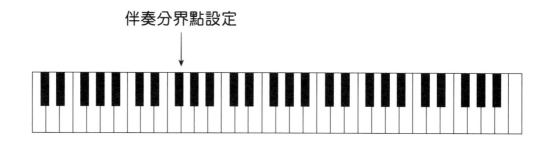

10 如何聽出第一拍在何處

在本書「Lesson7 認識拍號」會教大家認識拍號，拍號就是告訴我們這首曲子是以幾拍為一個小節。

我們最常聽的音樂有四拍、三拍、兩拍等等，例如流行 8 Beat、搖滾、搖擺的節奏多數為四拍的曲子，而華爾滋為三拍。

◆ 方法一

數位鋼琴或是自動伴奏琴通常都會有一個拍子的燈號指示，幫助我們在正確的拍點開始彈奏。如圖，通常第一拍都是比較亮的燈號。

亮燈會隨著拍子同步移動：

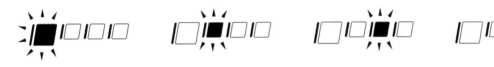

只要跟著跳動的燈一起數拍，就能跟著節奏器來彈奏音樂了。

◆ 方法二

這也是學習聽節奏的方法。例如：華爾滋的節奏燈號為 ▦□□，我們聽到的節奏為「碰一恰一恰」。當你習慣每一種曲風的基本節奏型態，很自然就跟得上拍子了。

自己試試看：

(1) Rock搖滾節奏

(2) Cha-Cha恰恰節奏

(3) 8 Beat抒情流行節奏

彈奏姿勢與基礎樂理

◆ 手型的基本要點

為適應鋼琴鍵盤的排列結構和彈奏技巧，需要人的手和手指具備一種有利於彈奏動作、彈奏力的運用與傳送的正確狀態。我們在入門和基礎階段強調的所謂正確手型，就是從特定階段意義上廣義的一般概念，不可視為絕對的、一成不變的東西。希望家長們瞭解這一點，因為我們希望大家不要把某種手型，或者說某種基本手型視為一種絕對的東西，認為只有某一種手型才是正確的。

→ 手指自然彎曲、同手掌一起構成一個半圓形，呈空握球狀。

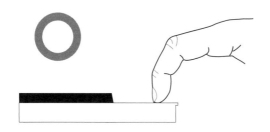
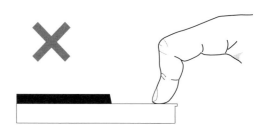

→ 掌骨關節（通常稱第三關節）及所有手指關節都要凸起。手指第一關節和第三關節（指掌關節）請避免塌陷使其呈現凹狀，若手指出現該情況，應糾正動作。

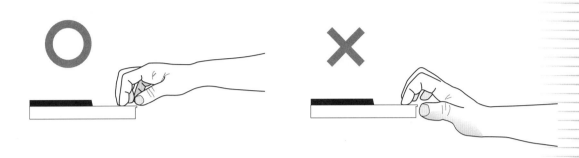

→ 手指觸鍵的基本位置請取在白鍵與黑鍵距離的約三分之一處。當觸按黑鍵時,整隻手應向黑鍵位置前挪,手指彈奏在黑鍵前端位置。

◆ 認識五線譜與琴鍵上的位置

針對不熟悉五線譜的初學者,需要多花一些時間認識五線譜與琴鍵間的位置。

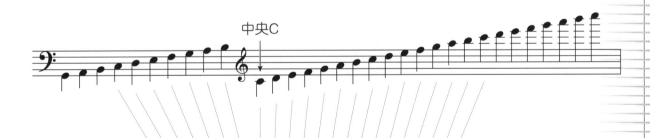

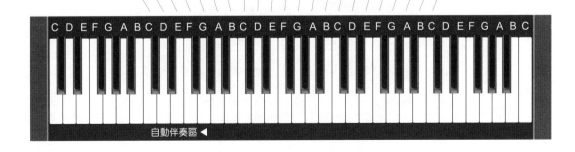

◆ 音程

音程就是指兩個音之間的距離，而度量距離的單位叫做「度」，「度」這個字在樂理上有兩種計算方式。

一種是兩個音符間相差幾個音階距離音名的數量單位，英文叫作「Diatonic interval」。例如五度就是指由某個音作為起音，從起音算起五個自然音音名，像是Do到Sol之間的度數算法是Do、Re、Mi、Fa、Sol五個自然音音名，因此Do和Sol之間的度數就是五度。

以Do、Re、Mi、Fa、Sol、La、Ti來舉例，出現的音程如下：

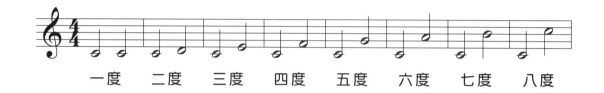

一度　　二度　　三度　　四度　　五度　　六度　　七度　　八度

而另一種音程的計算方法則是以用半音與全音來計算，英文叫作「Chromatic interval」，也就是半音程的意思。與起點音最接近的距離為一個半音，兩個半音等於一個全音。例如由C到G上行的距離是7個半音。

以下是度與半音推算的對照：

半音數	度數
0個半音	完全一度
1個半音	小二度
1個全音	大二度
3個半音	小三度、增二度
2個全音	大三度
5個半音	完全四度
6個半音	增四度、減五度
7個半音	完全五度
8個半音	小六度
9個半音	大六度
10個半音	小七度
11個半音	大七度
12個半音	完全八度

◆ 譜表

高音譜號：

為最常用的譜號，大部分的樂器都是用這個譜號。

低音譜號：

專門給低音樂器用的譜號如 Cello（大提琴）、Bass（貝斯）、Tuba（低音號）、Trombone（長號）等樂器。

鋼琴常用的譜是結合了高音譜表及低音譜表的大譜表：

為了更快速地幫助大家學習鍵盤電子琴，在本書的譜表中，低音譜的部分改由實際彈奏的圖形來表示。

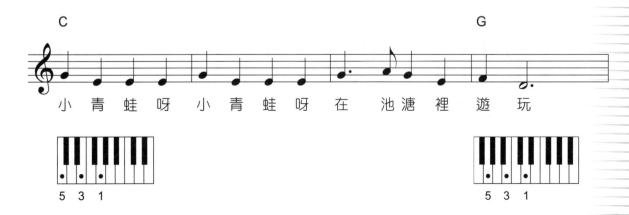

◆ 反覆記號

樂曲段落經常出現重複同樣的部分，如果全部都寫的話，樂譜就會變得不易閱讀。因此反覆記號就是用來表示演奏順序的記號。

反覆記號是由兩條小節線（一條較粗一條較細）與兩個點組合而成。需要被反覆的小節必須用反覆記號在一頭一尾標示清楚，以告知演奏者必須重複彈奏的區域段落。

單純的段落反覆：

當我們看到樂譜上標示著反覆記號，演奏者必須在反覆記號所標示的區域中重複演奏。

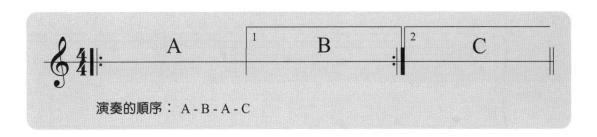

段落反覆的順序：

當反覆的段落包含不同的旋律時，反覆記號的標示也必須有所不同，以分辨反覆的次數與順序。

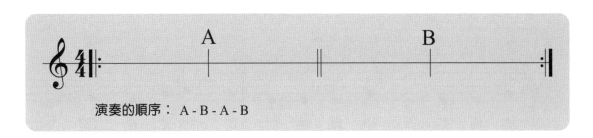

我們都要學習按照反覆記號的順序來演奏，才算是正確的照樂譜演奏。

認識鋼琴鍵盤

鋼琴上的鍵盤排列有固定的規則。英文字母中的「ＡＢＣＤＥＦＧ」，也就是鋼琴鍵盤上白鍵所用的名稱。不同的是，鋼琴鍵盤是從「C」作為起點。

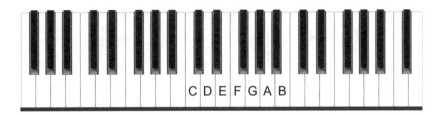

C－D－E－F－G－A－B－C

你可以清楚地看到當英文字母從「C」開始按照順序排列到「G」的時候就必須回到「A」。這個排列的順序會一直重複從鍵盤的低音排到最高音。

認識黑鍵：

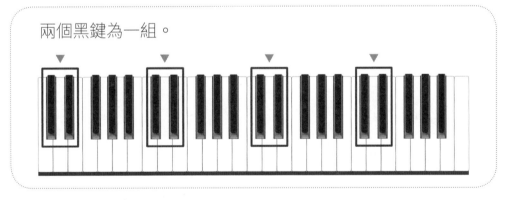

兩個黑鍵為一組。

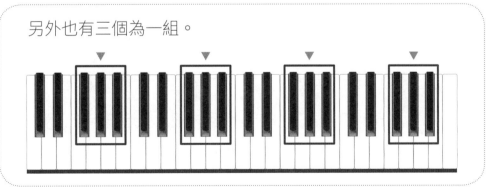

另外也有三個為一組。

「C」的位置在兩個黑鍵的左邊，「F」的位置在三個黑鍵的左邊。

認識音符

◆ 音符是用來表示每個音的長度之記號：

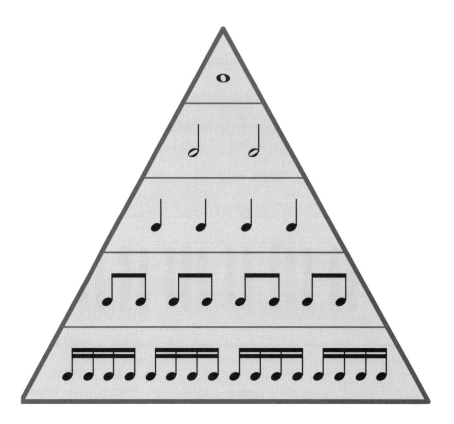

Note Values

圖示解說（由上而下）：

全音符「 o 」表示四拍的長度。

二分音符「 ♩ 」表示兩拍的長度。一個全音符＝兩個二分音符。

四分音符「 ♩ 」表示一拍的長度。一個二分音符＝兩個四分音符。

八分音符「 ♪ 」表示半拍的長度。一個四分音符＝兩個八分音符。

十六分音符「 ♬ 」表示四分之一拍的長度。一個八分音符＝兩個十六分音符。

◆ 音符的構成

一般音符的構成為符頭、符桿、符尾，其中符頭可為空心或實心的橢圓形。

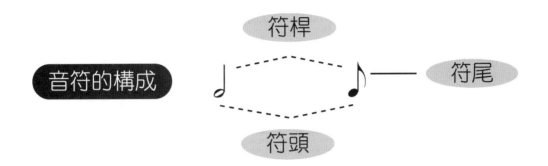

◆ 附點音符

在單音符的右邊加上一小圓點，即稱為「附點音符」。

附點的時值（拍長）為原音的一半，也就是說加了附點的音符，它的時值比原本多加一半的長度。

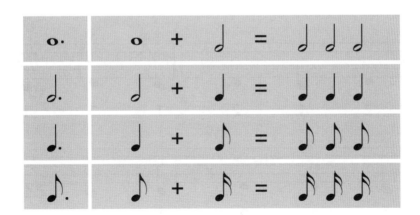

手指練習1

拜爾初學程度

● 練習速度：60～120 ●

以四分音符為單位，培養右手的1、2指之間的獨立性。

※ 以鋼琴的音色彈奏練習曲1A

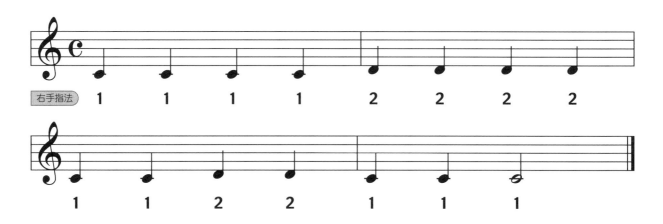

右手指法　1　1　1　1　2　2　2　2

1　1　2　2　1　1　1

※ 以鋼琴的音色彈奏練習曲1B

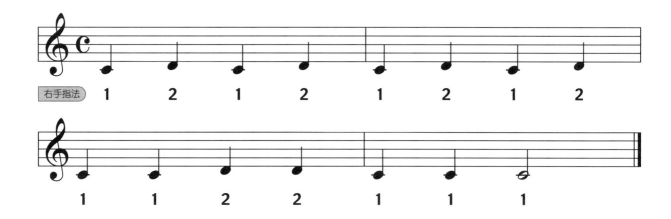

右手指法　1　2　1　2　1　2　1　2

1　1　2　2　1　1　1

手指練習 2

拜爾初學程度

● 練習速度：60～120 ●

以四分音符為單位，培養右手的1、2指之間的獨立性。

※ 以鋼琴的音色彈奏練習曲2A

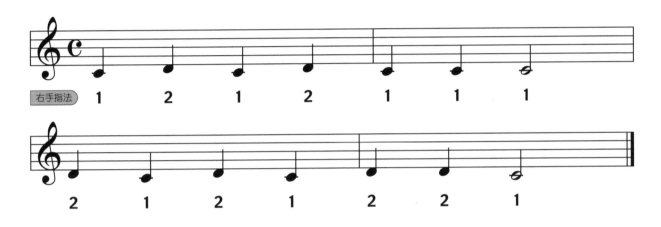

右手指法　1　　2　　1　　2　　1　　1　　1

2　　1　　2　　1　　2　　2　　1

※ 以鋼琴的音色彈奏練習曲2B

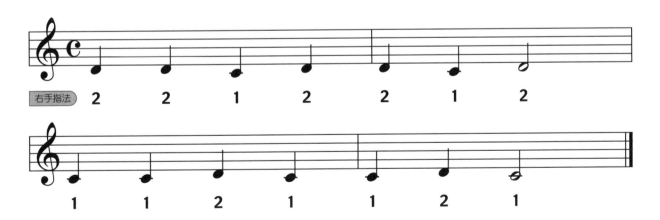

右手指法　2　　2　　1　　2　　2　　1　　2

1　　1　　2　　1　　1　　2　　1

兩隻老虎

● 節奏：Rock 搖滾
● 音色：Piano 鋼琴
♩ = 105

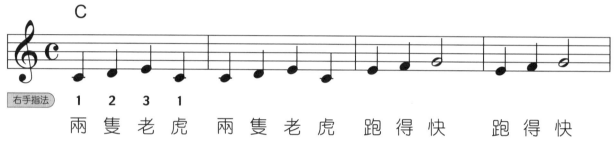

C

右手指法　1　2　3　1

兩　隻　老　虎　兩　隻　老　虎　跑　得　快　　跑　得　快

5　3　1

C

4　5　4　3　2　1　　　　　　　2　1　2

一　隻　沒　有　眼　睛　一　隻　沒　有　尾　巴　真　奇　怪　　真　奇　怪

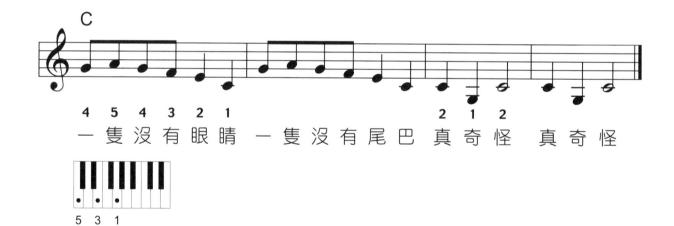

5　3　1

◆ 操作步驟提示：

1. 設定節奏曲風
2. 設定音色
3. 設定速度
4. 設定自動伴奏

小青蛙

● 節奏：Country Swing 鄉村搖擺
● 音色：Piano 鋼琴
♩ = 120

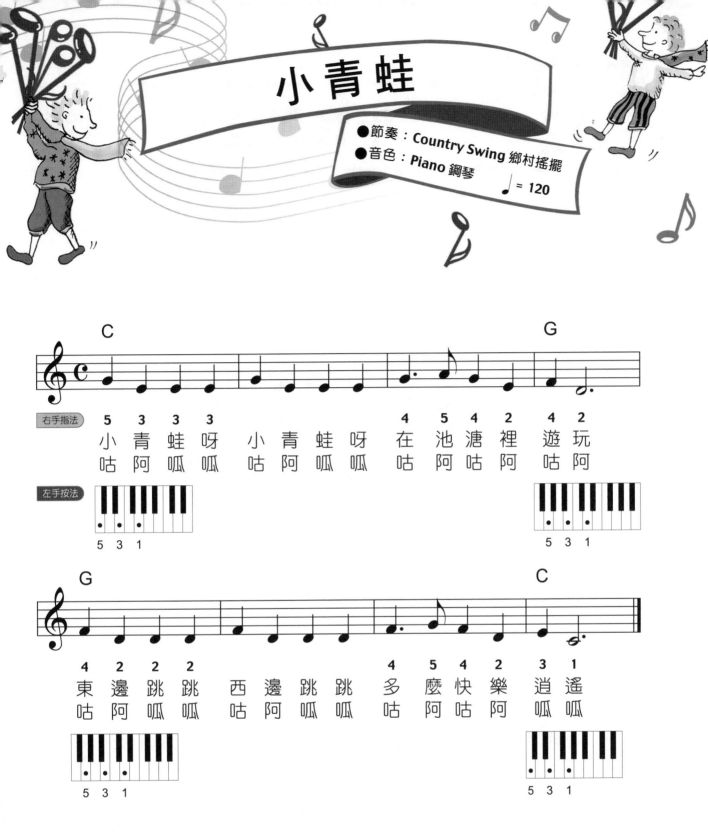

右手指法

C

5　3　3　3

小　青　蛙　呀　小　青　蛙　呀
咕　阿　呱　呱　咕　阿　呱　呱

4　5　4　2

在　池　溏　裡
咕　阿　咕　阿

G

4　2

遊　玩
咕　阿

左手按法

5 3 1

5 3 1

G

4　2　2　2

東　邊　跳　跳　西　邊　跳　跳
咕　阿　呱　呱　咕　阿　呱　呱

4　5　4　2

多　麼　快　樂
咕　阿　咕　阿

C

3　1

逍　遙
呱　呱

5 3 1

5 3 1

◆ 別忘了設定「自動伴奏」喔！

43

半音與全音

兩個琴鍵緊連在一起的音程距離為「半音」，而兩個琴鍵之間隔著另一個琴鍵，形成兩個半音的距離，也就等於一個「全音」。

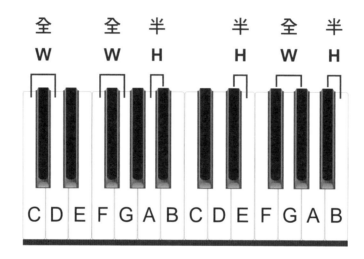

「E、F」與「B、C」中間都沒有黑鍵相隔，是相鄰的白鍵，它們之間的音程距離稱為「半音」。

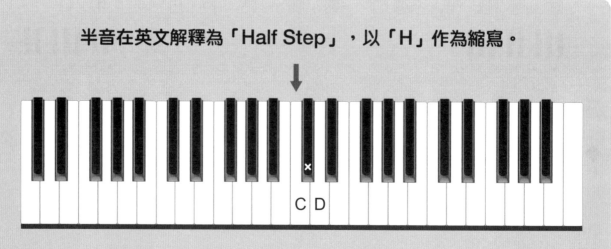

半音在英文解釋為「Half Step」，以「H」作為縮寫。

· 從中央「C」到「X」的距離叫做半音。

全音在英文解釋為「Whole Step」，以「W」作為縮寫。

C D

· 兩個半音等於一個「全音」。

· 「C」與「D」之間隔著一個黑鍵，因此它們的音程距離為一個全音。

手指練習 3

拜爾初學程度

● 練習速度：60～120 ●

以四分音符為單位，培養右手的1、2、3指之間的獨立性。

※ 以鋼琴的音色彈奏練習曲3A

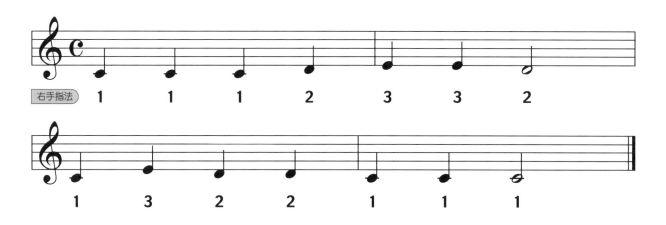

右手指法 1　1　1　2　3　3　2

1　3　2　2　1　1　1

※ 以鋼琴的音色彈奏練習曲3B

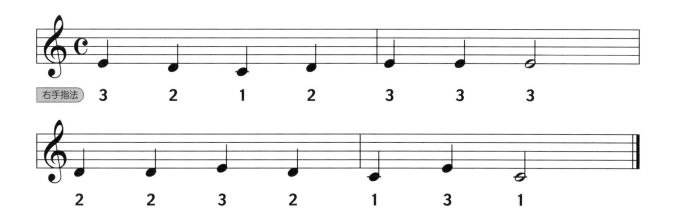

右手指法 3　2　1　2　3　3　3

2　2　3　2　1　3　1

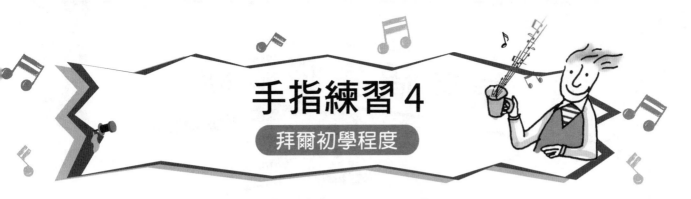

手指練習 4

拜爾初學程度

● 練習速度：60～120 ●

以四分音符為單位，培養右手的1、2、3指之間的獨立性。

※ 以鋼琴的音色彈奏練習曲4A

右手指法　1　　2　　3　　2　　1　　2　　3

3　　2　　1　　2　　3　　2　　1

※ 以鋼琴的音色彈奏練習曲4B

右手指法　1　　3　　2　　1　　3　　1　　3

3　　1　　2　　3　　2　　3　　1

頭兒肩膀膝腳趾

●節奏：Swing 搖擺
●音色：Piano 鋼琴
♩ = 120

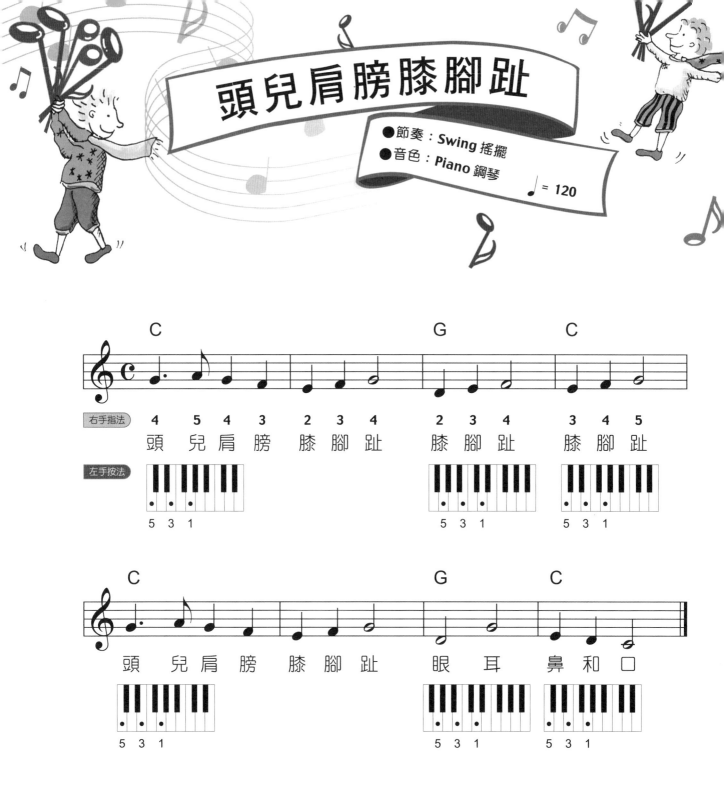

◆ 注意！在第三小節時要換到G和弦，別忘了先提前做好準備，以免來不及換和弦喔！

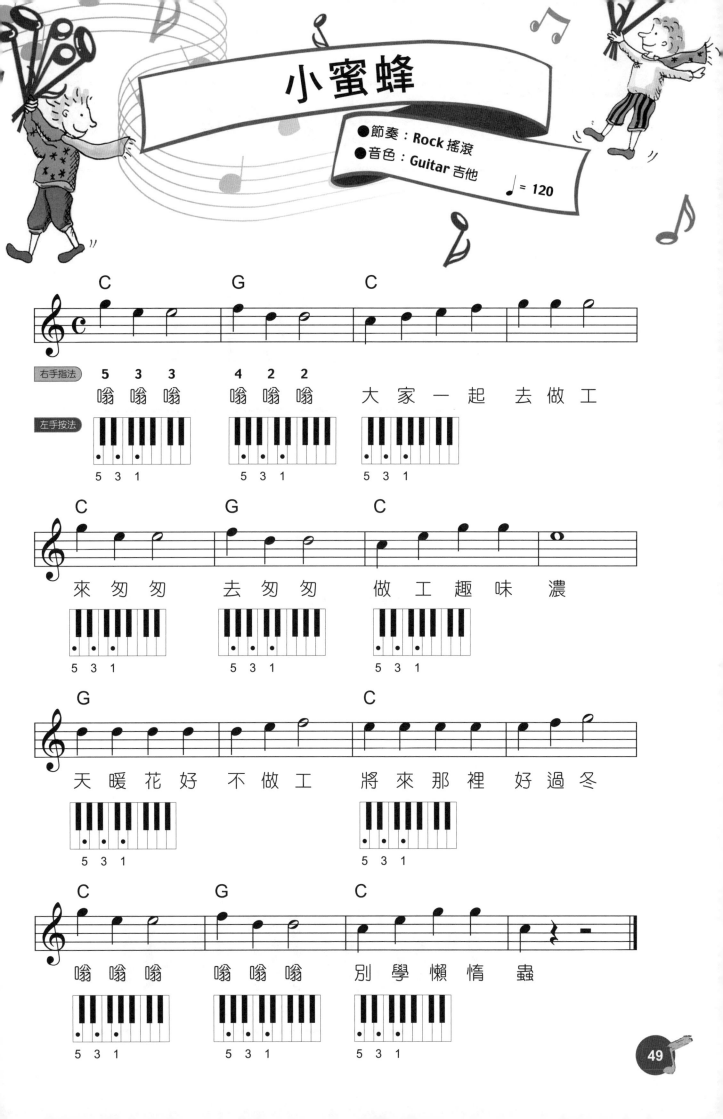

小蜜蜂

● 節奏：Rock 搖滾
● 音色：Guitar 吉他

♩ = 120

認識黑鍵

我們已經學會了鍵盤上規則的排列：

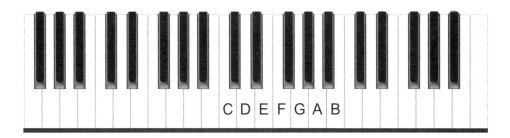

C D E F G A B | C D E F G A B | C D E F G A B

C D E F G A B

現在你一定很好奇，那些黑鍵該怎麼辨認呢？這些黑鍵我們稱它們為「升降音」，也就是以白鍵作為它名稱的基礎，再加上升降記號作為他們的名稱。

升記號 = ♯

降記號 = ♭

每一個黑鍵都有兩個名字，也就是說它可以解釋成「升X」或是「降X」，但其實都是同一個位置。

◆ 如何區分升降音呢？

切記！在琴鍵右邊的一定是「升」，左邊的則是「降」。
例如：「C」升半音＝「C♯」，「D」降半音＝「D♭」。

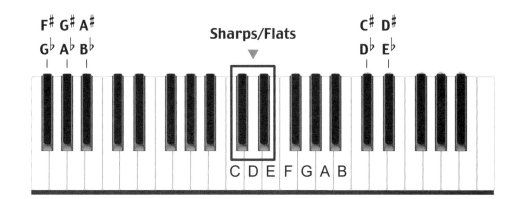

手指練習 5

拜爾初學程度

● 練習速度：60～120 ●

以四分音符為單位，培養右手的1、2、3指之間的獨立性。

※ 以鋼琴的音色彈奏練習曲5A

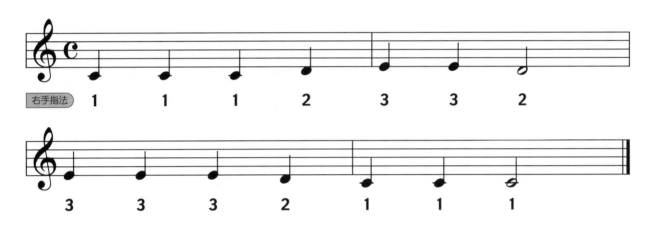

※ 以鋼琴的音色彈奏練習曲5B

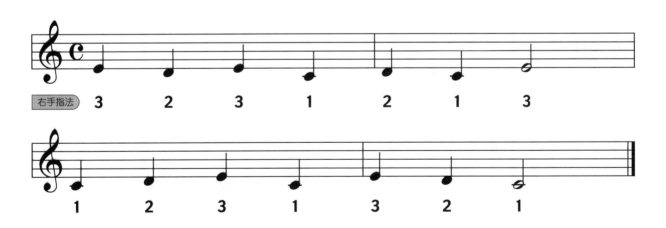

手指練習 6

拜爾初學程度

● 練習速度：60～120 ●

以四分音符為單位，培養右手的1、2、3指之間的獨立性。

※ 以鋼琴的音色彈奏練習曲6A

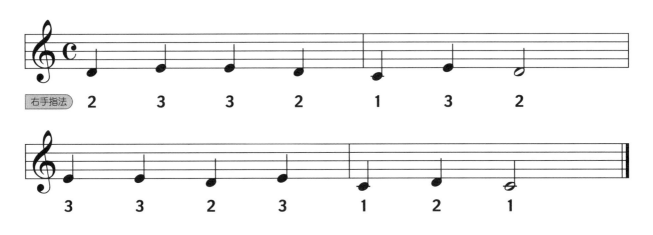

右手指法　2　3　3　2　1　3　2

3　3　2　3　1　2　1

※ 以鋼琴的音色彈奏練習曲6B

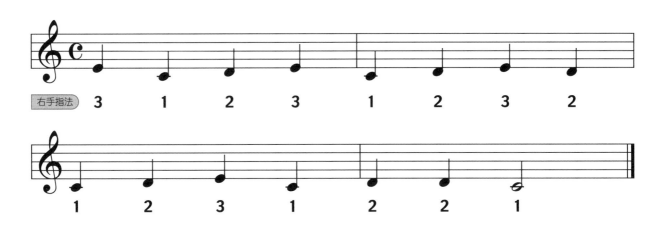

右手指法　3　1　2　3　1　2　3　2

1　2　3　1　2　2　1

倫敦鐵橋

● 節奏：Country 2 Beat 鄉村2拍
● 音色：Guitar 吉他　　　♩ = 66

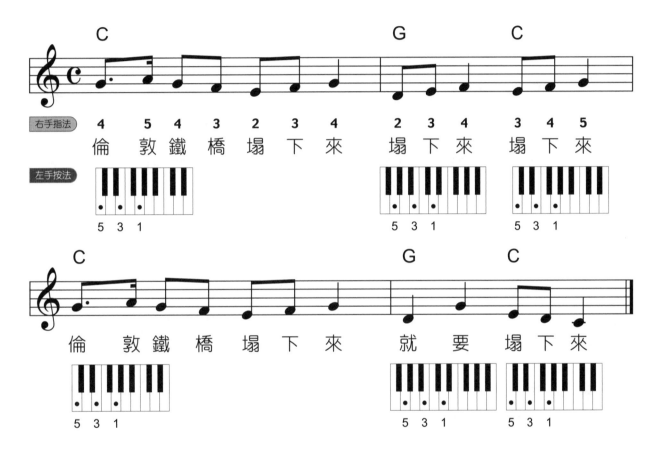

C							G			C		
右手指法
4　5　4　3　2　3　4　　2　3　4　　3　4　5

倫　敦　鐵　橋　塌　下　來　　塌　下　來　　塌　下　來

左手按法
5 3 1　　　　　　　5 3 1　　　5 3 1

C							G		C	

倫　敦　鐵　橋　塌　下　來　　就　要　塌　下　來

5 3 1　　　　　　　5 3 1　　　5 3 1

◆ 認識音符：♩. ♪ 是什麼？

♩. ♪ = ♪♪♪♪

還記得嗎？ ♪♪ = ♪♪♪

現在 ♪♪♪♪ 前面三個要連在一起喔！

捕魚歌

● 節奏：**8 Beat Rock** 流行搖滾
● 音色：**Guitar** 吉他

♩ = 66

C

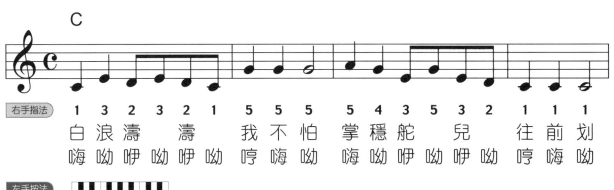

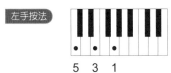 右手指法
| 1 | 3 | 2 | 3 | 2 | 1 | 5 | 5 | 5 | 5 | 4 | 3 | 5 | 3 | 2 | 1 | 1 | 1 |

白 浪 濤　 濤　我 不 怕　掌 穩 舵　 兒　 往 前 划
嗨 呦 咿 呦 咿 呦 哼 嗨 呦 嗨 呦 咿 呦 咿 呦 哼 嗨 呦

左手按法

5 3 1

F　　　　　　　　C

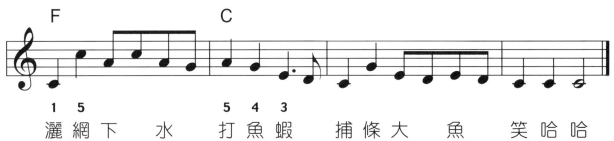

| 1 | 5 | | | | 5 | 4 | 3 |

灑 網 下　 水　打 魚 蝦　捕 條 大　 魚　 笑 哈 哈
嗨 呦 咿 呦 咿 呦 哼 嗨 呦 嗨 呦 咿 呦 咿 呦 哼 嗨 呦

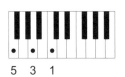

5 3 1

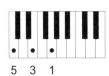

5 3 1

認識休止符

◆ 休止符是表示樂音的停頓或是靜止的符號：

-	全休止符	（休息四拍）
-	二分休止符	（休息兩拍）
ᕒ	四分休止符	（休息一拍）
ᕈ	八分休止符	（休息半拍）
ᕉ	十六分休止符	（休息四分之一拍）

◆ 全休止符通常記在第四線下方，二分休止符記在第三線上方：

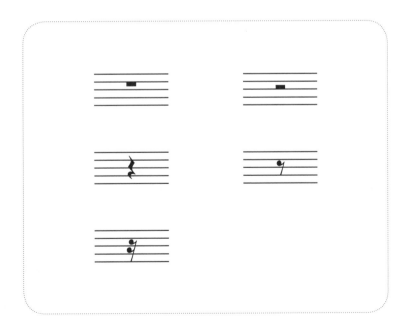

手指練習 7

拜爾初學程度

● 練習速度：60～120 ●

以四分音符為單位，培養右手的1、2、3、4指之間的獨立性。

※ 以鋼琴的音色彈奏練習曲7A

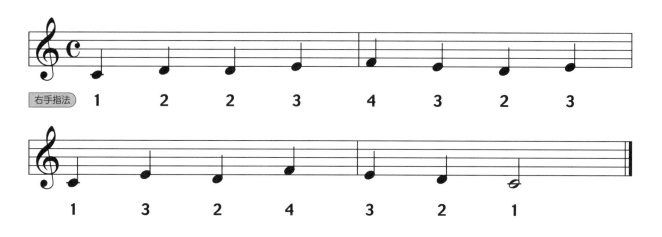

※ 以鋼琴的音色彈奏練習曲7B

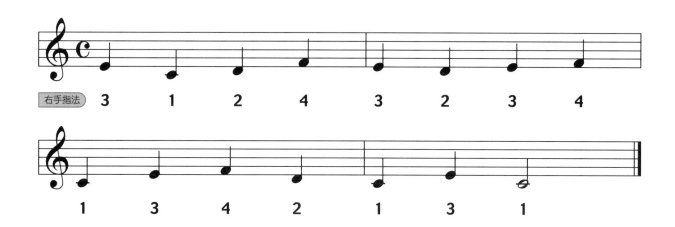

手指練習 8

拜爾初學程度

● 練習速度：60～120 ●

以四分音符為單位，培養右手的1、2、3、4指之間的獨立性。

※ 以鋼琴的音色彈奏練習曲8A

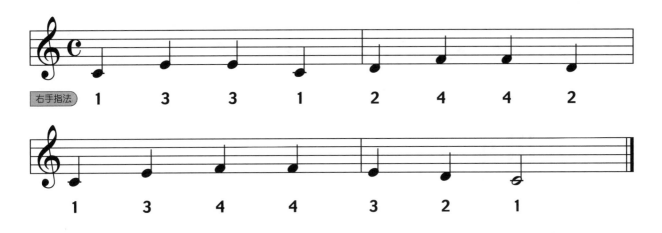

右手指法 1 3 3 1 2 4 4 2

1 3 4 4 3 2 1

※ 以鋼琴的音色彈奏練習曲8B

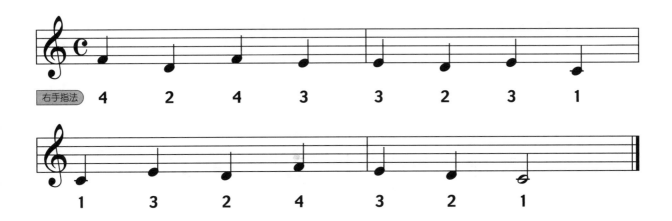

右手指法 4 2 4 3 3 2 3 1

1 3 2 4 3 2 1

平安夜

● 節奏：Waltz 華爾滋
● 音色：Piano 鋼琴
♩ = 88

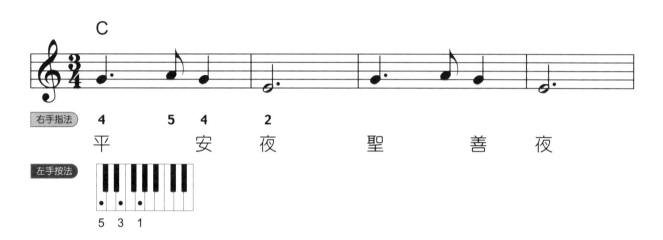

C

右手指法　4　　　5　4　　2

平　　　安　夜　　聖　善　夜

左手按法
5　3　1

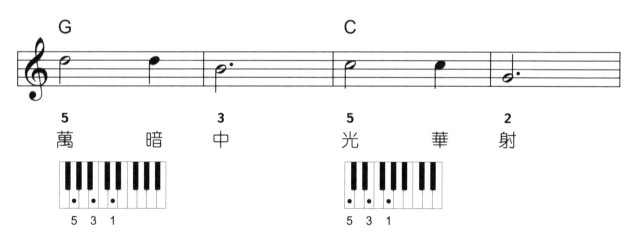

G　　　　　　　　　　　C

5　　　　　　　　3　　　　5　　　　　　　2

萬　　暗　中　　　光　華　射

5　3　1　　　　　5　3　1

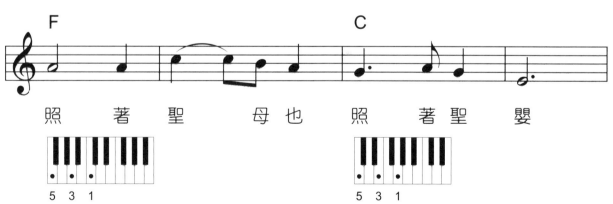

F　　　　　　　　　　　C

照　　著　聖　　母　也　照　　著　聖　嬰

5　3　1　　　　　5　3　1

58

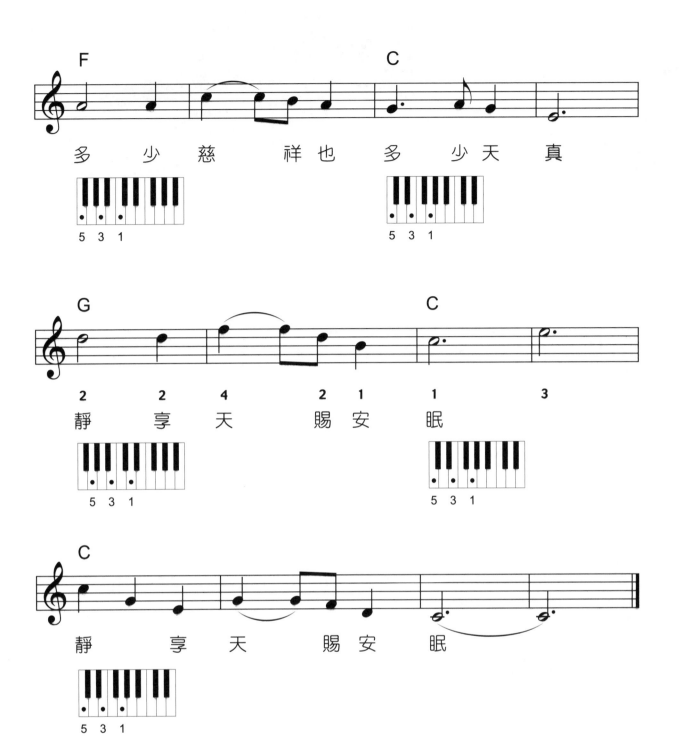

◆ 這首曲子是聖誕派對的重要曲目喔！
加油～今年的聖誕節就可以好好地表演一下了！

母鴨帶小鴨

● 節奏：Disco 舞曲
● 音色：Guitar 吉他

♩ = 120

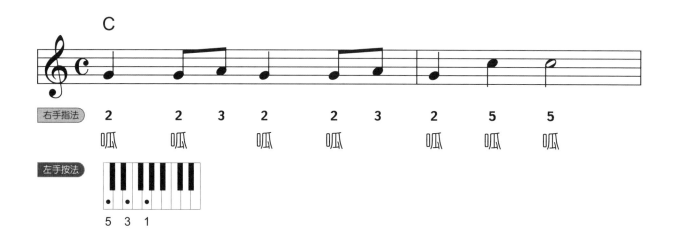

右手指法　2　　2　3　2　　2　3　　2　　5　　5

呱　　呱　　呱　呱　　呱　呱　呱

左手按法　5 3 1

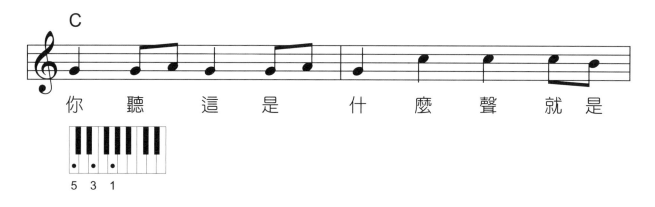

你　聽　這　是　什　麼　聲　就　是

5 3 1

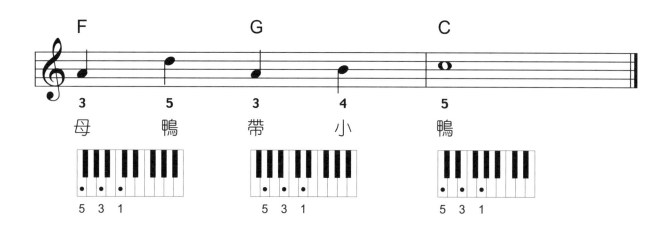

F　　　　　G　　　　　C

3　　5　　3　　4　　5

母　　鴨　　帶　　小　　鴨

5 3 1　　5 3 1　　5 3 1

LESSON 05

大三和弦

大三和弦的組合音程是不會改變的。任何一個大三和弦都是由同樣的全音與半音排列組合而成。當你學會這個排列，你可以從鋼琴上任何一個音為起點來排列其大三和弦，另外我們把起點的音稱為根音。大三和弦的寫法以「X」表示。

以大三和弦「C」來舉例：

由「C」音往右數四個半音，得到「E」音；

由「E」音往右數三個半音，得到「G」音。

C 到 E 之間的距離為「**大三度**」；

C 到 G 之間的距離為「**完全五度**」。

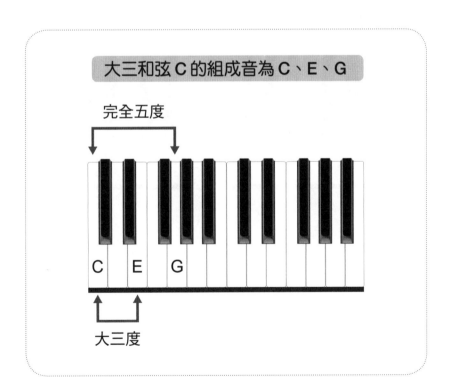

大三和弦 C 的組成音為 C、E、G

所以可以推論出「**大三和弦＝根音＋大三度＋完全五度**」。

◆ **其他的大三和弦也是依此類推：**

D 和弦（組成音 D、F#、A）

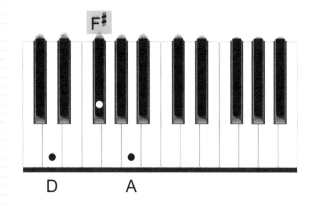

E 和弦（組成音 E、G#、B）

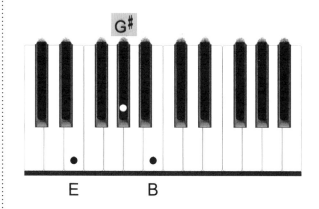

F 和弦（組成音 F、A、C）

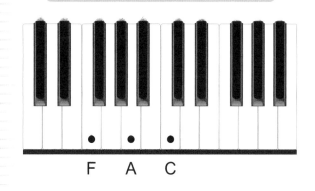

G 和弦（組成音 G、B、D）

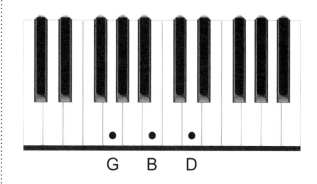

◆ **重點提示：**

認識「和弦記號」與「和弦組成音」，對於彈電子琴、數位鋼琴的學習者來說是相當重要的。和弦種類有很多，不過先從三和弦學起，很快的你就會對和弦越來越熟悉了。

手指練習 9

拜爾初學程度

● 練習速度：60〜120 ●

以四分音符為單位，培養右手的1、2、3、4指之間的獨立性。

※ 以鋼琴的音色彈奏練習曲9A

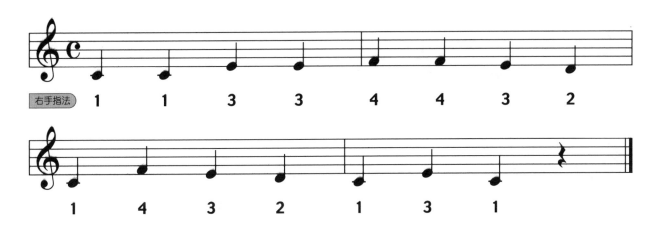

右手指法　1　1　3　3　4　4　3　2

1　4　3　2　1　3　1

※ 以鋼琴的音色彈奏練習曲9B

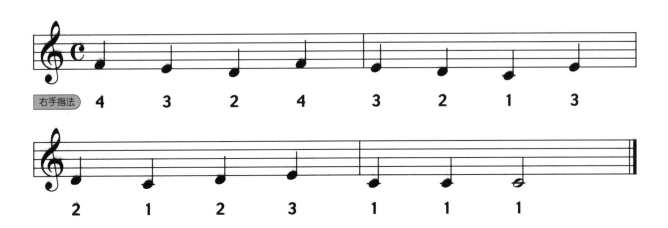

右手指法　4　3　2　4　3　2　1　3

2　1　2　3　1　1　1

手指練習 10

拜爾初學程度

● 練習速度：60～120 ●

以四分音符為單位，培養右手的1、2、3、4指之間的獨立性。

※ 以鋼琴的音色彈奏練習曲10A

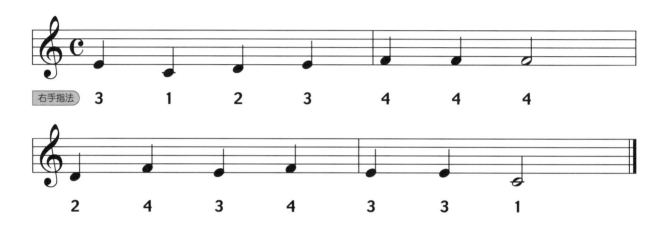

※ 以鋼琴的音色彈奏練習曲10B

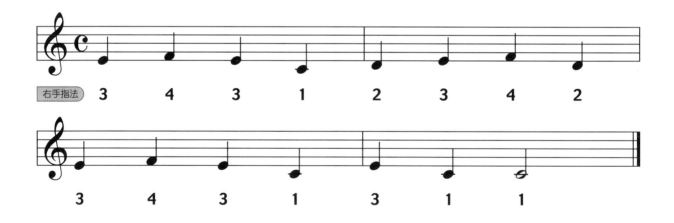

依比呀呀

●節奏：Disco 迪斯可
●音色：Guitar 吉他

♩ = 106

★ 注意！旋律由第四拍起音！

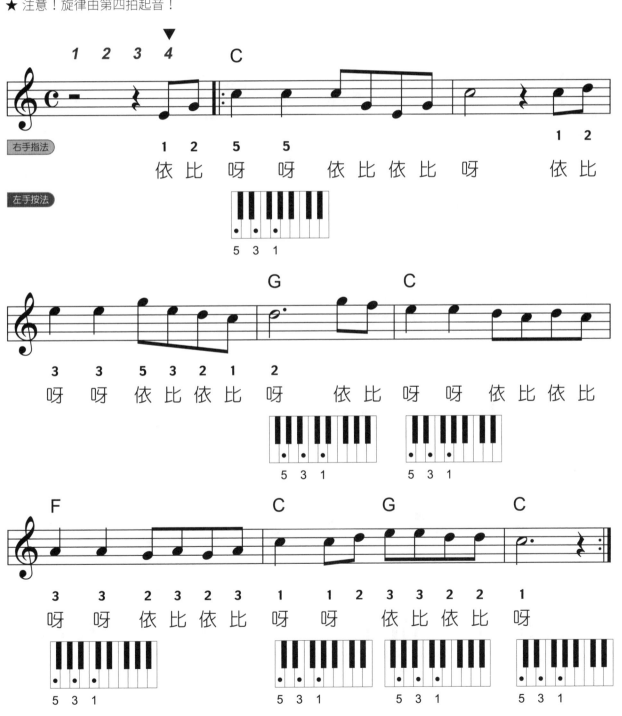

媽媽的眼睛

● 節奏：Waltz 華爾滋
● 音色：Guitar 吉他

♩ = 90

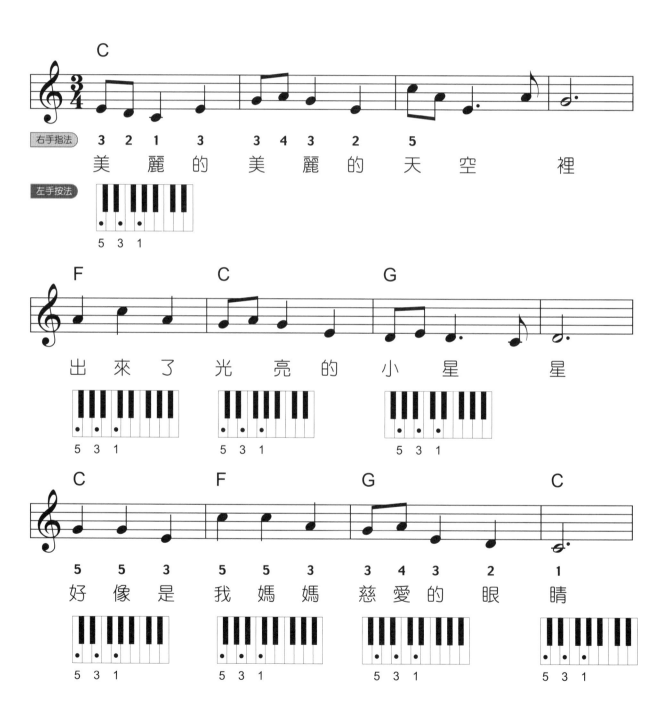

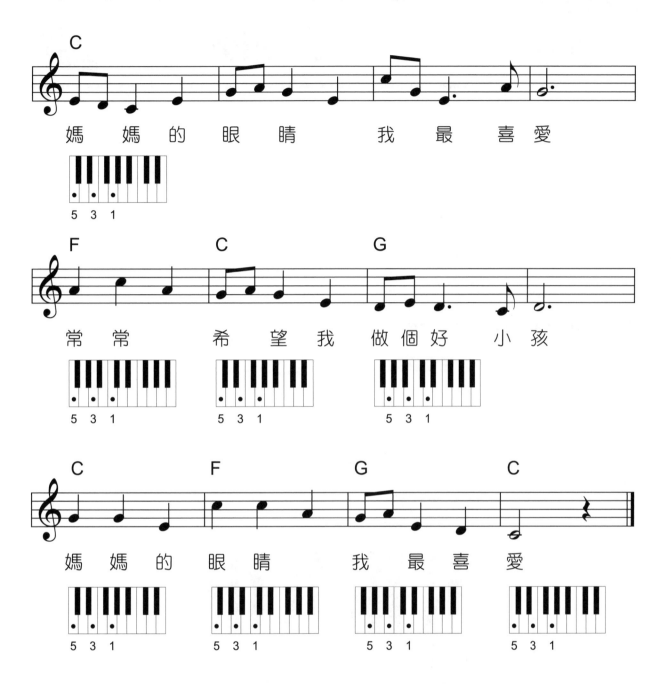

◆ 彈奏提醒：

1. 當每一小節要換和弦時，一定要提前做好準備，以免臨時找不到和弦位置。
2. 可以先練習左手伴奏，等位置熟悉之後在雙手一起彈奏。

小三和弦

小三和弦的組合音程也是不會改變的。任何一個大三和弦的三度音降半音,就可以得到一個小三和弦。小三和弦的寫法以「 Xm 」來表示。

以小三和弦「Cm」來舉例:

由「 C 」音往右數三個半音,得到「 E♭ 」音;

由「 E♭ 」音往右數四個半音,得到「 G 」音。

C 到 E♭ 之間的距離為「**小三度**」;

C 到 G 之間的距離為「**完全五度**」。

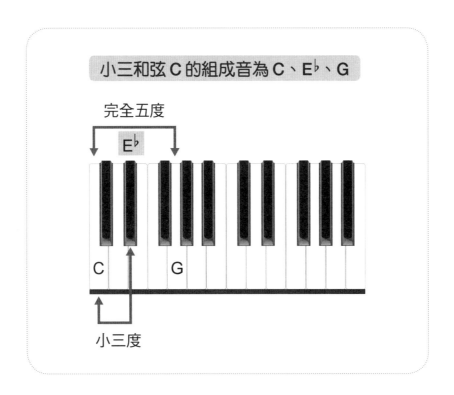

所以可以推論出「**小三和弦＝根音＋小三度＋完全五度**」。

◆ 其他的小三和弦也是依此類推：

Dm 和弦（組成音 D、F、A）

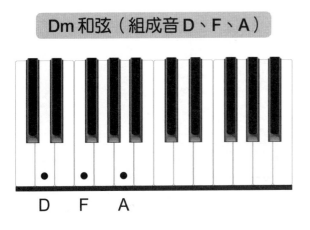

D　F　A

Em 和弦（組成音 E、G、B）

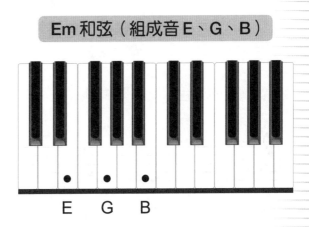

E　G　B

Fm 和弦（組成音 F、A♭、C）

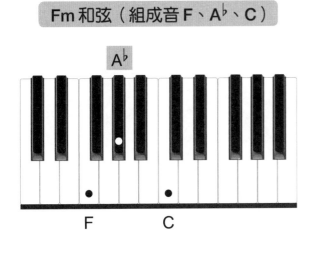

F　　C

Gm 和弦（組成音 G、B♭、D）

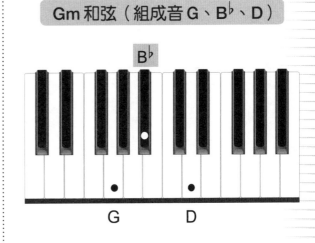

G　　D

◆ 如何才能記住這麼多種和弦？

只要記得每種和弦的音程組合，就可以輕鬆的推算出和弦，把音程組合背下來，並且常在鍵盤上練習，相信你很快就能看到和弦記號，然後馬上彈出正確的和弦了！

手指練習 11

拜爾初學程度

● 練習速度：60～120 ●

以四分音符為單位，培養右手的1、2、3、4、5指之間的獨立性。

※ 以鋼琴的音色彈奏練習曲11A

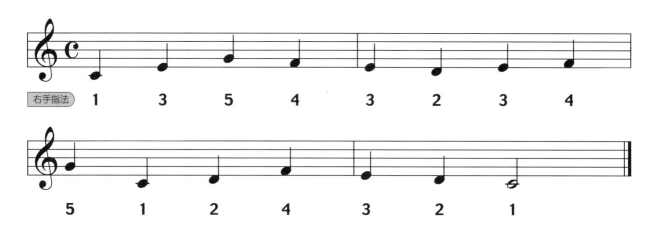

※ 以鋼琴的音色彈奏練習曲11B

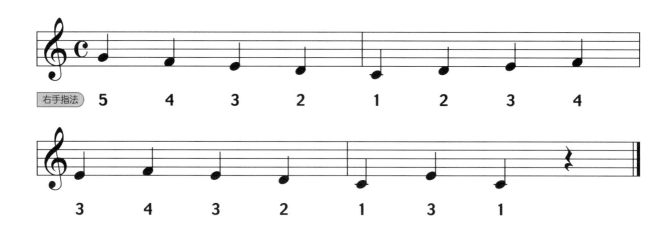

手指練習 12

拜爾初學程度

● 練習速度：60～120 ●

以四分音符為單位，培養右手的1、2指之間的獨立性。

※ 以鋼琴的音色彈奏練習曲12A

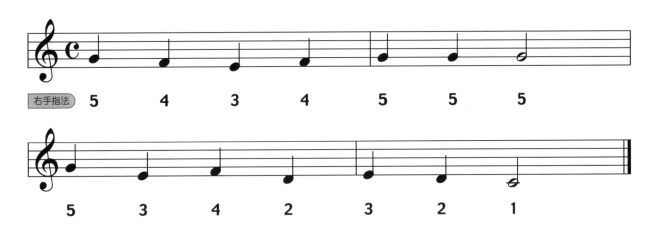

右手指法　5　4　3　4　5　5　5

5　3　4　2　3　2　1

※ 以鋼琴的音色彈奏練習曲12B

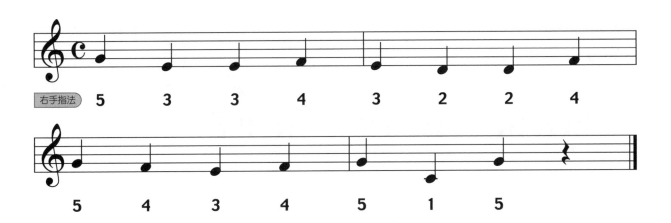

右手指法　5　3　3　4　3　2　2　4

5　4　3　4　5　1　5

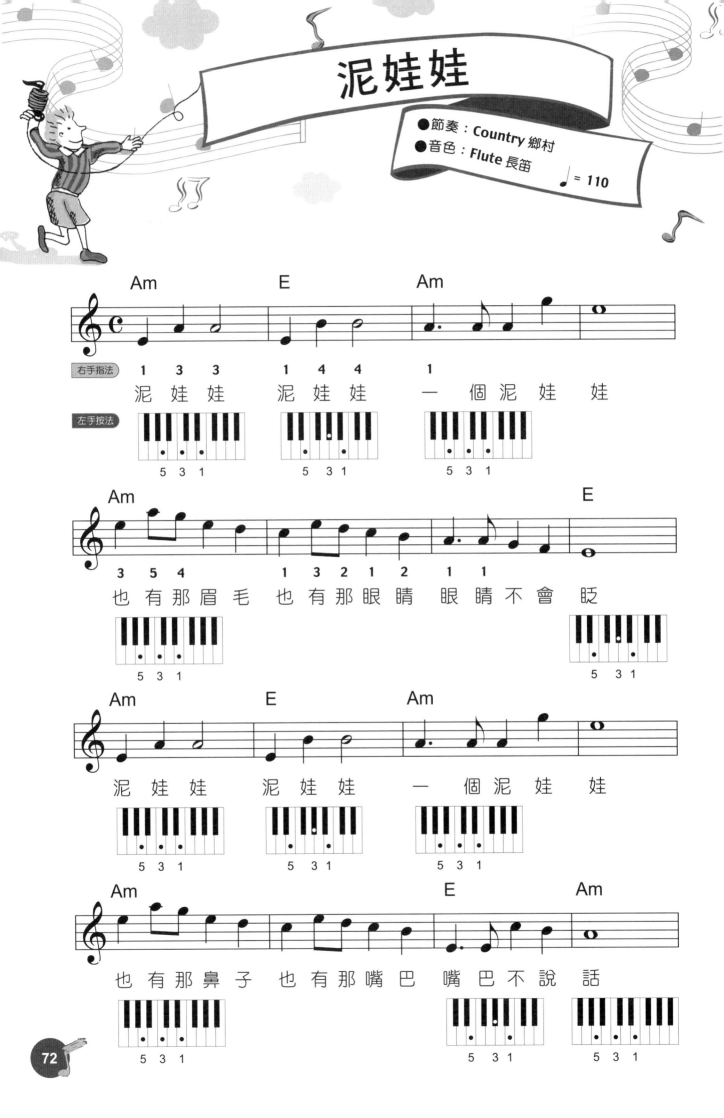

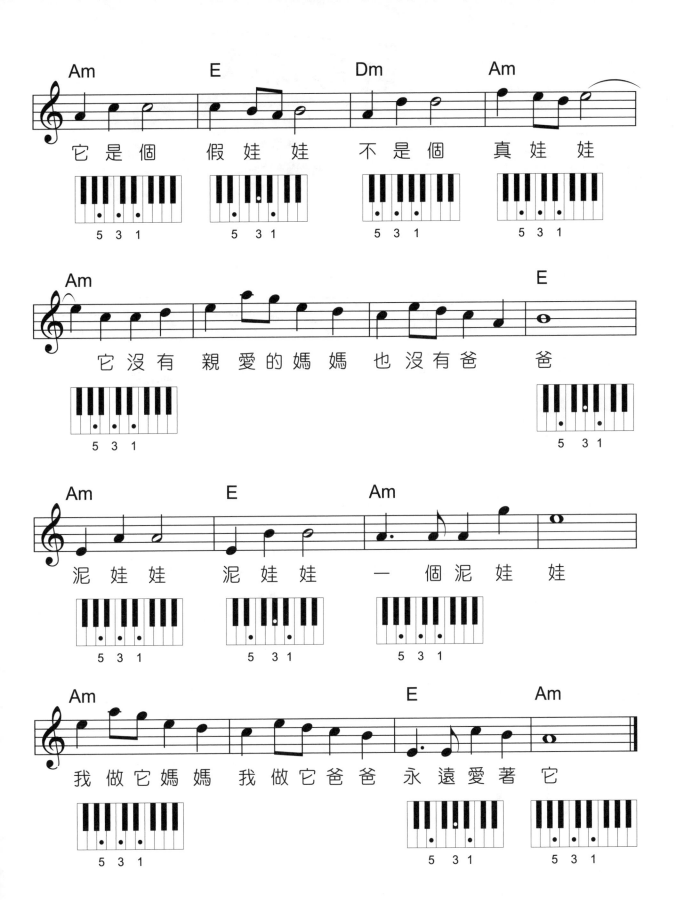

它 是 個　假 娃 娃　不 是 個　真 娃 娃

它 沒 有　親 愛 的 媽 媽　也 沒 有 爸　爸

泥 娃 娃　泥 娃 娃　一　個 泥 娃　娃

我 做 它 媽 媽　我 做 它 爸 爸 永 遠 愛 著　它

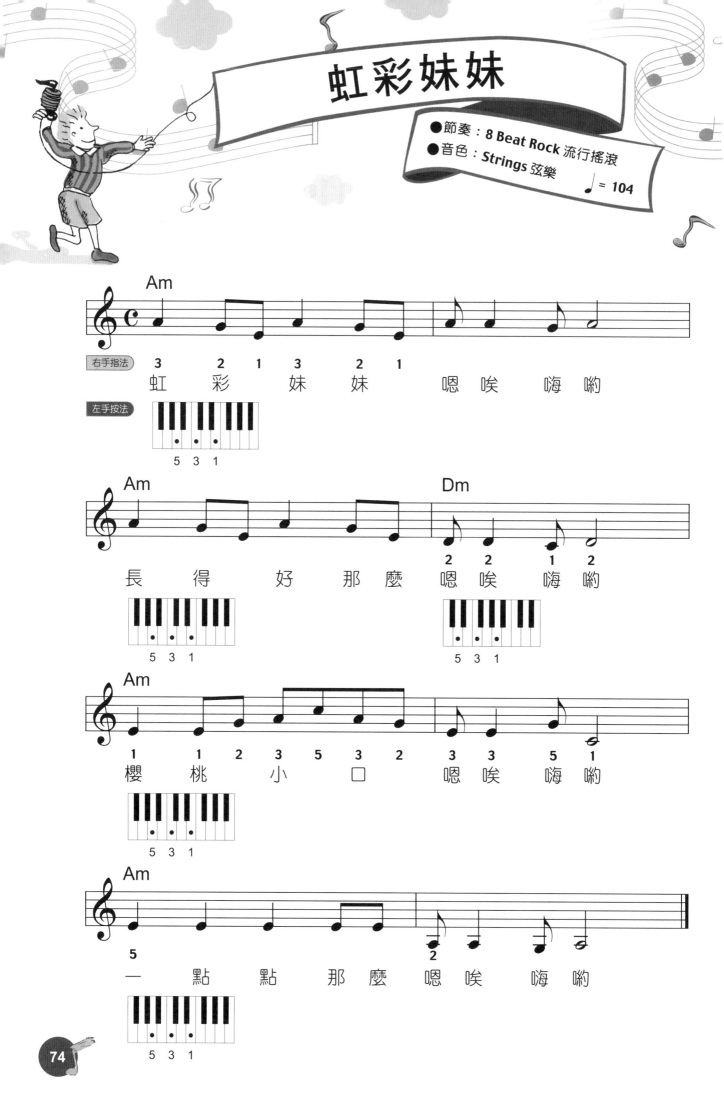

LESSON 07

認識拍號

「拍號」就是在樂譜的左方,用來表示每小節要數幾拍的記號。

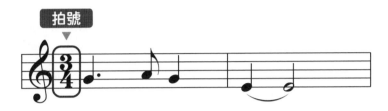

拍號是由兩個上下排列的數字所組成,上面的數字代表「**每一小節共有的拍數**」,下面的數字代表「**每一拍的基本音符**」。

▶ $\frac{4}{4}$:代表每小節有四拍,四分音符為一拍。

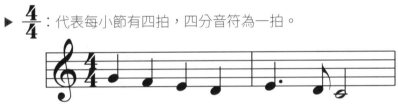

▶ $\frac{3}{4}$:代表每小節有三拍,四分音符為一拍。

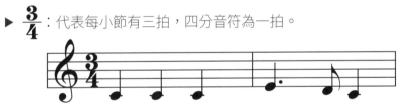

▶ $\frac{2}{4}$:代表每小節有兩拍,四分音符為一拍。

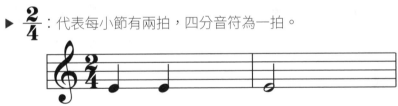

▶ $\frac{6}{8}$:代表每小節有六拍,八分音符為一拍。

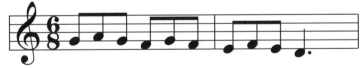

▶ **C** :是另一種常用的拍號,代表4/4拍。

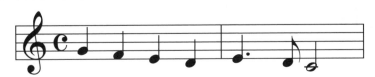

手指的運動

● 練習速度：60～120 ●

對於鍵盤樂器的學習者來說，除了要練習左手按和弦的準確度之外，還要練習右手的指法與指力。尤其針對拇指、中指及小指之間的平衡。除此之外，這個練習還可以幫助我們訓練耳朵對於和聲與主旋律之間的敏銳度，對於往後的練習配伴奏與即興演奏都有幫助。

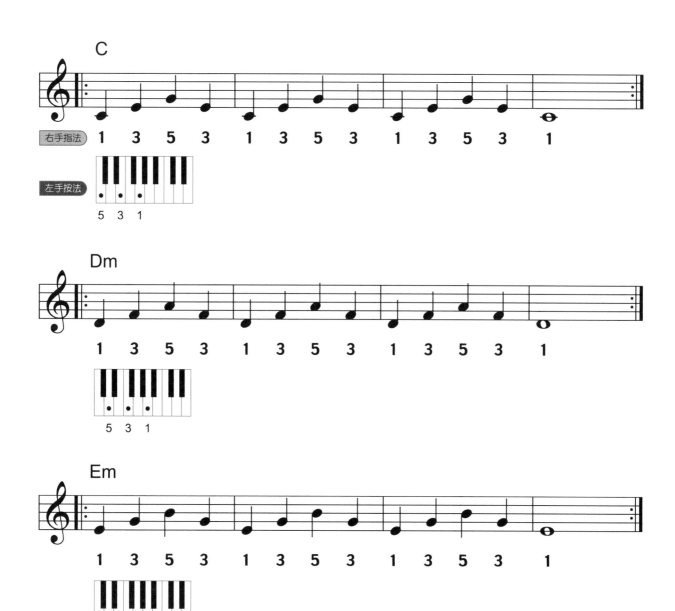

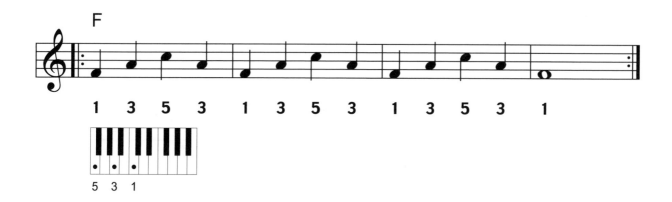

F

1 3 5 3 1 3 5 3 1 3 5 3 1

5 3 1

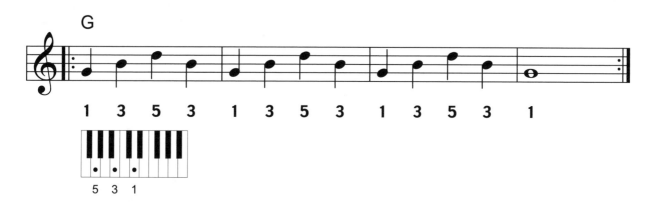

G

1 3 5 3 1 3 5 3 1 3 5 3 1

5 3 1

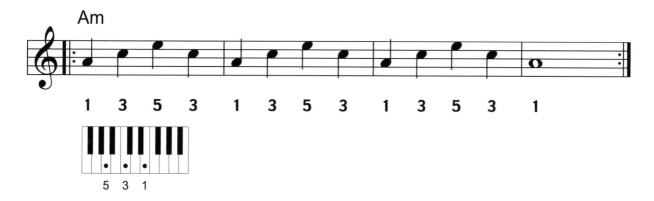

Am

1 3 5 3 1 3 5 3 1 3 5 3 1

5 3 1

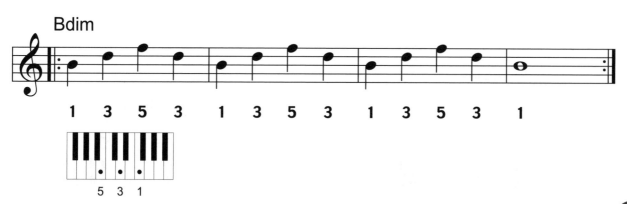

Bdim

1 3 5 3 1 3 5 3 1 3 5 3 1

5 3 1

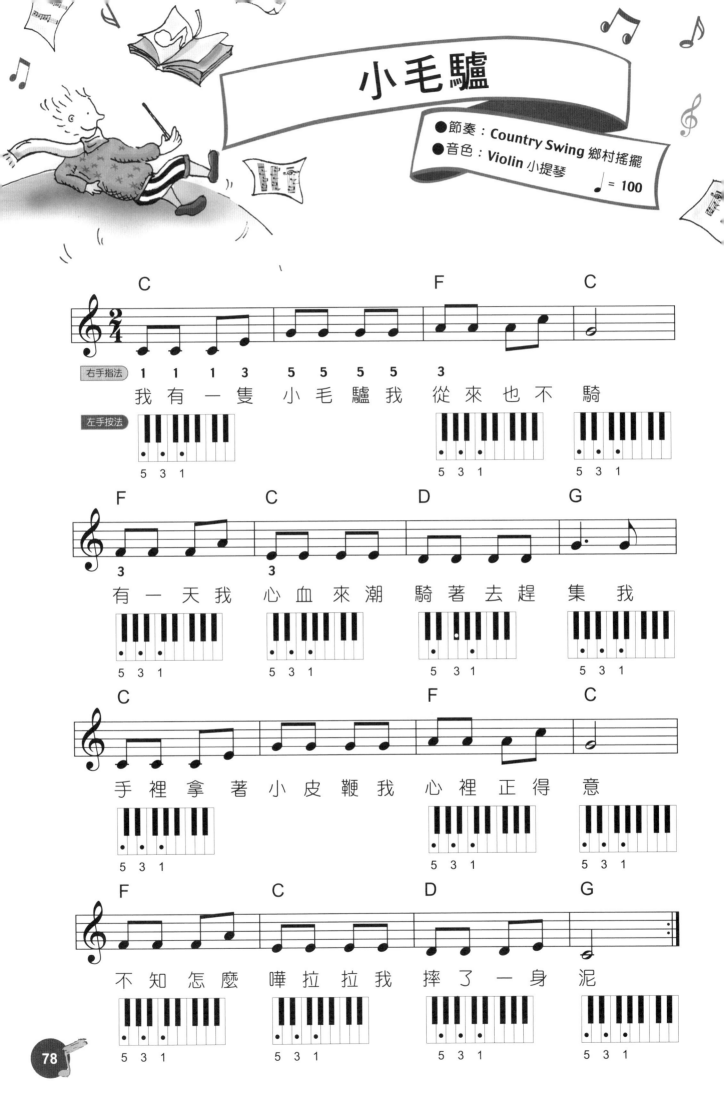

猜拳歌

●節奏：Swing 搖擺
●音色：Violin 小提琴

♩ = 122

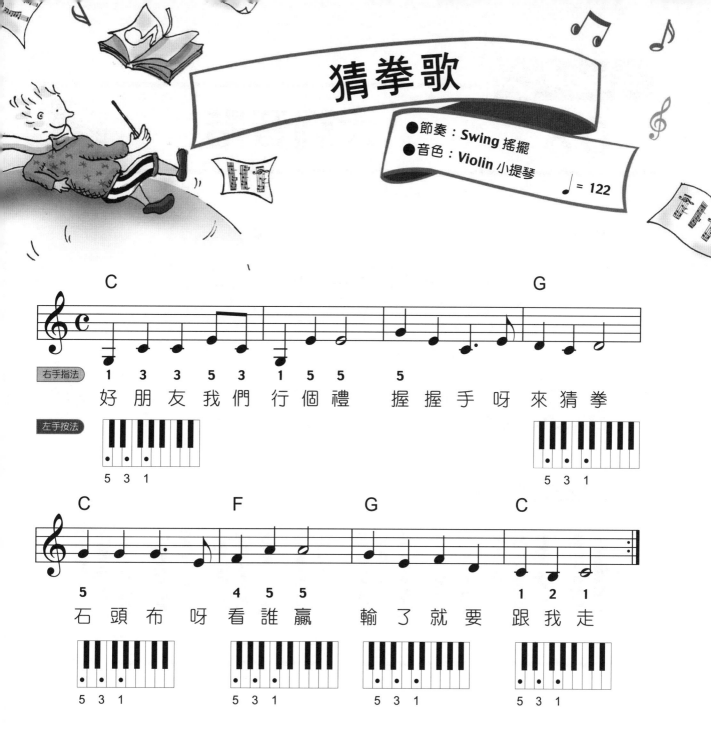

大調音階

大調音階的排列規則是不變的。

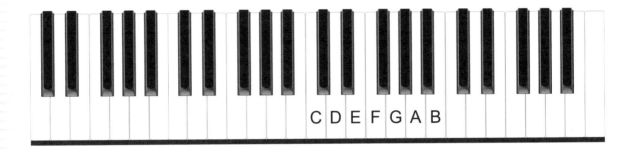

任何一個大調音階都是由同樣的音程排列組合而成。當學會這個大調音階排列，你就可以從鋼琴上任何一個音為起點，來排列其大調音階。

以C大調音階舉例：

C D E F G A B

從 C 往右算 一個全音 得到「D」；

從 D 往右算 一個全音 得到「E」；

從 E 往右算 一個半音 得到「F」；

從 F 往右算 一個全音 得到「G」；

從 G 往右算 一個全音 得到「A」；

從 A 往右算 一個全音 得到「B」；

從 B 往右算 一個半音 得到「C」。

這個排列順序讓我們得到一個C大調音階。

◆ 其他的大調音階也是依此類推：

F 大調

$$F - G - A - B\flat - C - D - E - F$$

G 大調

$$G - A - B - C - D - E - F^\sharp - G$$

A 大調

$$A - B - C^\sharp - D - E - F^\sharp - G^\sharp - A$$

B 大調

$$B - C^\sharp - D^\sharp - E - F^\sharp - G^\sharp - A^\sharp - B$$

D 大調

D – E – F♯ – G – A – B – C♯ – D

E 大調

E – F♯ – G♯ – A – B – C♯ – D♯ – E

C♯ 大調

C♯ – D♯ – E – F♯ – G♯ – A♯ – B♯ – C♯
(C)

E♭ 大調

E♭ – F – G – A♭ – B♭ – C – D – E♭

F# 大調

F# – G# – A# – B – C# – D# – E# – F#
　　　　　　　　　　　　　　　　(F)

A♭ 大調

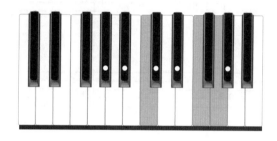

A♭ – B♭ – C – D♭ – E♭ – F – G – A♭

B♭ 大調

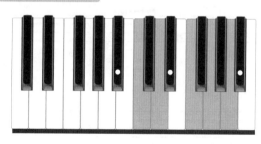

B♭ – C – D – E♭ – F – G – A – B♭

Keyboard 哈農

C大調

● 節奏：8 Beat 抒情流行　音色：Piano 鋼琴

● 練習速度：60～120

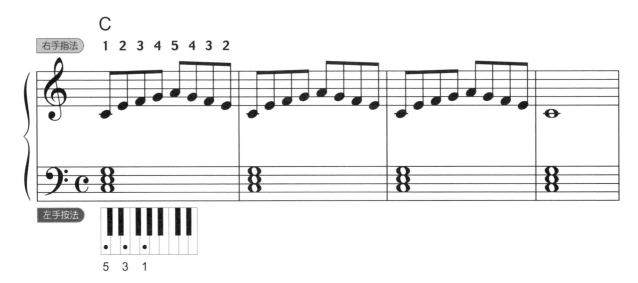

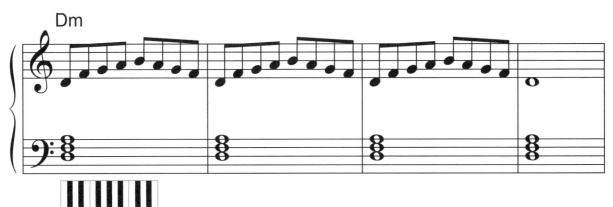

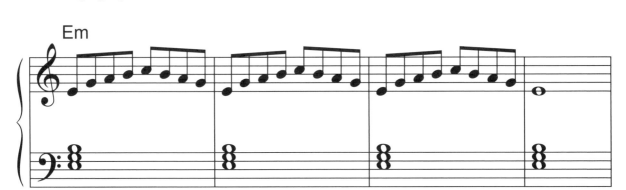

F

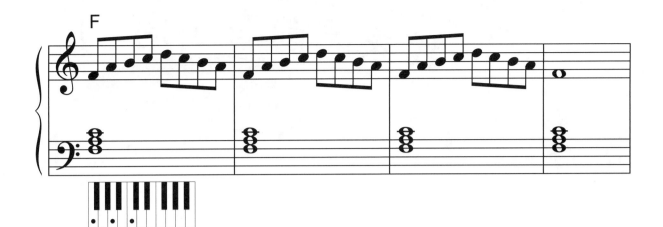

5 3 1

G

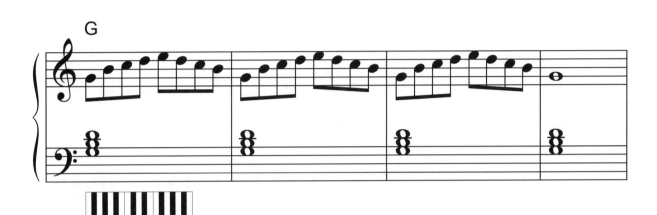

5 3 1

Am

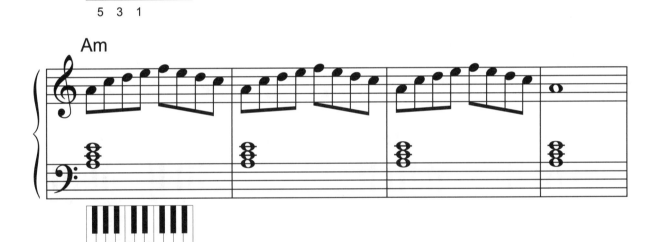

5 3 1

Bdim

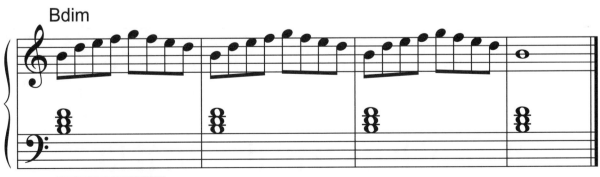

5 3 1

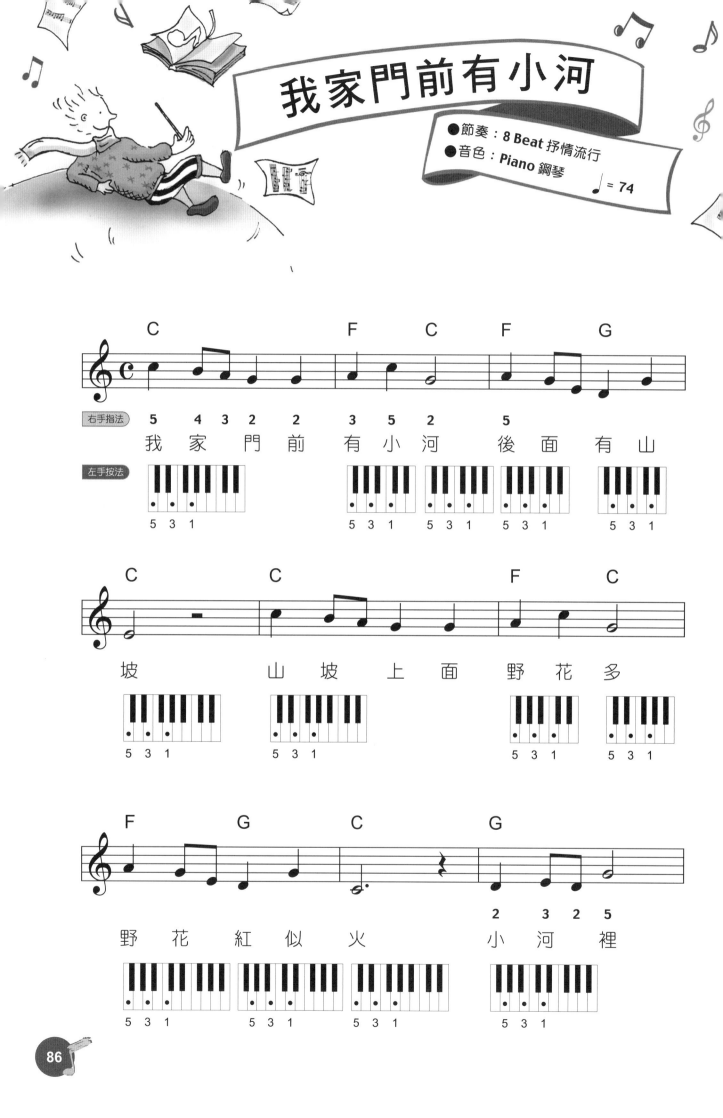

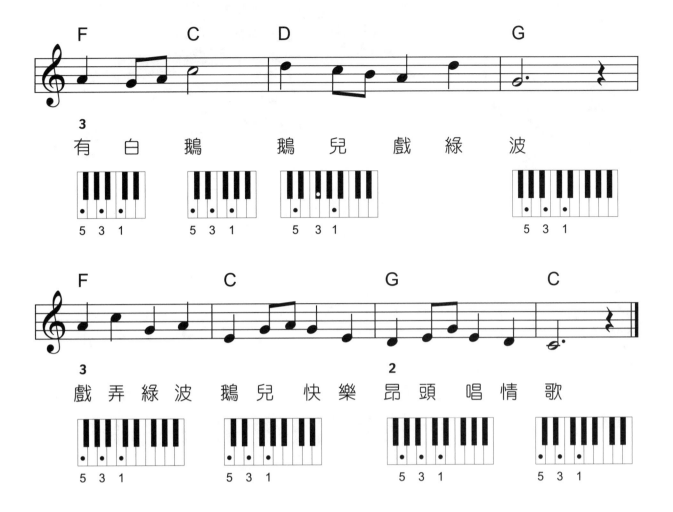

◆ 彈奏提醒：

當遇到一小節有兩個和弦時，記得眼睛要提前注視下一個和弦的位置。同時心裡穩定地數拍子，千萬不要緊張，慢慢練習。

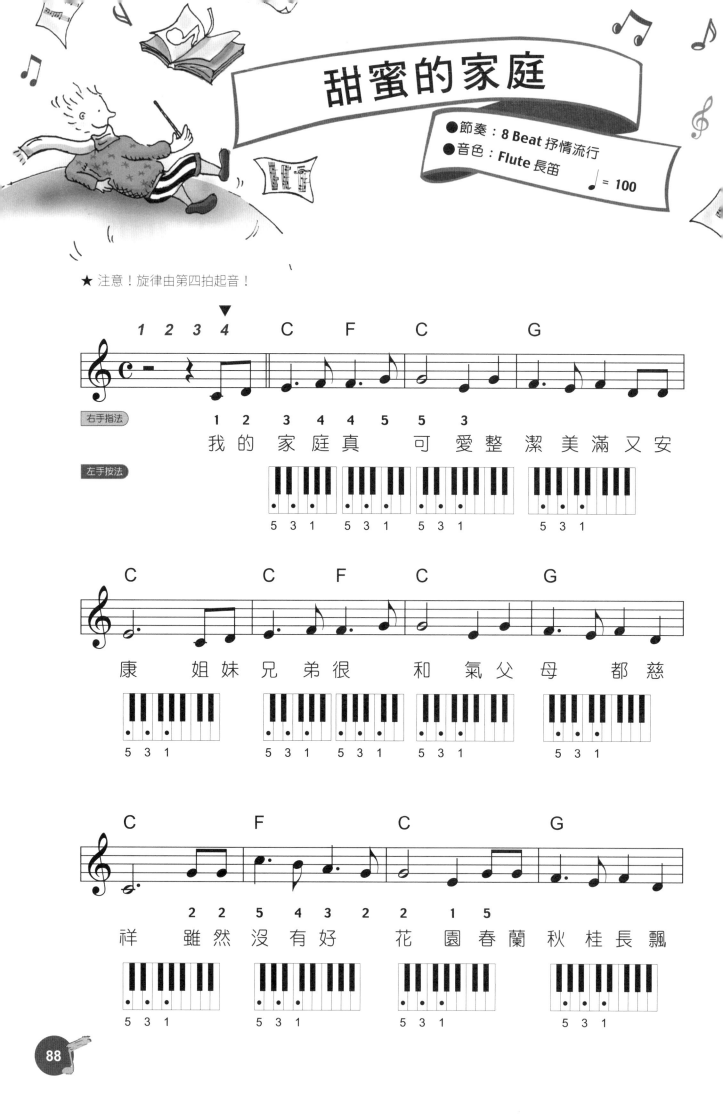

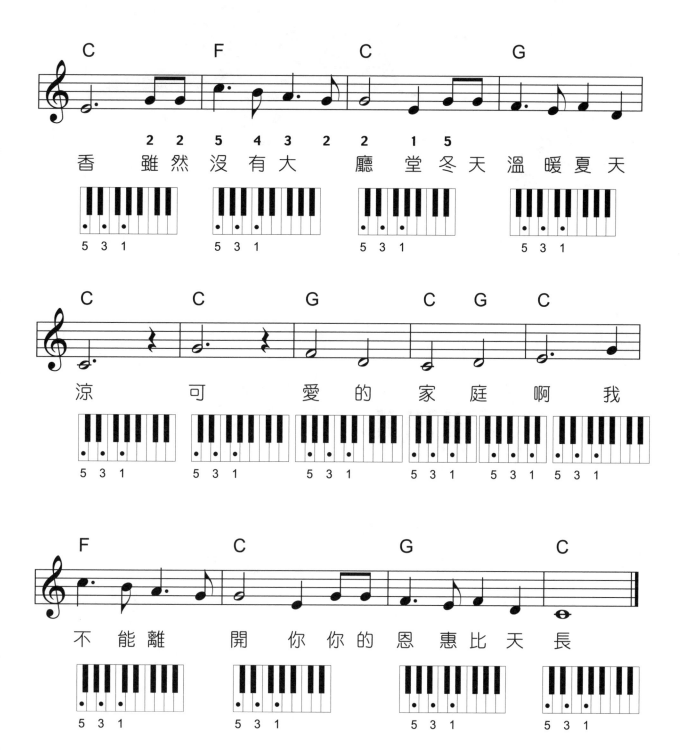

◆ 彈奏提醒：

　　這首曲子起音為第四拍，心裡必須先默數1—2—3，在第四拍下主旋律。

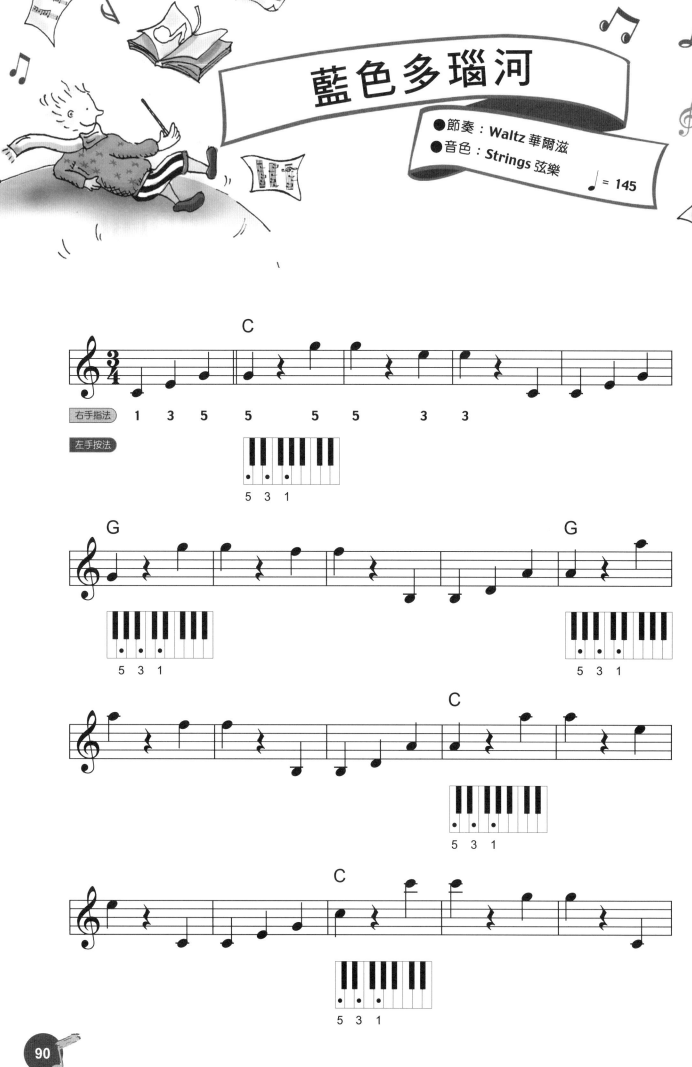

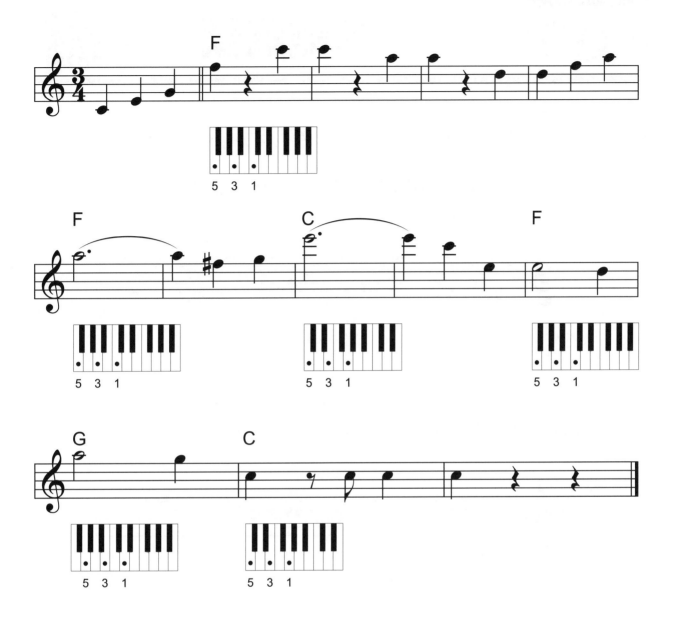

◆ 這是一首好聽的古典小品，可以做為下一次的表演曲目！

LESSON 09　認識調號

調號（Key Signature）在譜表的開頭，表示調性的升記號或降記號。

▶ 高音譜表開頭**沒有任何升降記號**，就是「**C大調**」的調號。

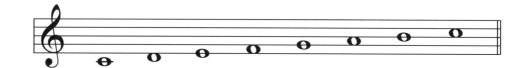

▶ 高音譜表開頭第三線上有一個降記號，就是 「**F大調**」的調號。
這個降記號使 B 降半音，讓譜表上的音階成為 F 大調音階。

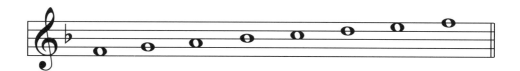

▶ 高音譜表開頭第五線上有一個升記號，就是 「**G大調**」的調號。
這個升記號使 F 升高半音，讓譜表上的音階成為 G 大調音階。

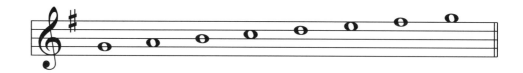

▶ 高音譜表開頭第三間及第五線上各有一個升記號，就是「**D大調**」的調號。
這個升記號使F及C升高半音，讓譜表上的音階成為D大調音階。

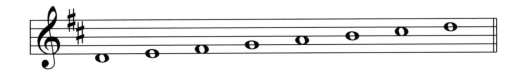

▶ 高音譜表開頭第三線及第四間上各有一個降記號，就是「**B♭大調**」的調號。
這個降記號使B及E降半音，讓譜表上的音階成為B♭大調音階。

Keyboard 哈農

F大調

● 節奏：8 Beat 抒情流行　音色：Piano 鋼琴

● 練習速度：60～120

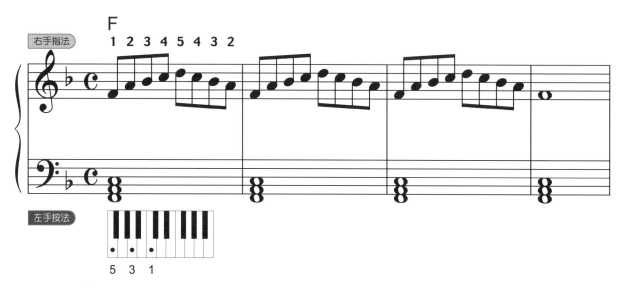

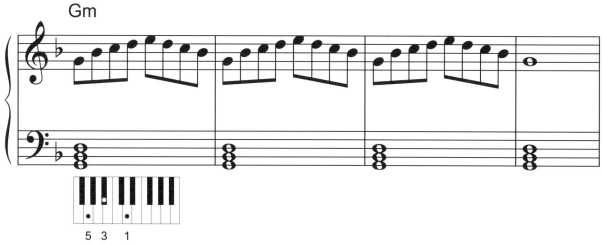

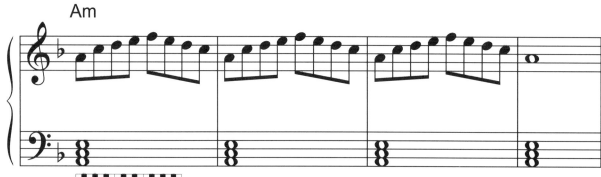

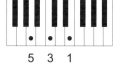

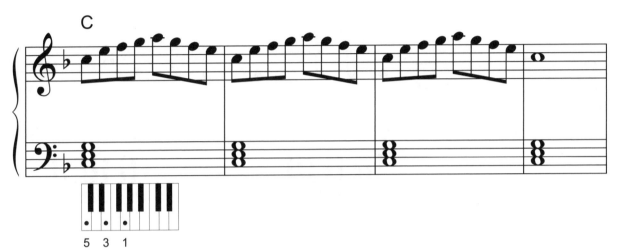

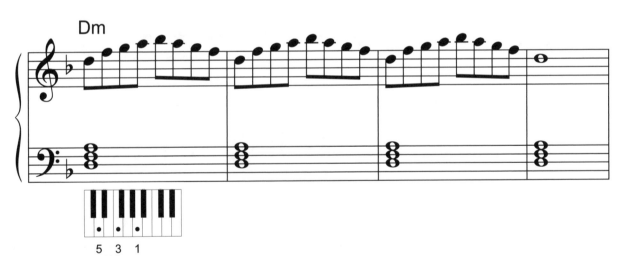

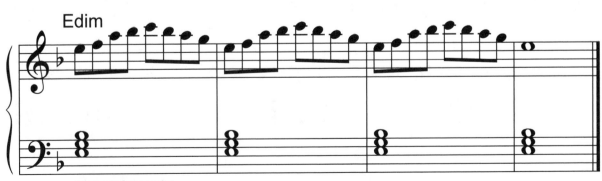

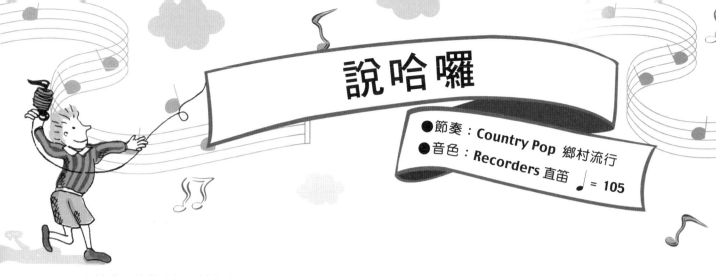

說哈囉

● 節奏：Country Pop 鄉村流行
● 音色：Recorders 直笛 ♩ = 105

★ 注意！旋律由第四拍起音！

你很 高興 你就 說 哈 囉 你很

高興 你就 說 哈 囉 大家 一 起 唱 呀

大家 一 起 跳 呀 圍 個 圈 圈 大家 一 起 說 哈 囉

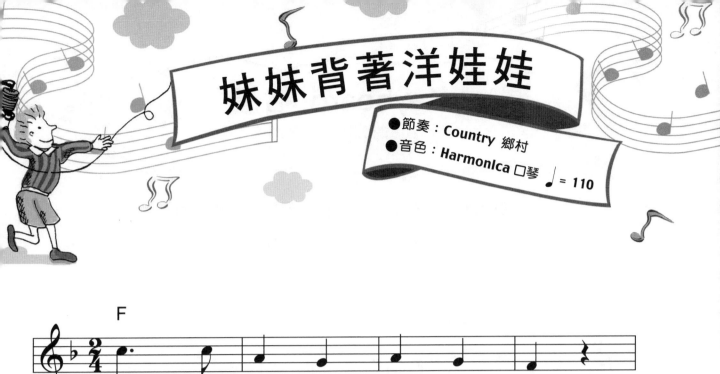

妹妹背著洋娃娃

● 節奏：Country 鄉村
● 音色：Harmonica 口琴 ♩ = 110

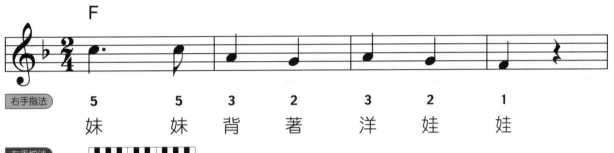

右手指法

5	5	3	2	3	2	1
妹	妹	背	著	洋	娃	娃

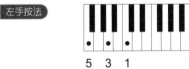

左手按法

5 3 1

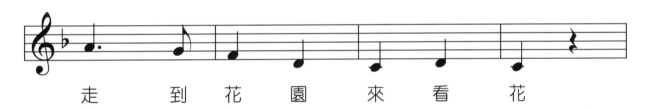

走　　到　　花　　園　　來　　看　　花

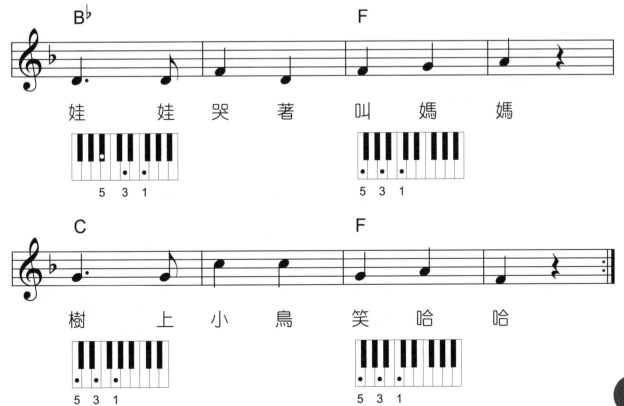

娃　　娃　　哭　　著　　叫　　媽　　媽

5 3 1　　　　5 3 1

樹　　上　　小　　鳥　　笑　　哈　　哈

5 3 1　　　　5 3 1

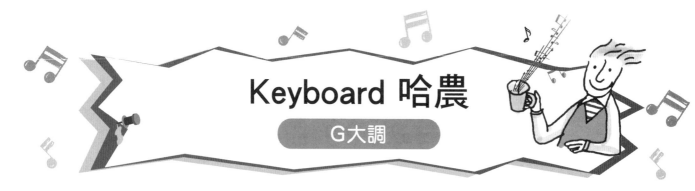

Keyboard 哈農

G大調

● 節奏：8 Beat 抒情流行　音色：Piano 鋼琴
● 練習速度：60～120

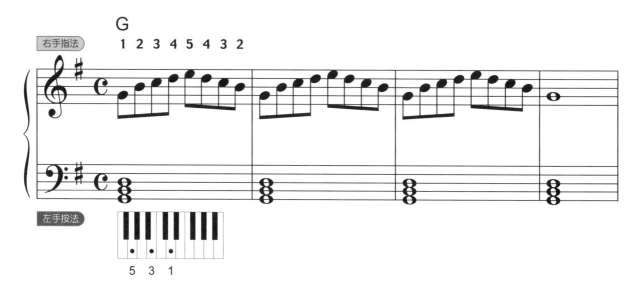

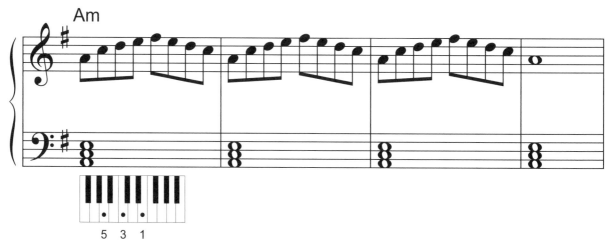

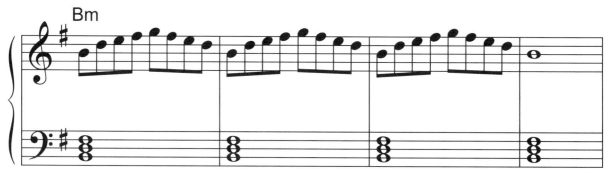

C

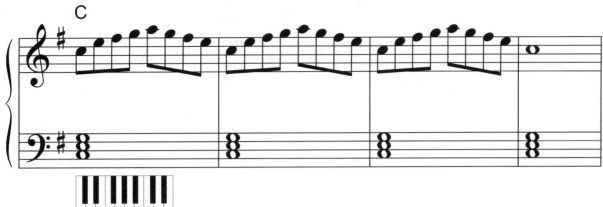

5 3 1

D

5 3 1

Em

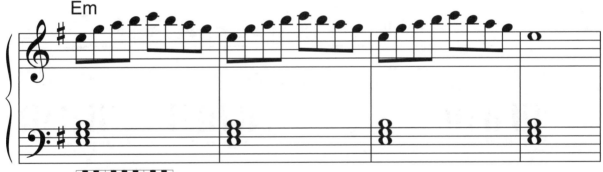

5 3 1

F#dim

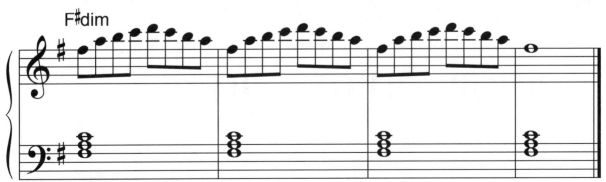

5 3 1

太湖船

● 節奏：**8 Beat** 流行搖滾
● 音色：**Flute** 長笛
♩ = 70

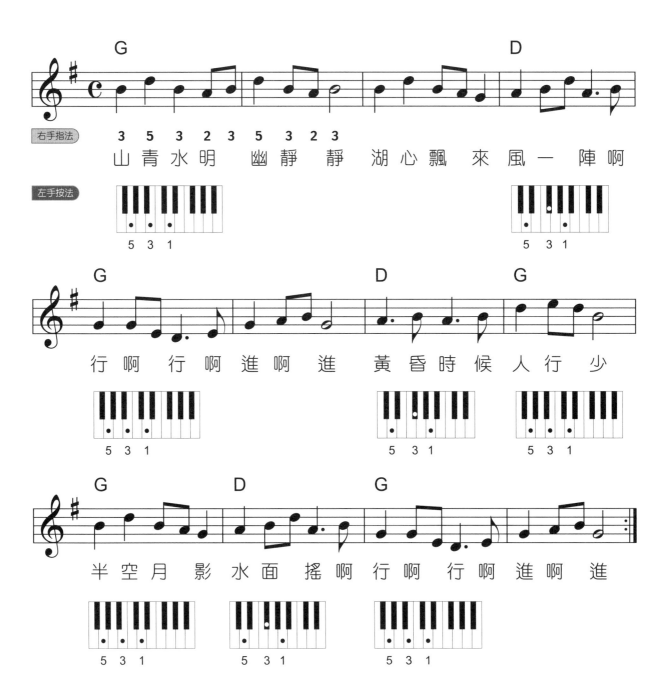

右手指法

3 5 3 2 3 5 3 3 2 3

山 青 水 明 幽 靜 靜 湖 心 飄 來 風 一 陣 啊

左手按法

5 3 1 5 3 1

行 啊 行 啊 進 啊 進 黃 昏 時 候 人 行 少

5 3 1 5 3 1 5 3 1

半 空 月 影 水 面 搖 啊 行 啊 行 啊 進 啊 進

5 3 1 5 3 1 5 3 1

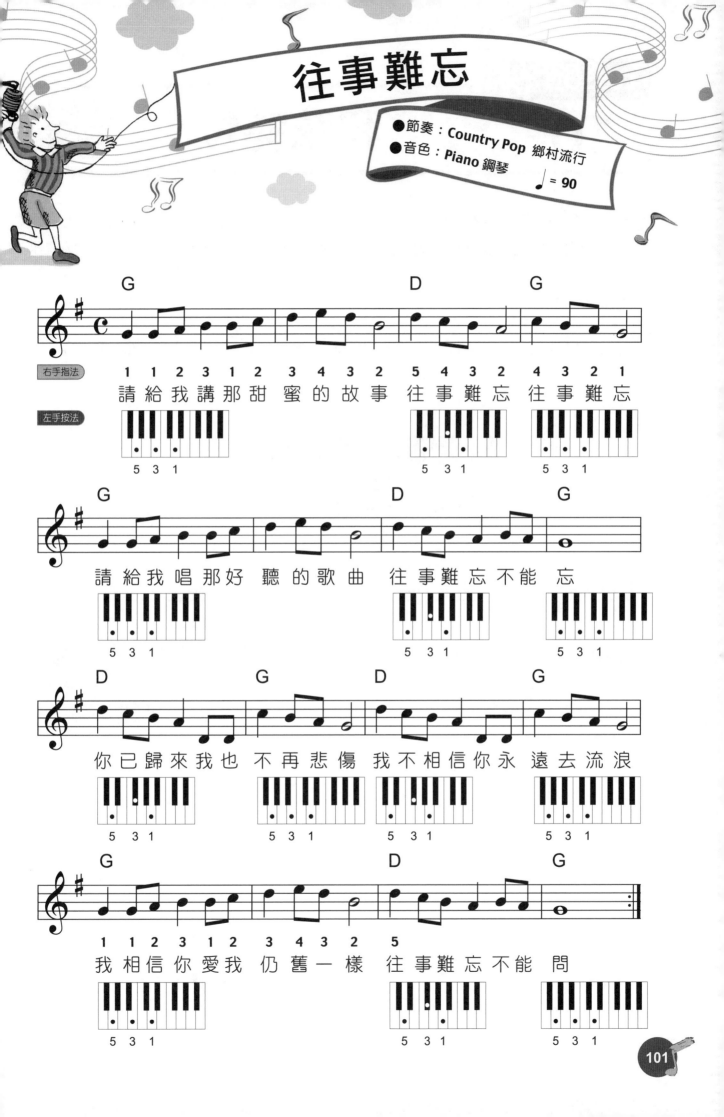

往事難忘

● 節奏：Country Pop 鄉村流行
● 音色：Piano 鋼琴
♩ = 90

和弦轉位

我們已經認識了好幾個和弦的基本彈法，只要按照樂譜上所指定的和弦去彈，就可以彈出好聽的伴奏。不過你可能已經發現，在和弦變化的過程中，有時候需要較大幅度的移動來彈奏，我們可以利用和弦轉位的彈法，來避免伴奏時鍵盤上的移動太頻繁。

三和弦是由三個不同的音所組成。以 C 和弦為例，若將其組成音「**C－E－G**」的位置互換，共可以排列出三種組合的 C 和弦。

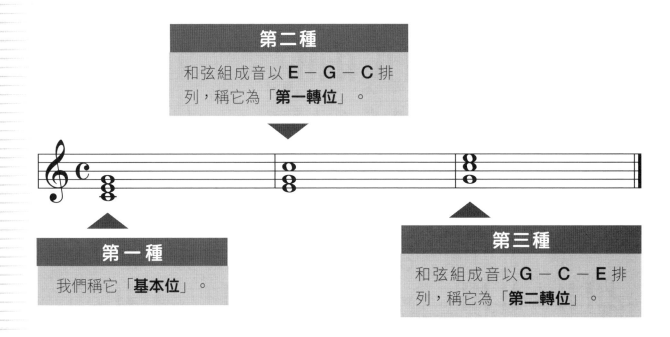

第二種
和弦組成音以 **E－G－C** 排列，稱它為「**第一轉位**」。

第一種
我們稱它「**基本位**」。

第三種
和弦組成音以 **G－C－E** 排列，稱它為「**第二轉位**」。

彈奏轉位最大的好處就是避免彈奏時在鍵盤上的大跳動，這些大距離的移動可能阻礙我們彈奏的流暢度。

先前幾課中，我們從 C 和弦彈到 F 和弦，再彈到 G 和弦都是用基本位來彈。

C F G

現在我們用轉位來彈奏，你會發現我們的手不會在鍵盤上跑來跑去、長距離的移動，而且電子琴也會自動轉位辨別它的原始根音，同樣的和弦進行，若混合轉位彈法，就會有好幾種不同的彈法囉！

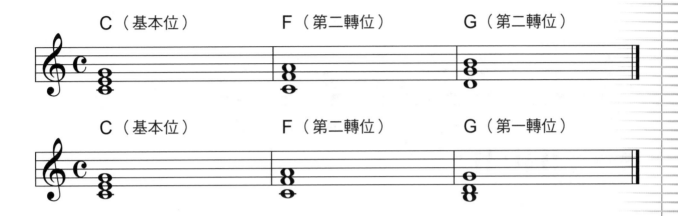

不論你用哪一種轉位來彈奏和弦進行，目的都是要讓彈奏變得更流暢，因此，還是希望大家都能學會每個和弦的基本位彈奏法，再慢慢嘗試、學習轉位的彈法。

本課的曲目在之前的課程中，我們都已經學會了基本位的彈法，現在你可以用混合轉位的彈法試試看，相信你一定會覺得彈起來變得更加容易！

母鴨帶小鴨（轉位彈法）

●節奏：Disco 迪斯可
●音色：Guitar 吉他

♩ = 110

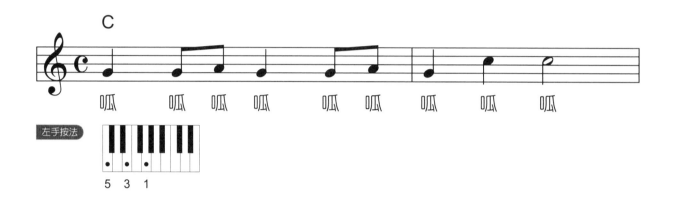

C

呱　呱呱呱　呱呱　呱　呱　呱

左手按法

5 3 1

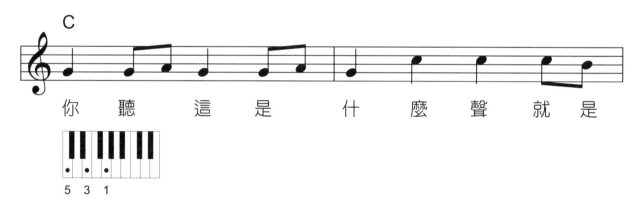

C

你　聽　這　是　什　麼　聲　就　是

5 3 1

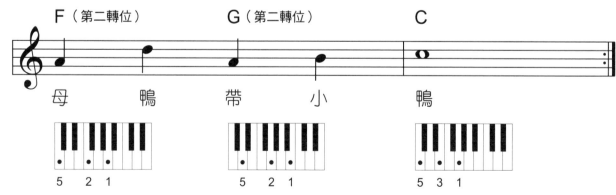

F（第二轉位）　　　　G（第二轉位）　　　　C

母　鴨　帶　小　鴨

5 2 1　　　　5 2 1　　　　5 3 1

◆ 教學示範影片中，第一遍先以左手和弦為主，在第二遍及第三遍時右手旋律才加入彈奏。

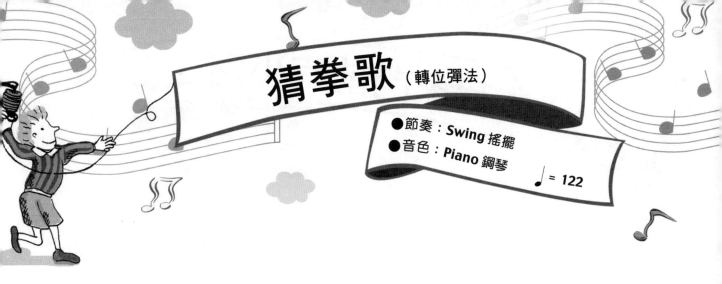

猜拳歌 （轉位彈法）

● 節奏：**Swing** 搖擺
● 音色：**Piano** 鋼琴 ♩ = 122

好 朋 友 我 們 行 個 禮　握 握 手 呀 來 猜 拳

石 頭 布 呀 看 誰 贏　輸 了 就 要　跟 我 走

我家門前有小河（轉位彈法）

● 節奏：8 Beat 抒情流行
● 音色：Piano 鋼琴
♩ = 74

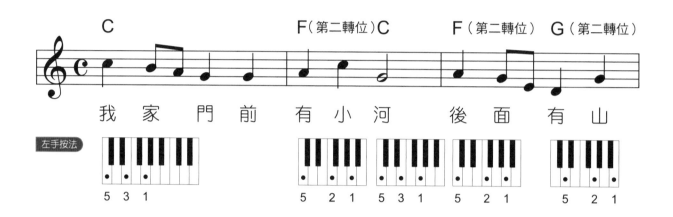

左手按法

我 家 門 前 有 小 河 後 面 有 山

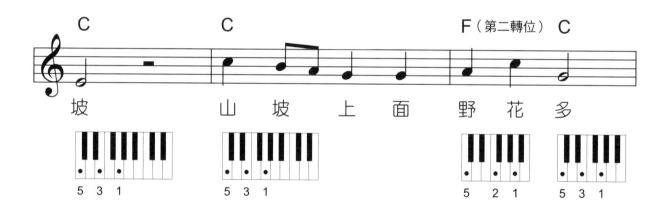

坡 山 坡 上 面 野 花 多

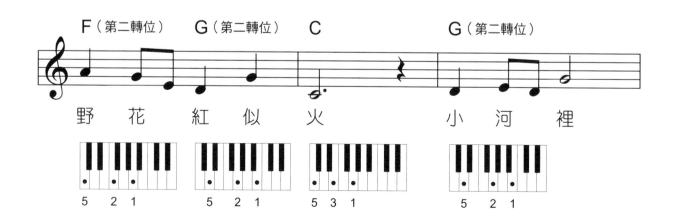

野 花 紅 似 火 小 河 裡

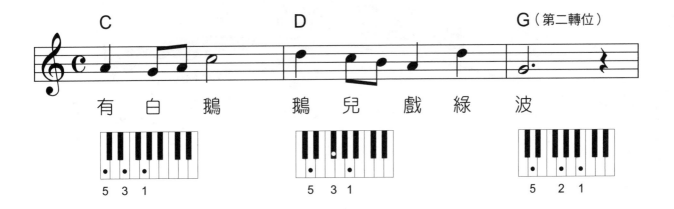

有　白　鵝　　鵝　兒　戲　綠　波

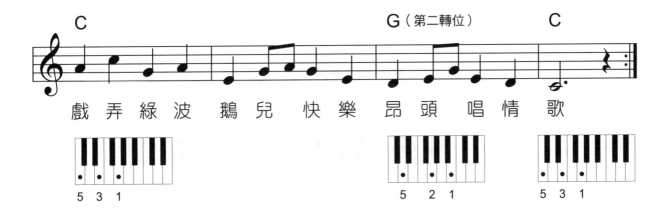

戲　弄　綠　波　鵝　兒　快　樂　昂　頭　唱　情　歌

◆ **彈奏提醒：**

為了彈奏時和弦連接更方便、流暢，可以自己選擇適合的轉位。

例如：

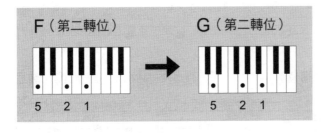

或者

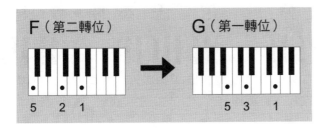

甜蜜的家庭 （轉位彈法）

● 節奏：8 Beat 抒情流行
● 音色：Flute 長笛

♩ = 100

★ 注意！旋律由第四拍起音！

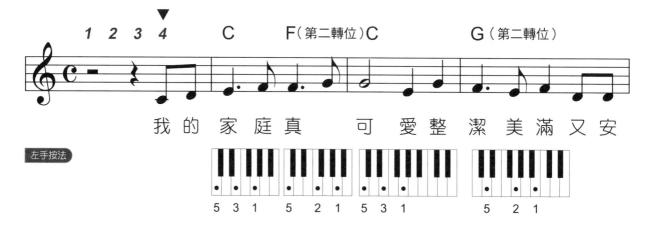

我 的 家 庭 真　　可 愛 整 潔 美 滿 又 安

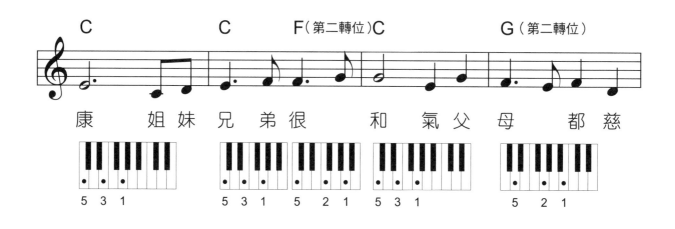

康　　姐 妹 兄 弟 很　　和　　氣 父 母　　都 慈

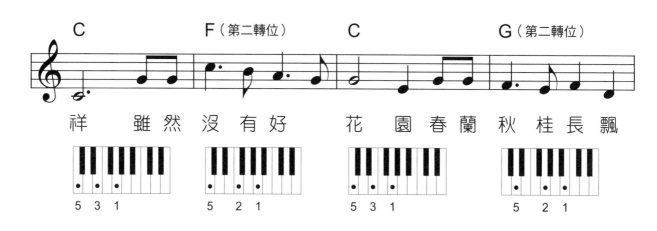

祥　　雖 然 沒 有 好　　花　　園 春 蘭 秋 桂 長 飄

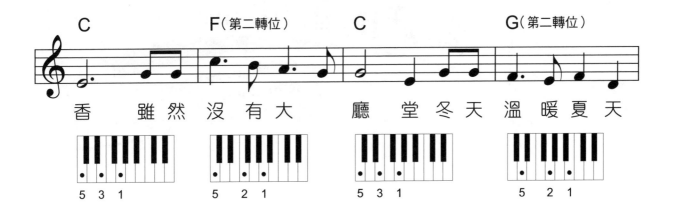

香　　雖然沒有大

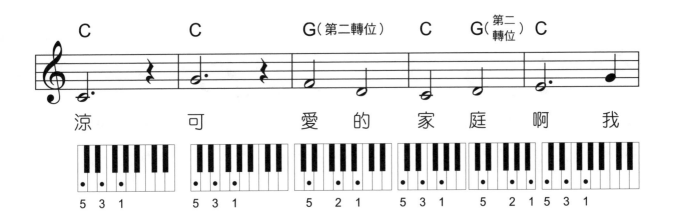

涼　可　　愛　的　家　庭　啊　我

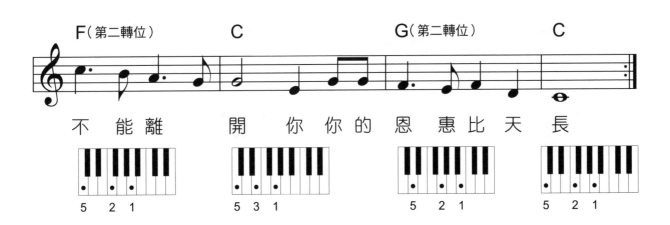

不　能　離　　開　你　你的　恩　惠　比　天　長

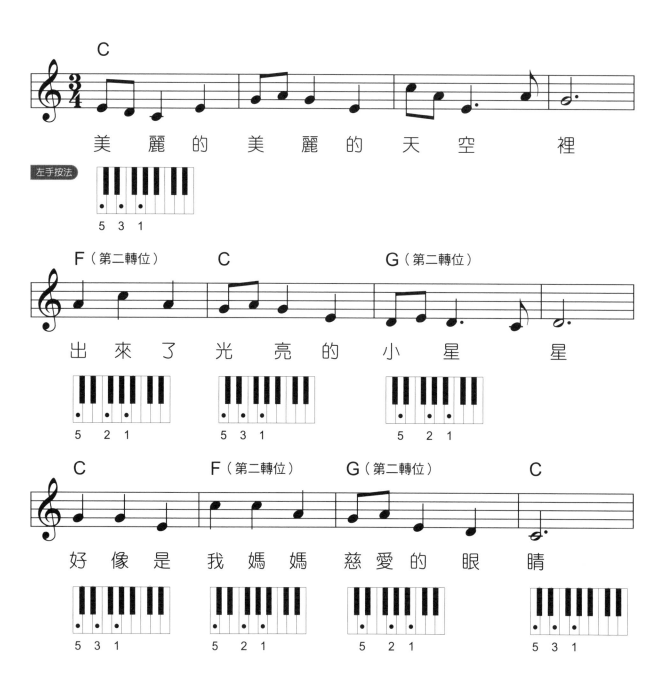

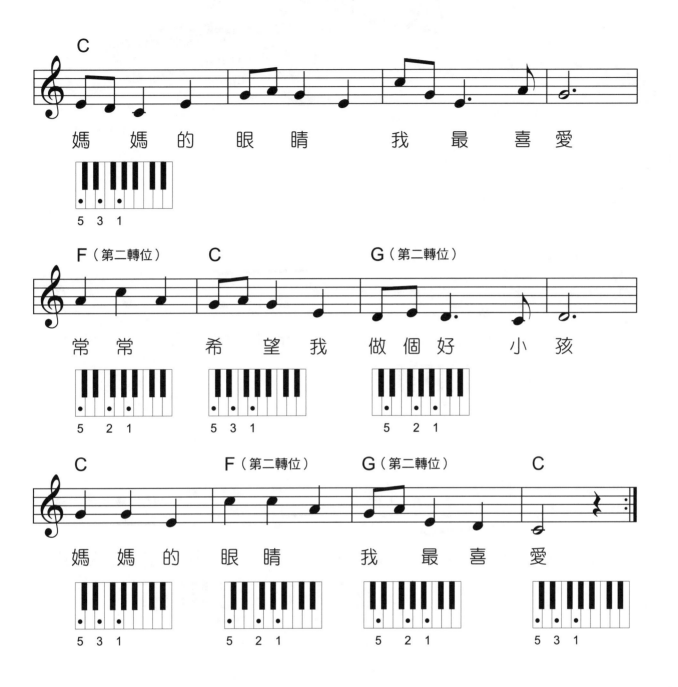

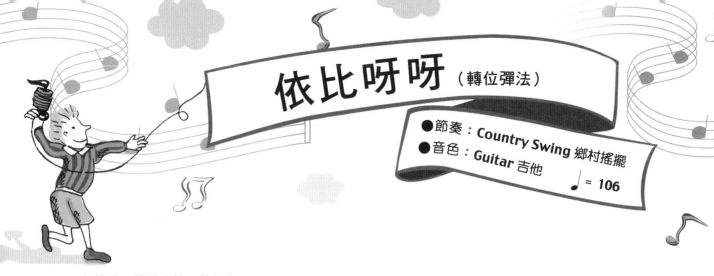

依比呀呀（轉位彈法）

●節奏：Country Swing 鄉村搖擺
●音色：Guitar 吉他

♩ = 106

★ 注意！旋律由第四拍起音！

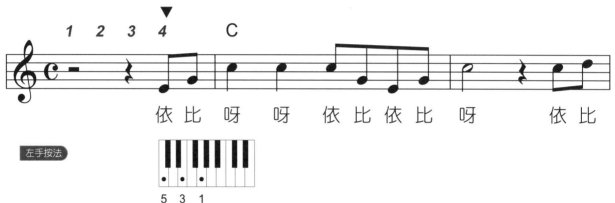

依 比 呀 呀 依 比 依 比 呀 依 比

左手按法

5 3 1

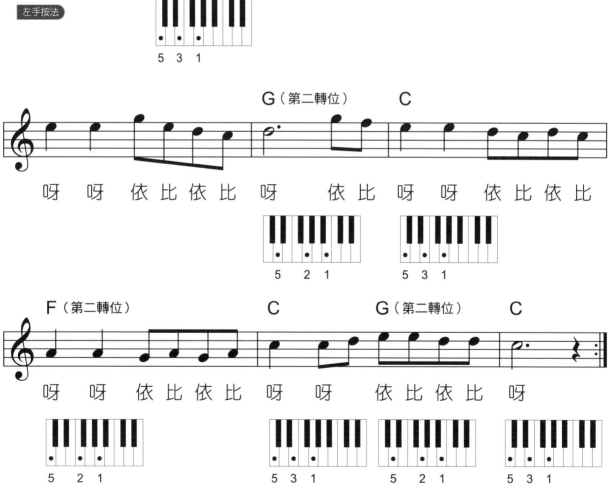

呀 呀 依 比 依 比 呀 依 比 呀 呀 依 比 依 比

G（第二轉位） C

5 2 1 5 3 1

F（第二轉位） C G（第二轉位） C

呀 呀 依 比 依 比 呀 呀 依 比 依 比 呀

5 2 1 5 3 1 5 2 1 5 3 1

II. 練習曲

第二部分的練習曲收錄了多首經典民謠、節慶歌曲。大家可以掃描歌曲名稱旁的QR Code，觀看示範彈奏影片，參考我們特別設計的操作設定與指法搭配練習，同時也可以依個人喜好變化。

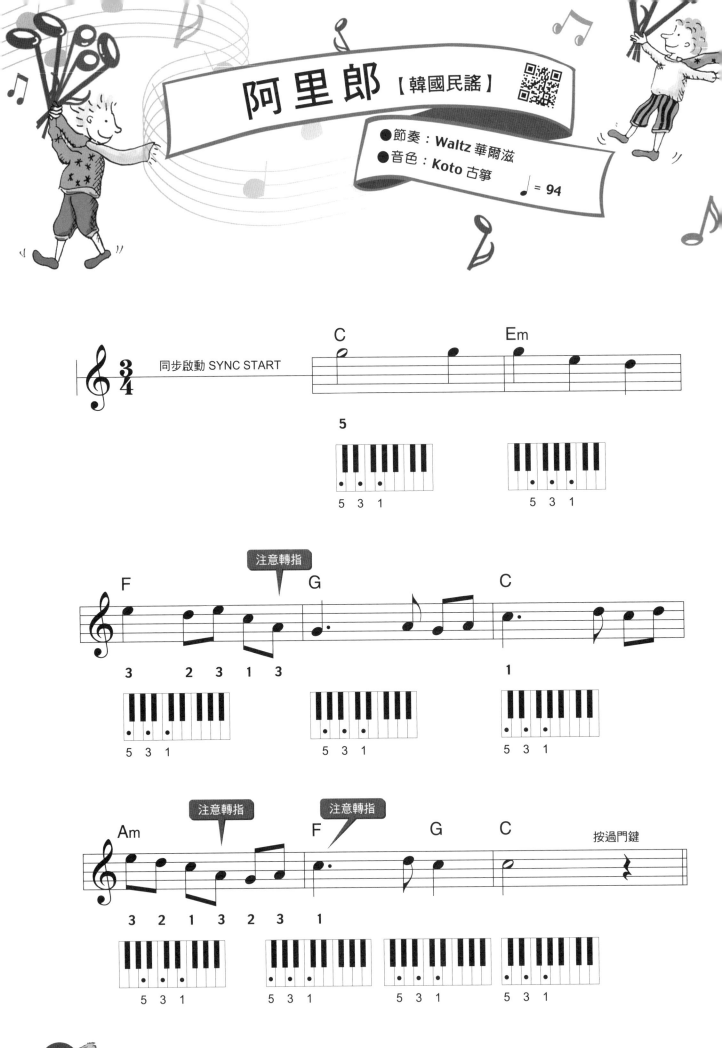

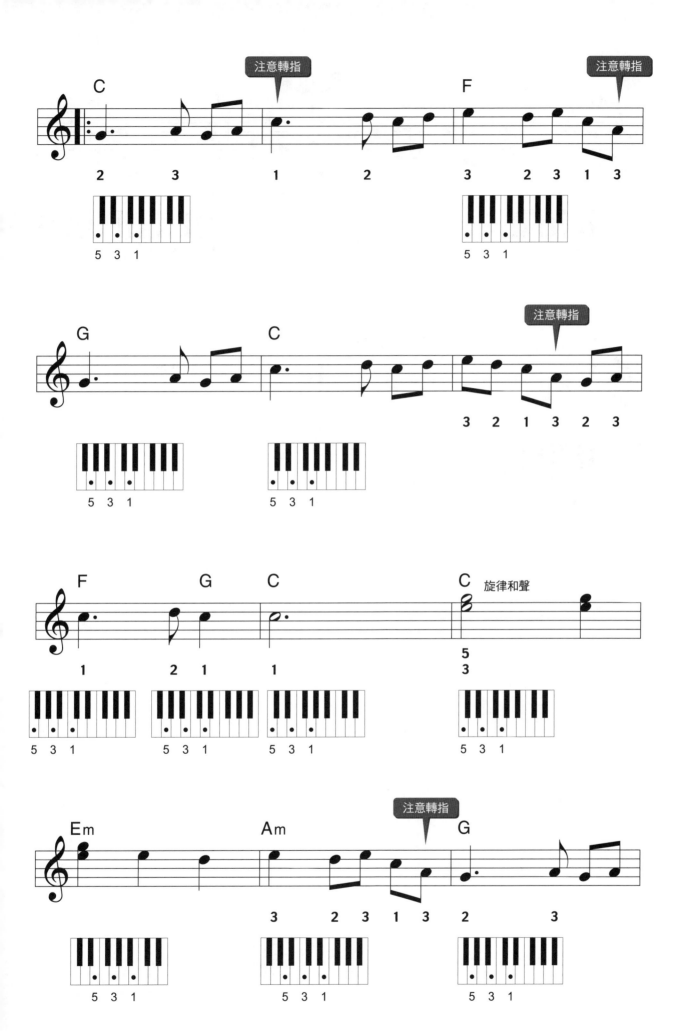

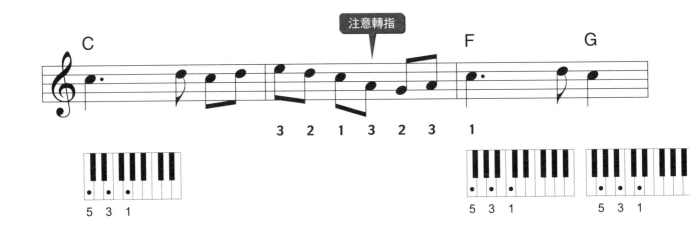

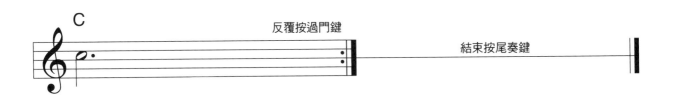

數 蛤 蟆 【四川童謠】

● 節奏：Swing 搖擺
● 音色：Violin 小提琴

♩ = 128

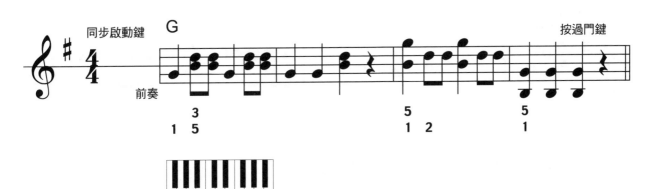

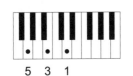

一 隻 青 蛙 一 張 嘴　　兩 隻 眼 睛 四 條 腿

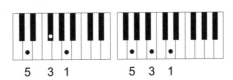

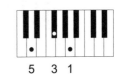

注意轉指

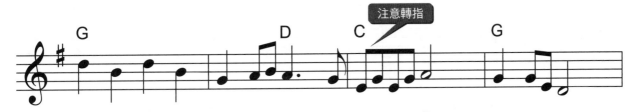

乒 砰 乒 砰 跳 下 水　呀 蛤 蟆 不 吃 水　　太 平 年

117

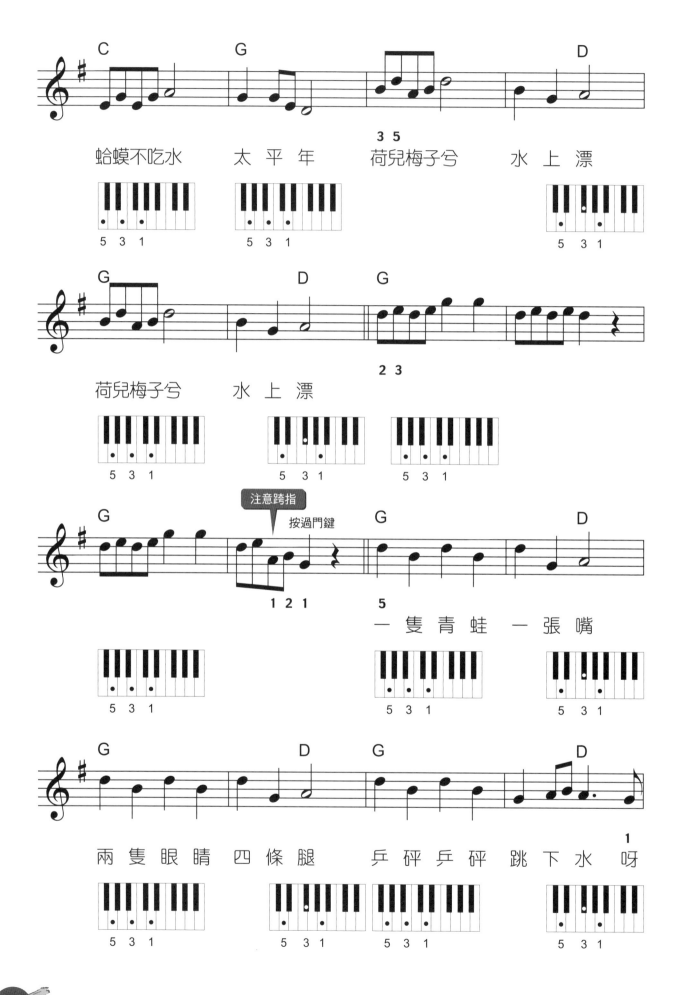

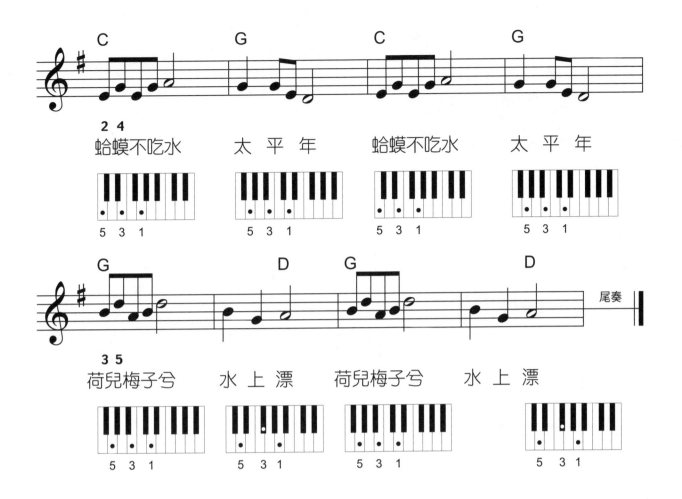

蛤蟆不吃水　　太平年　　蛤蟆不吃水　　太平年

荷兒梅子兮　　水上漂　　荷兒梅子兮　　水上漂

◆ 這首〈數蛤蟆〉是筆者為本書所改編的版本，前奏與間奏都是重新設計的。

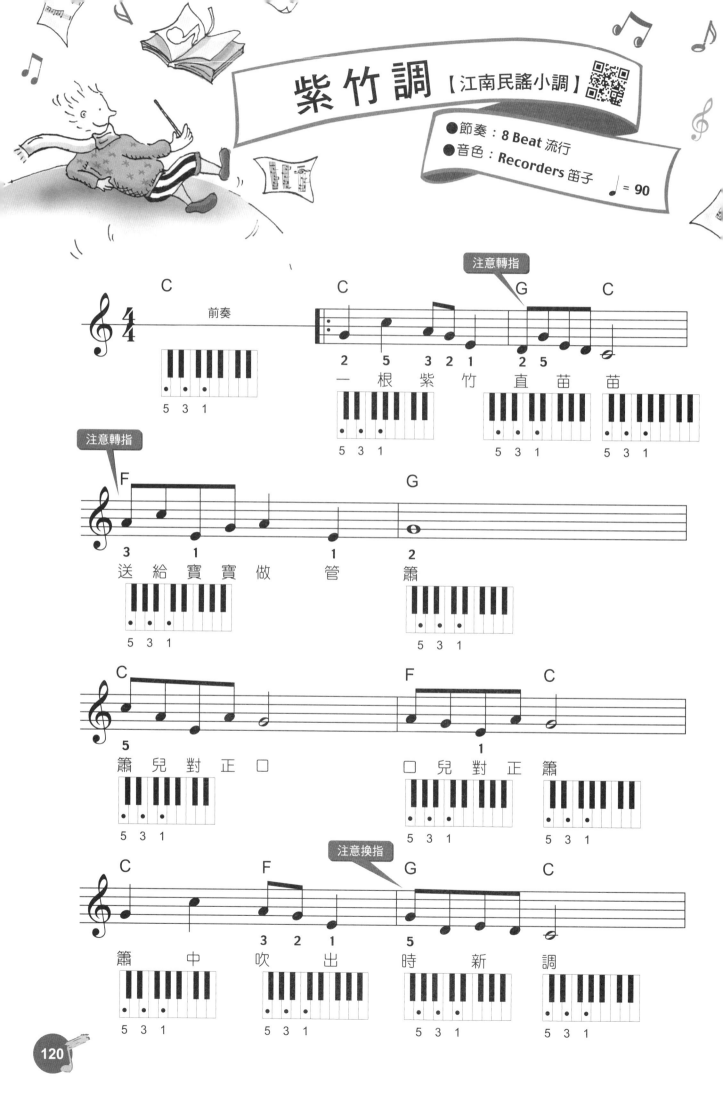

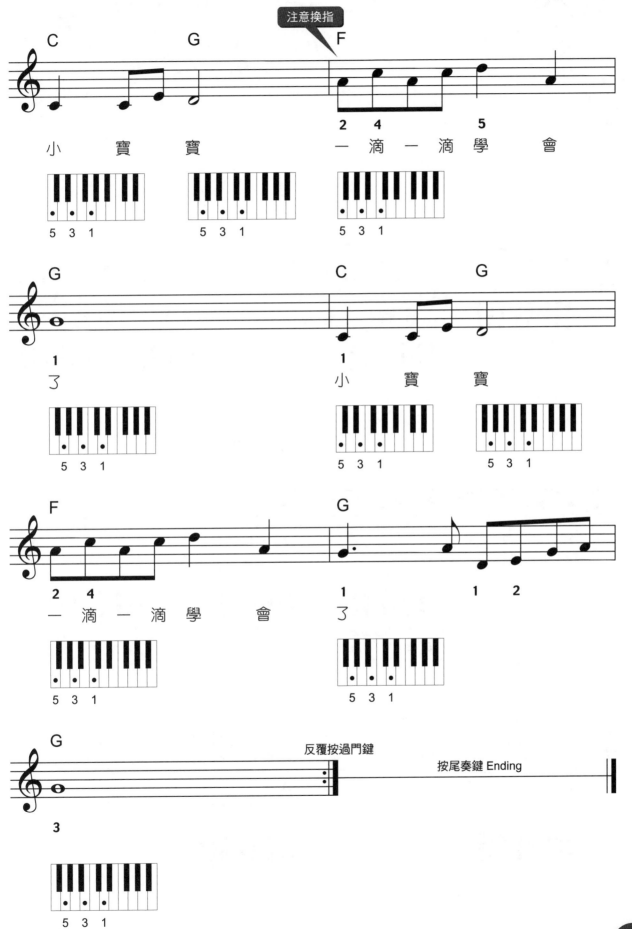

點仔膠【台灣童謠】

● 節奏：Dance 電子舞曲
● 音色：Organ 電風琴

♩ = 120

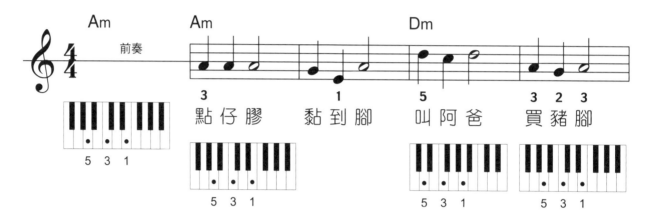

Am Am Dm

前奏

5 3 1

3 1 5 3 2 3

5 3 1 5 3 1 5 3 1

點仔膠　黏到腳　叫阿爸　買豬腳

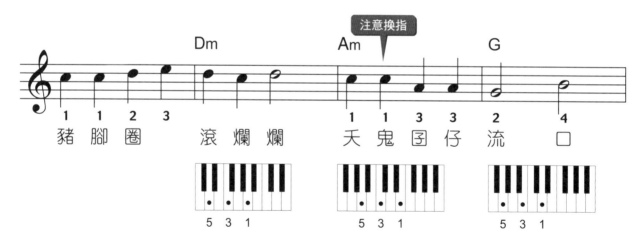

注意換指

Dm Am G

1 1 2 3 1 1 3 3 2 4

5 3 1 5 3 1 5 3 1

豬腳圈　滾爛爛　天鬼囝仔流　口

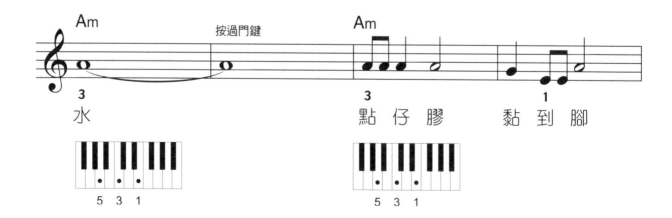

Am 按過門鍵 Am

3 3 1

5 3 1 5 3 1

水　　　　　　　　　點仔膠　黏到腳

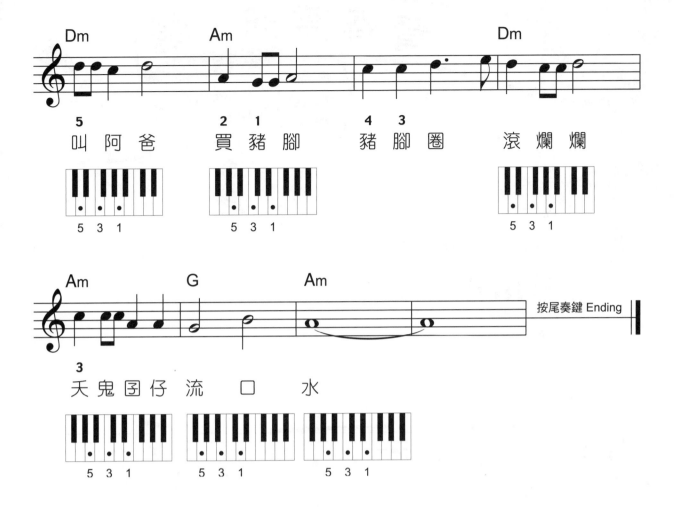

◆ 這首曲子是耳熟能詳的台灣兒歌，在演奏第二遍的時候，筆者將主旋律以變奏的方式重新設計來搭配電子舞曲的輕快節奏。你喜歡這個新的版本嗎？

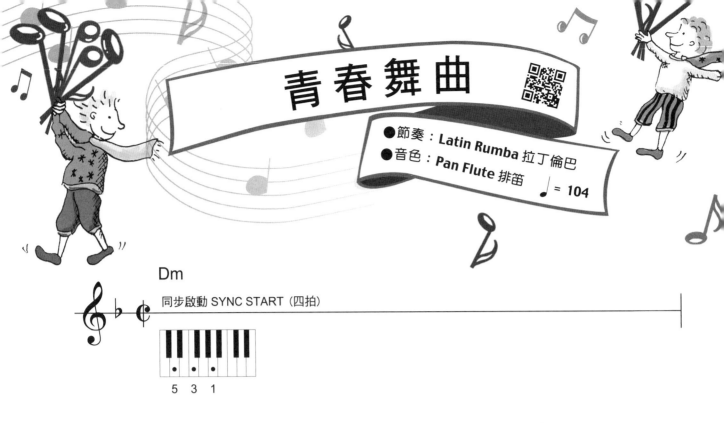

青春舞曲

● 節奏：**Latin Rumba** 拉丁倫巴
● 音色：**Pan Flute** 排笛　♩ = 104

Dm

同步啟動 SYNC START（四拍）

5　3　1

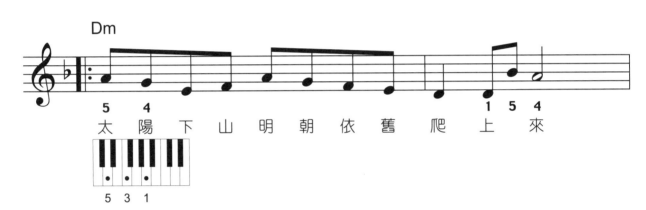

Dm

5　4　　　　　　　　　　　　　　1　5　4

太 陽 下 山 明 朝 依 舊 爬 上 來

5　3　1

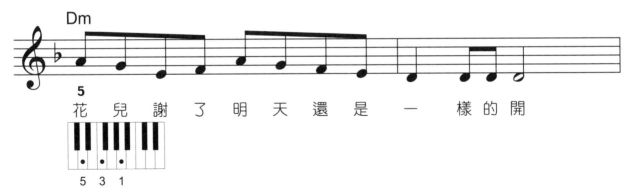

Dm

5

花 兒 謝 了 明 天 還 是 一 樣 的 開

5　3　1

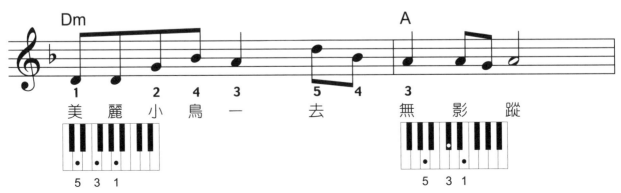

Dm　　　　　　　　　　　　　　A

1　　2　4　3　　5　　4　　3

美 麗 小 鳥 一 去 　 無 影 蹤

5　3　1　　　　　　　　5　3　1

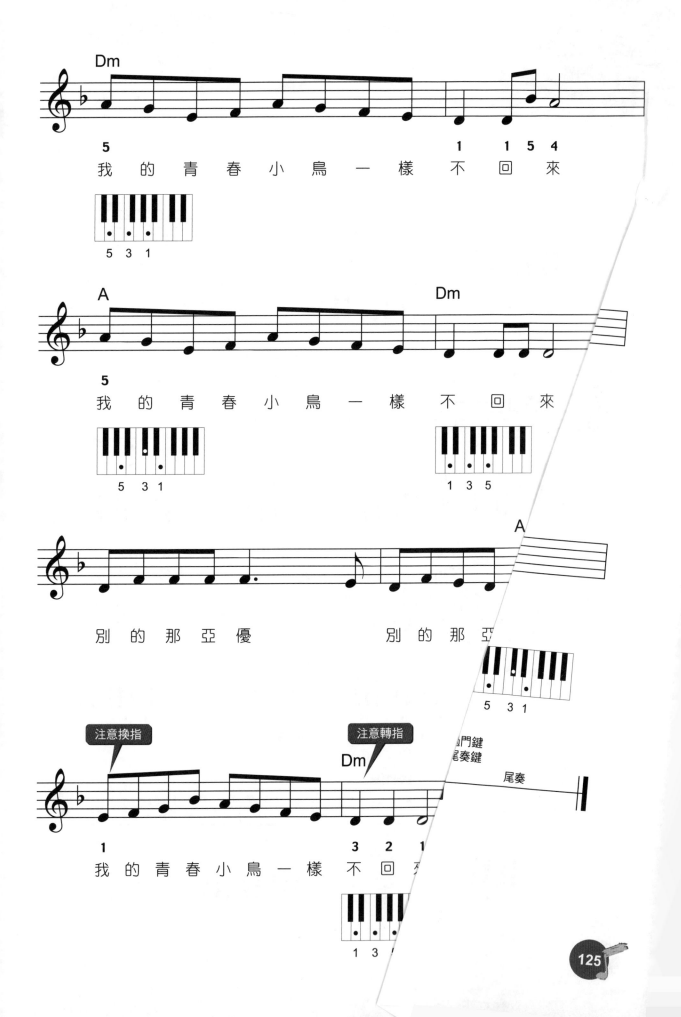

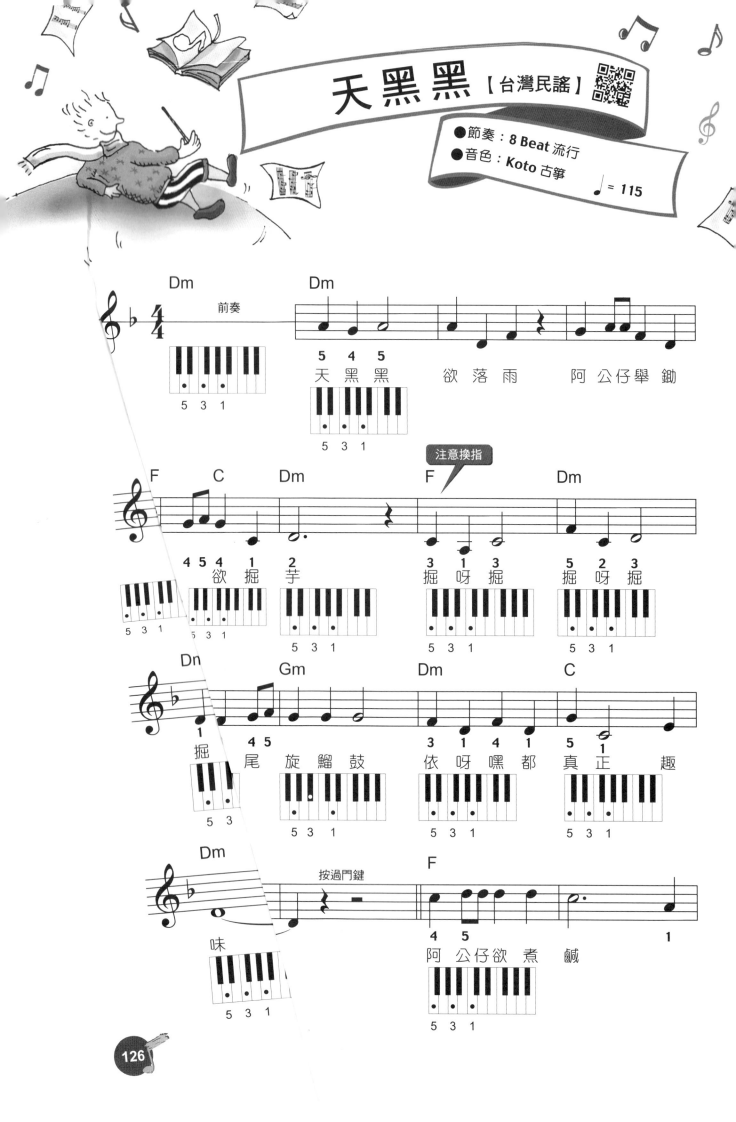

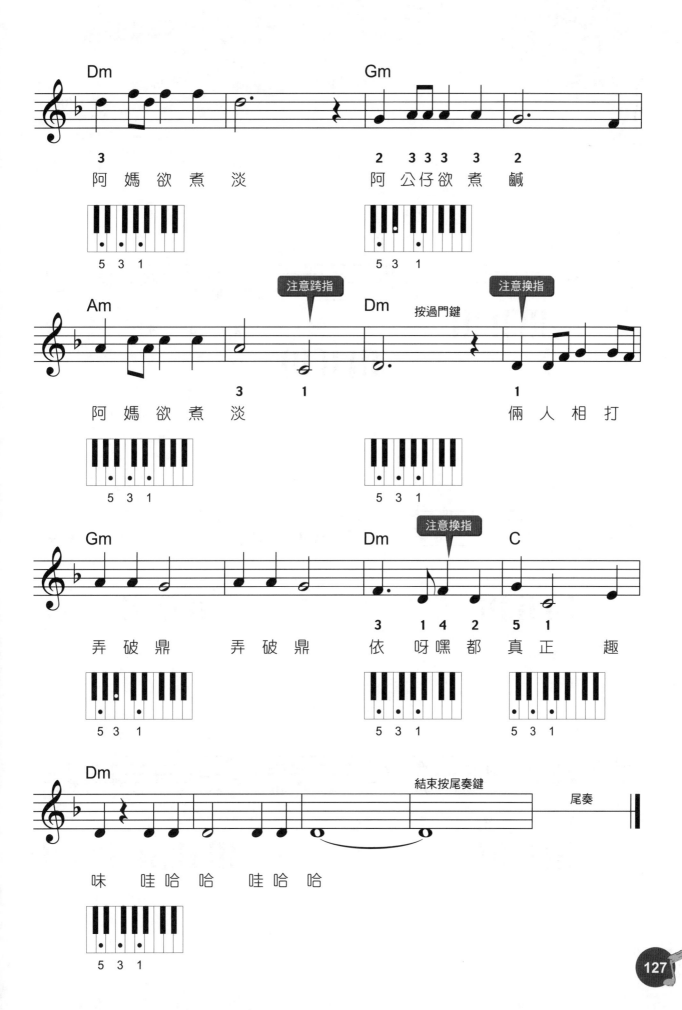

噢！蘇珊娜 【美國民謠】

● 節奏：Country 鄉村
● 音色：Banjo 斑鳩琴

♩ = 100

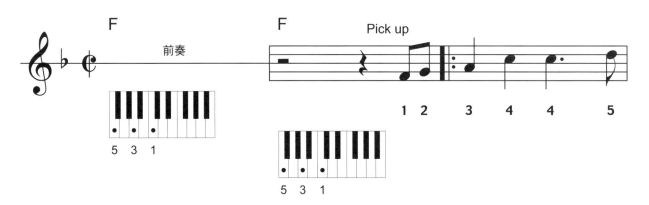

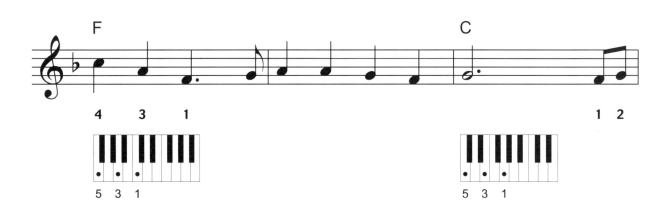

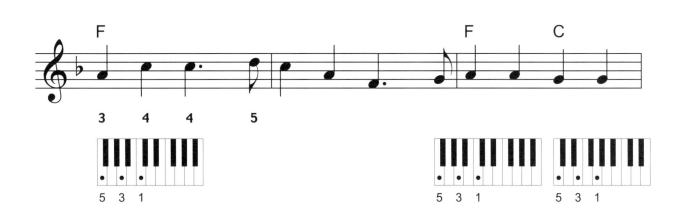

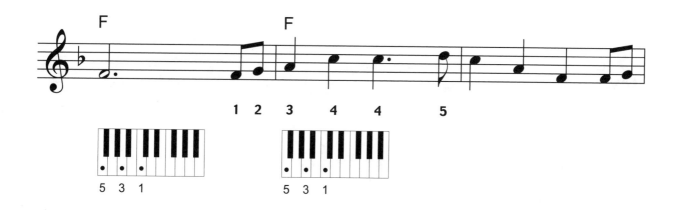

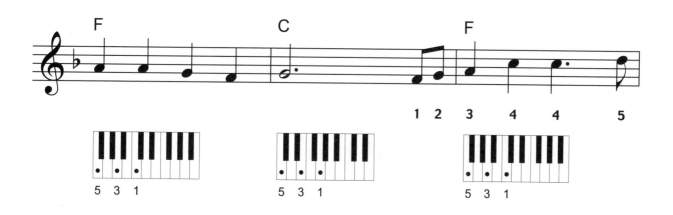

第二拍按過門鍵

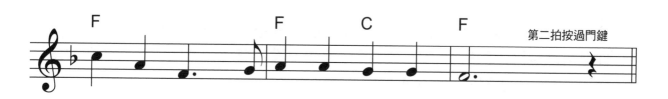

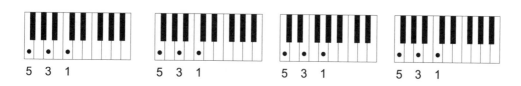

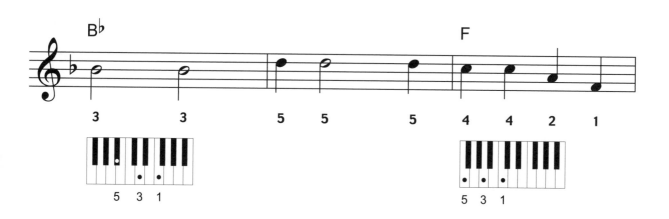

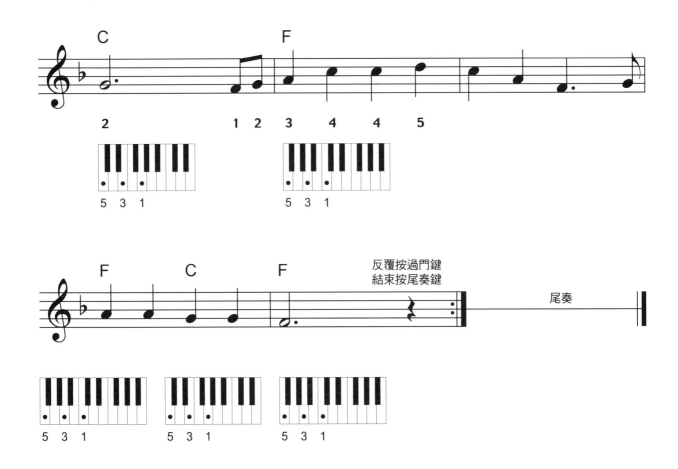

◆ 這是首快版的美國鄉村民謠，可以先以慢速練習後，再漸漸加速到正常速度。
你還可以選用不同的音色來詮釋鄉村歌曲，適合鄉村音樂的樂器音色有很多，
例如：口琴、小提琴，都是很好的選擇。

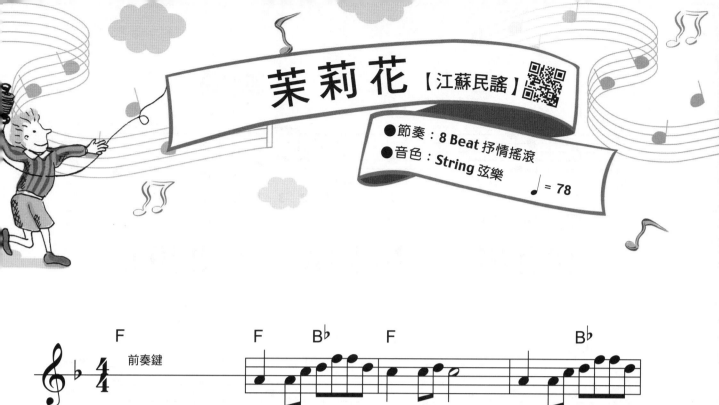

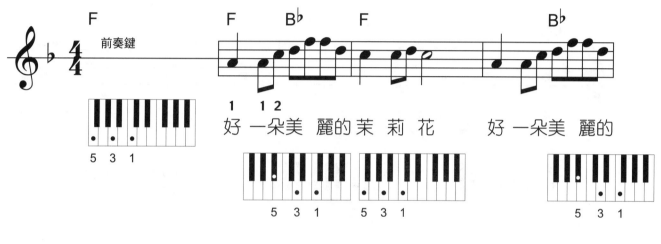

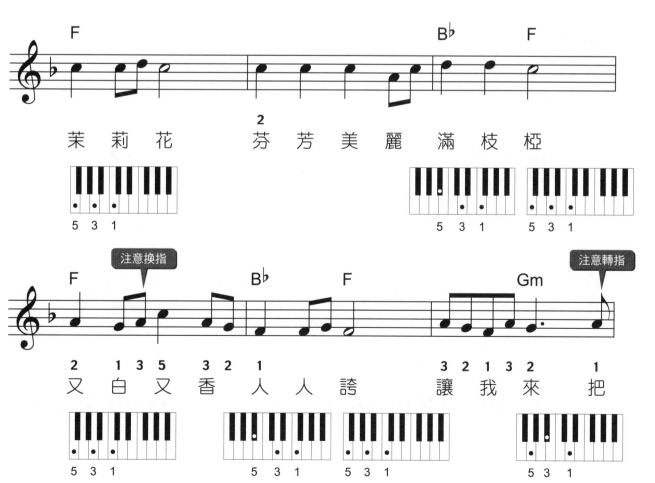

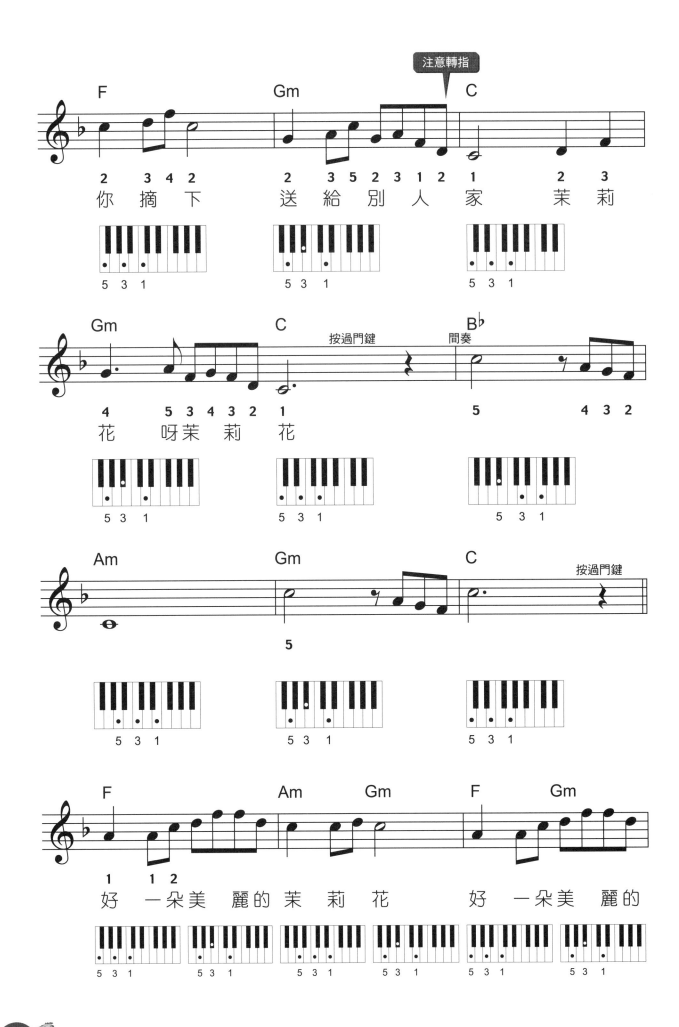

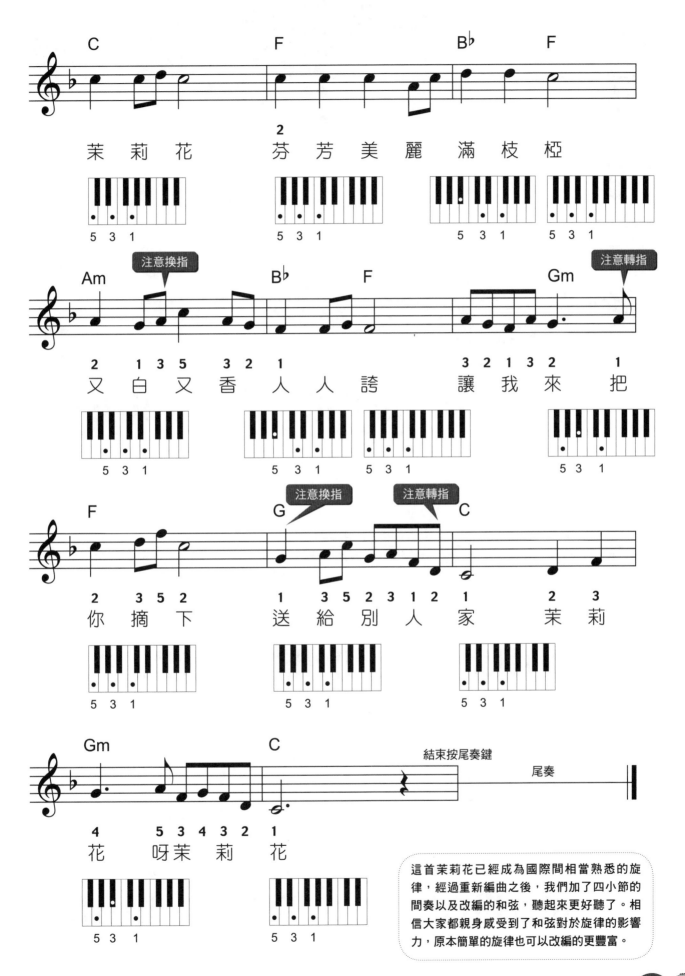

這首茉莉花已經成為國際間相當熟悉的旋律，經過重新編曲之後，我們加了四小節的間奏以及改編的和弦，聽起來更好聽了。相信大家都親身感受到了和弦對於旋律的影響力，原本簡單的旋律也可以改編的更豐富。

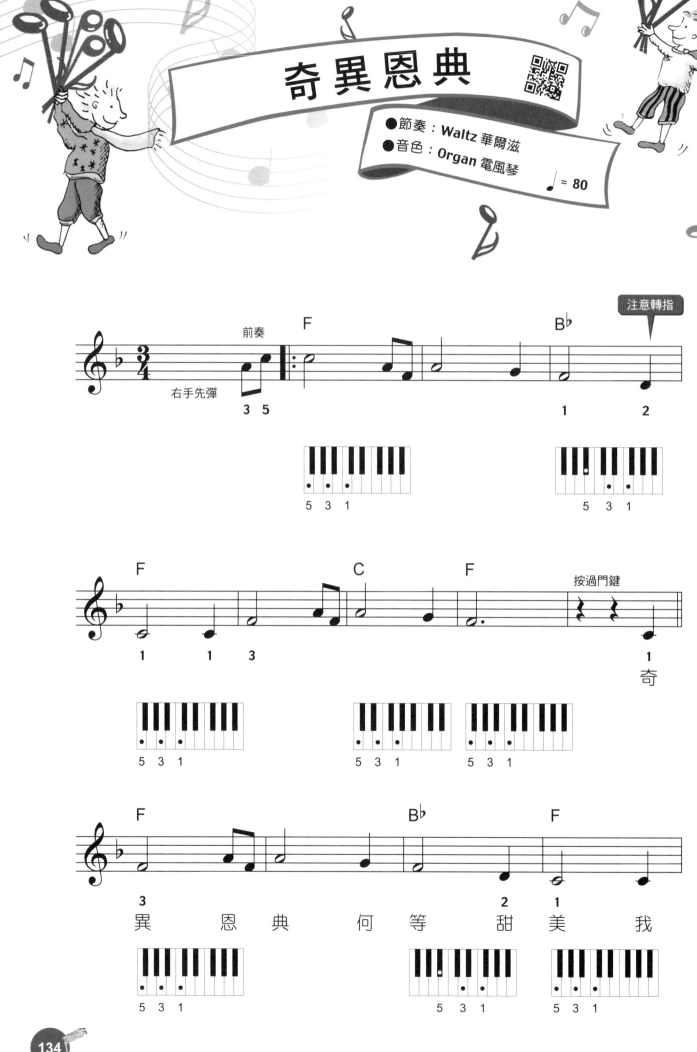

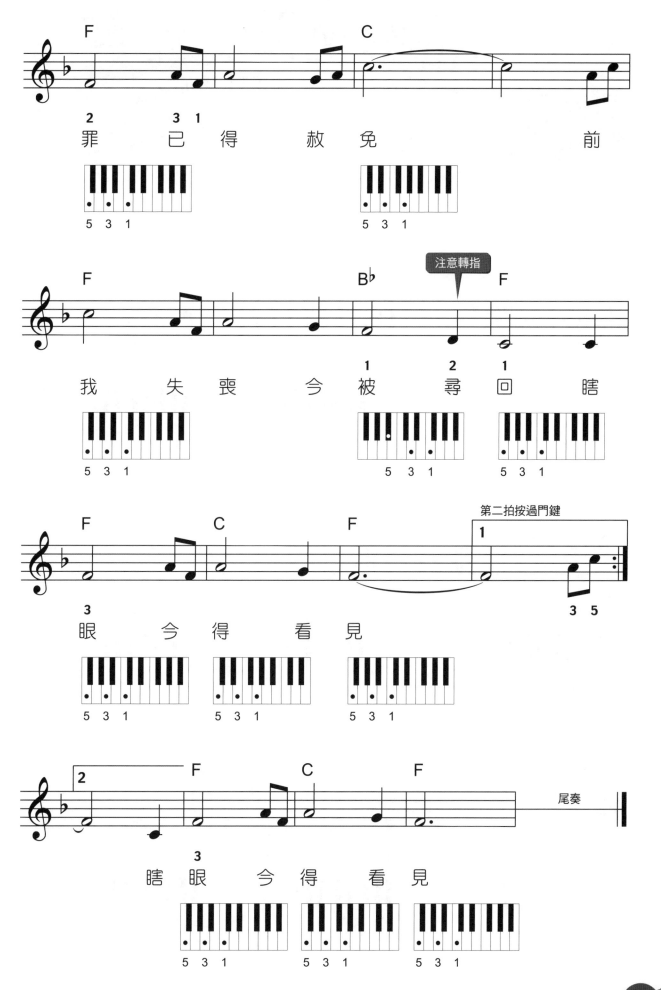

山塔路西亞【義大利民謠】

●節奏：Waltz 華爾滋
●音色：Accordion 手風琴 ♩ = 100

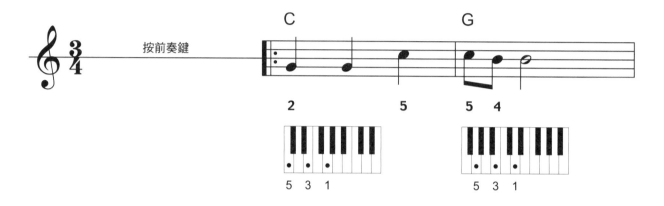

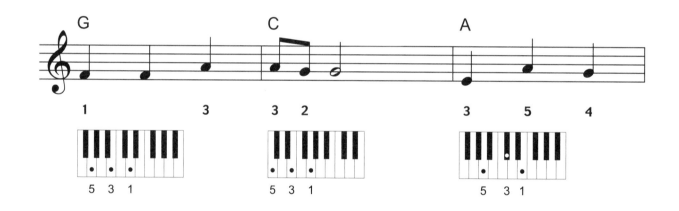

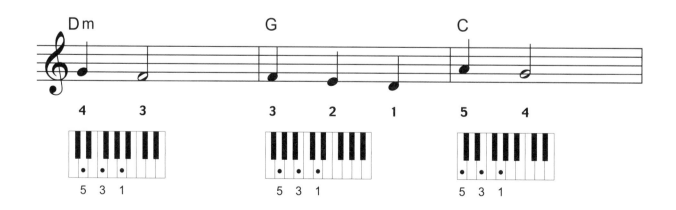

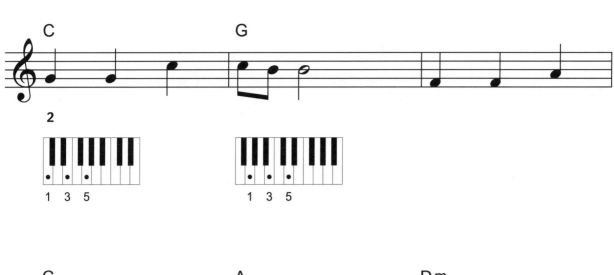

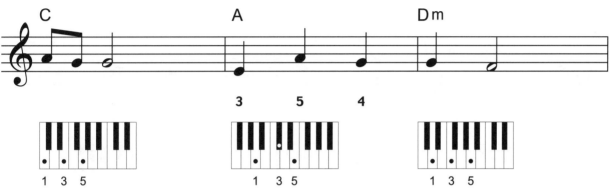

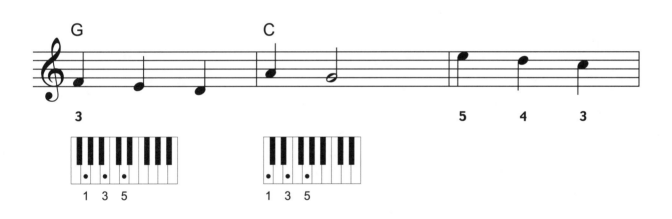

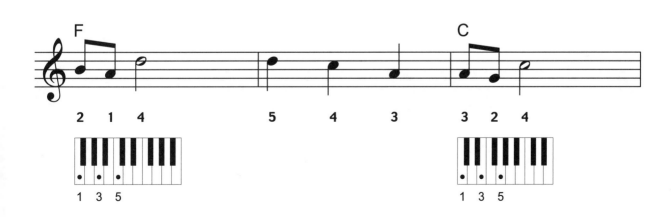

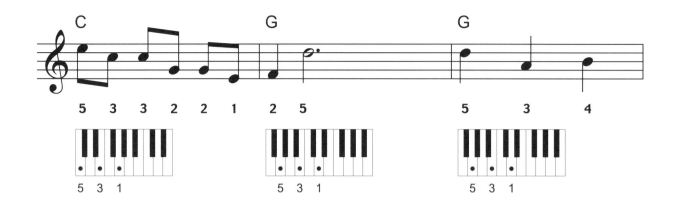

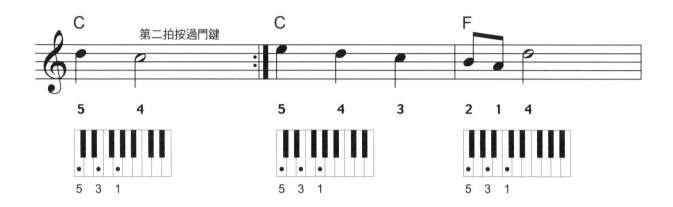

第二拍按過門鍵

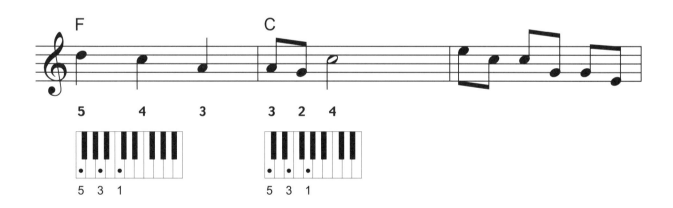

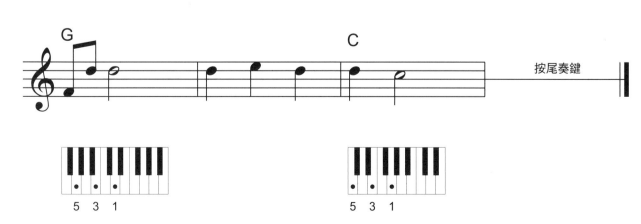

按尾奏鍵

138

聖者進行曲【紐澳良爵士名曲】

● 節奏：Dixieland 迪西蘭爵士
● 音色：Oboe 雙簧管 ♩ = 200

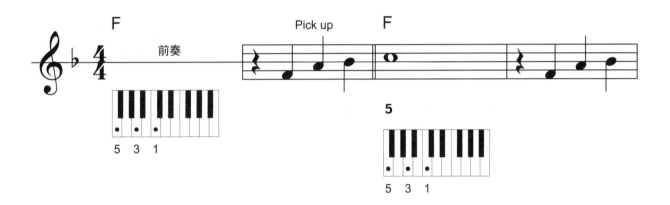

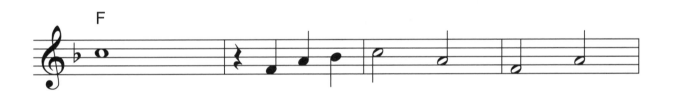

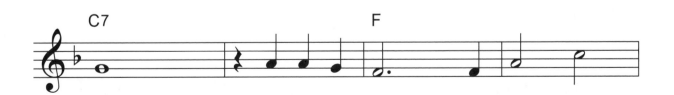

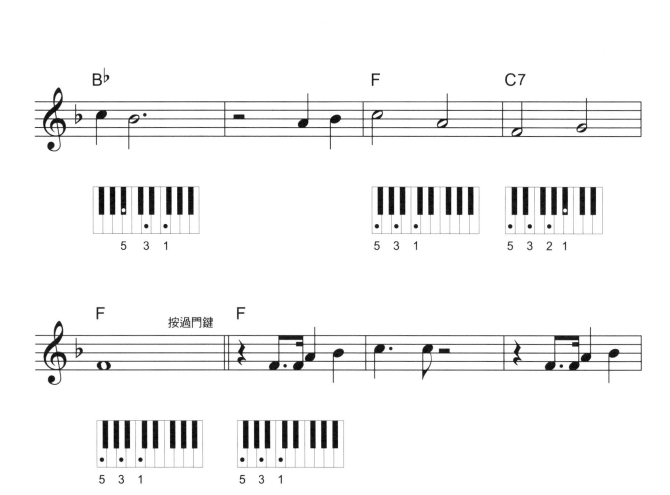

按過門鍵

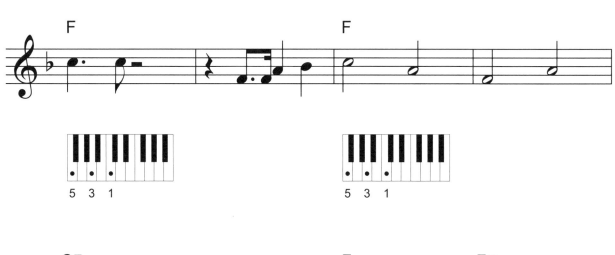

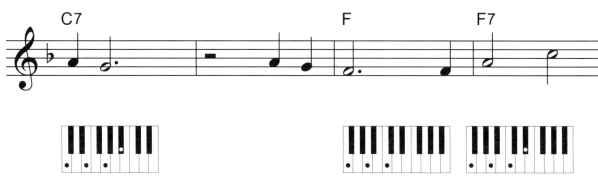

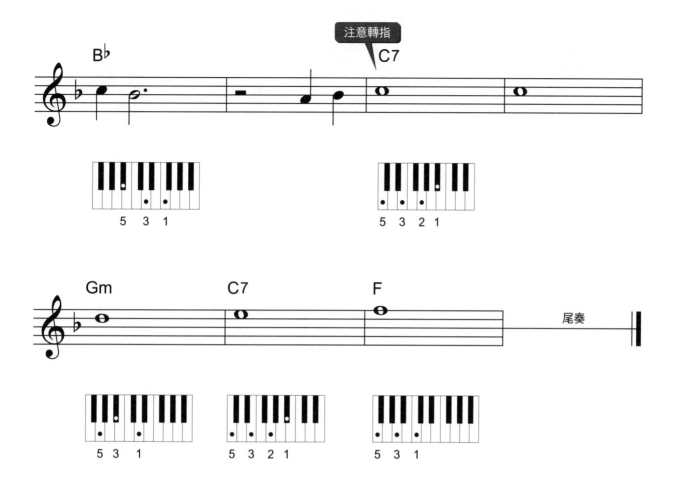

在彈奏這首經典爵士名曲時，你有沒有發現新的和弦記號呢？C7以及F7，在英文字母後面加的7，代表屬七和弦的意思。屬七和弦代表的是調性中的五級。C7是由C、E、G、B♭這四個音所組成；而F7是由F、A、C、E♭這四個音所組成。所有屬七和弦的音程排列都是固定的，前面三個音其實就是大三和弦，第四個音與根音的距離是小七度：

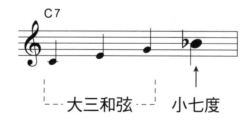

彈奏的指法為：

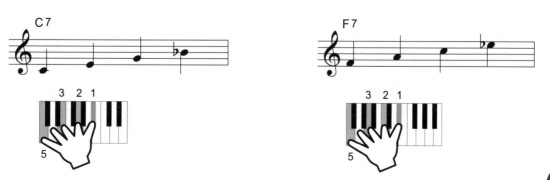

生日快樂【舞曲變奏版】

- 節奏：Dance 電子舞曲
- 音色：Keyboard 電子琴 ♩ = 130

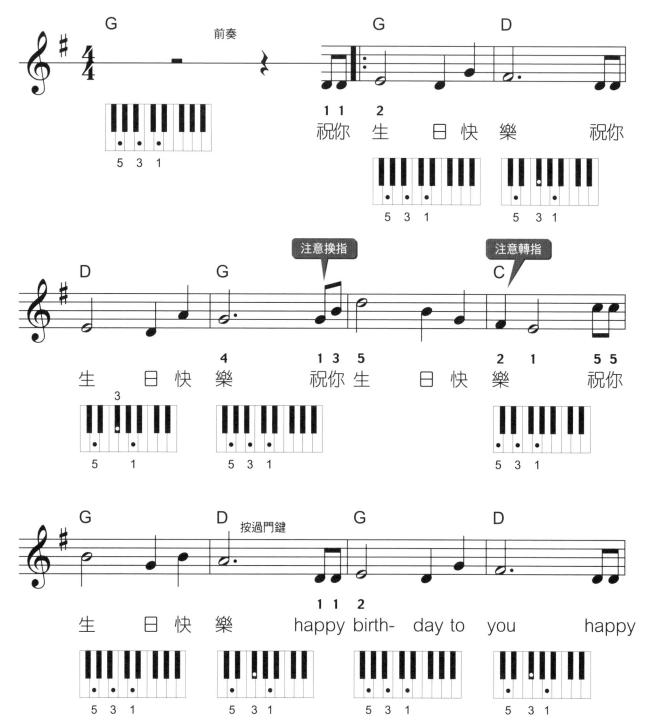

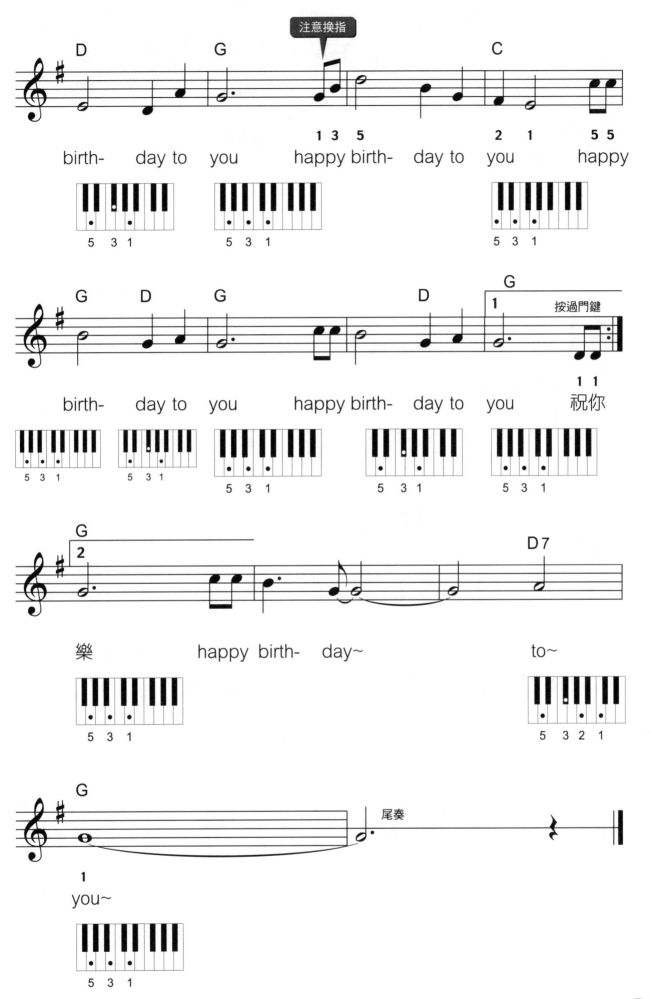

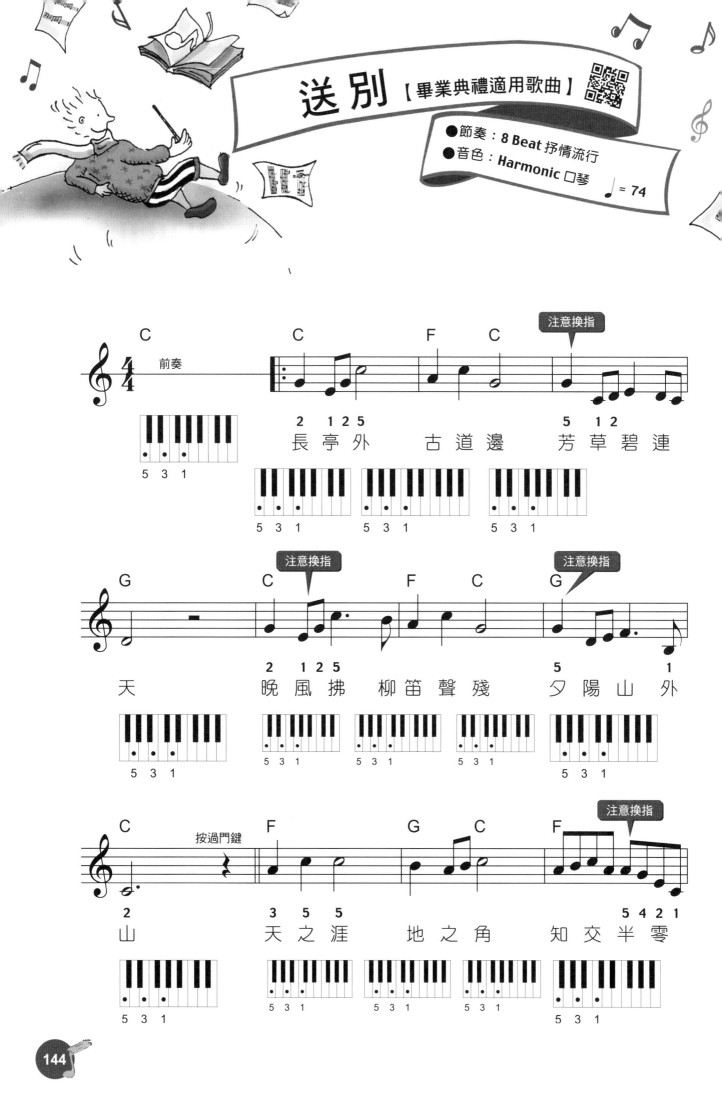

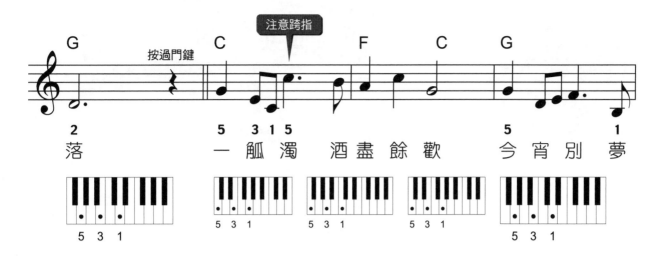

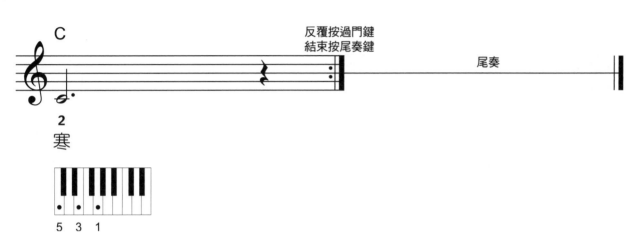

耶 誕 鈴 聲

● 節奏：**Swing** 搖擺
● 音色：**Bell** 鈴聲

♩ = 158

按同步啟動鍵　F　　　　　　　　　　　　　　　　　　　　按過門鍵

前奏

5　　**3**　　**4**　　**1**

5 3 1

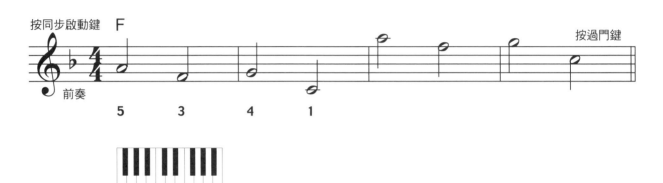

3　**3**　**3**

叮　叮　噹　　叮　叮　噹　　鈴聲多響亮

5 3 1

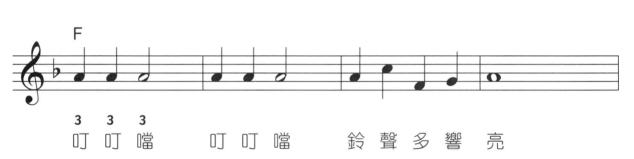

B♭　　　　　F　　　　　G　　　　　C7

你　看　他　　不　避　風　霜　面　容　多　麼　慈　　祥

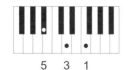
5 3 1

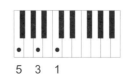
5 3 1

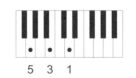
5 3 1

5 3 2 1

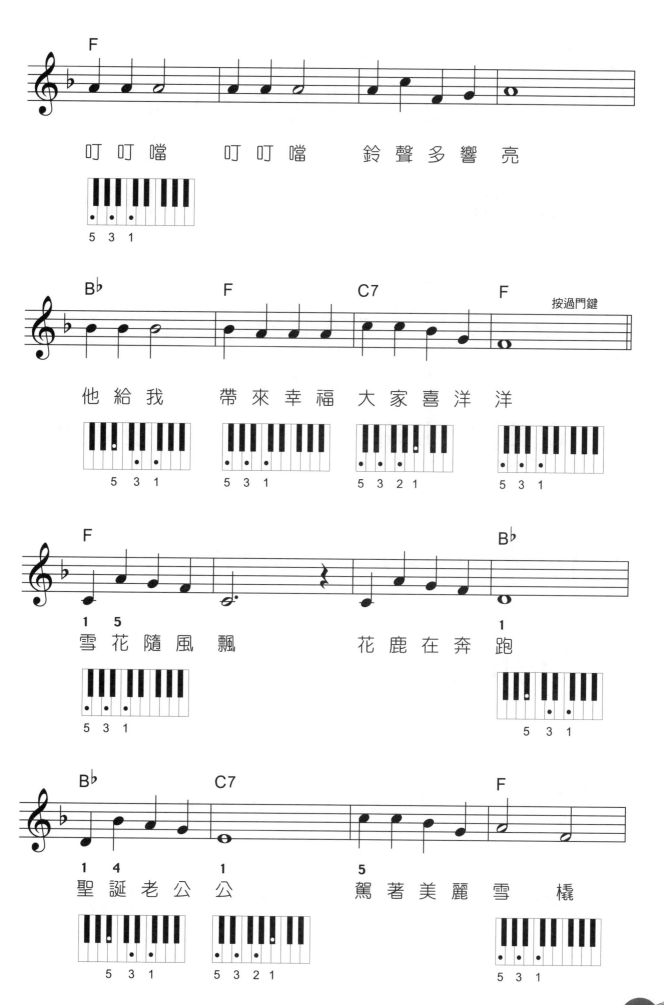

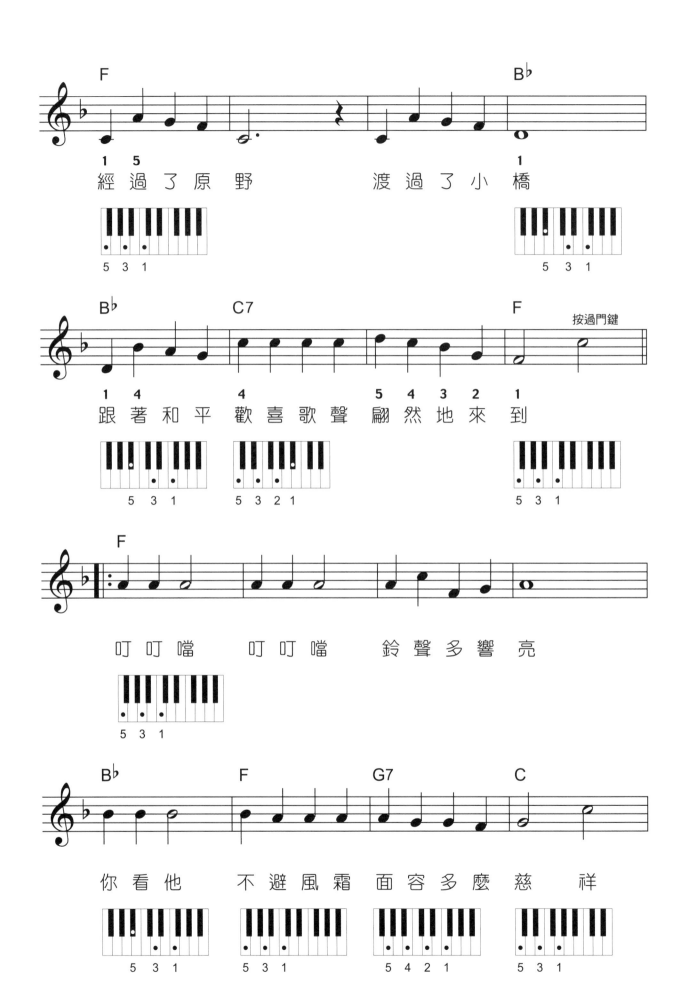

叮 叮 噹　　叮 叮 噹　　鈴 聲 多 響 亮

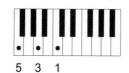

5　3　1

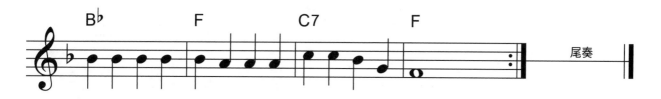

他 給 我 們　帶 來 幸 福 大 家 喜 洋 洋

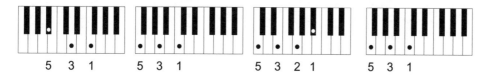

5　3　1　　5　3　1　　5　3　2　1　　5　3　1

III. 特別課程

接下來，我們要教大家如何自己搭配和弦伴奏、旋律和聲的基本方法。經過練習與應用後，我們就能試著自己搭配好聽的和聲或伴奏了喔！

如何為旋律搭配和聲

首先，我們要知道添加和聲能為我們的演奏增加更豐富的效果。所以學會了配和聲的技巧之後，我們演奏的內容將更加多變化。運用的技巧非常簡單，就是在主旋律之下搭配一個和弦音。如下圖：

從圖示中可以清楚的看見，第一小節為C和弦；在旋律C之下搭配E，在旋律G之下也搭配E，因為E也是C和弦的組成音。如果你發現了在旋律之下可以搭配的和弦音有兩個，當然也可以搭配兩個和聲。

另外，也可以運用旋律的三度與六度音做為和聲的來源。如下圖：

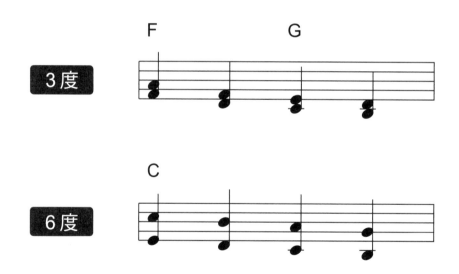

結合以上兩種配合聲的方法，主旋律將得到更豐富的詮釋。接下來的兩首練習曲，已經把和聲都配好了，希望在練習之後，你也可以自己練習為其他的曲子搭配和聲。

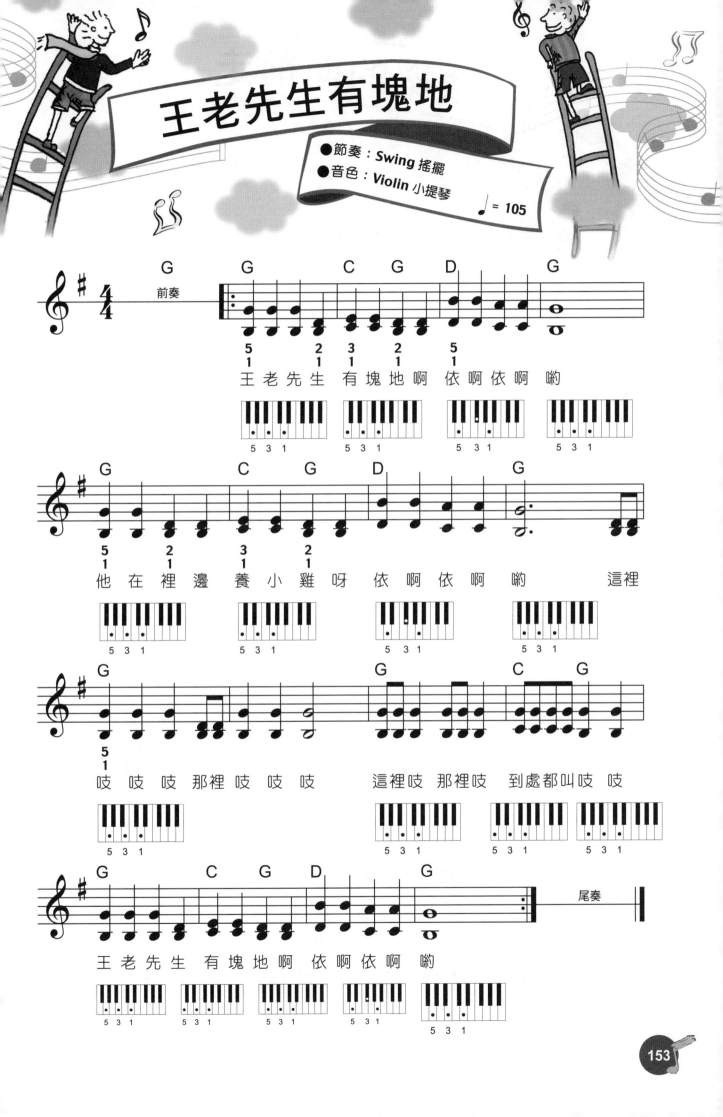

快樂的向前走

●節奏：March 進行曲
●音色：Flute 長笛
♩ = 112

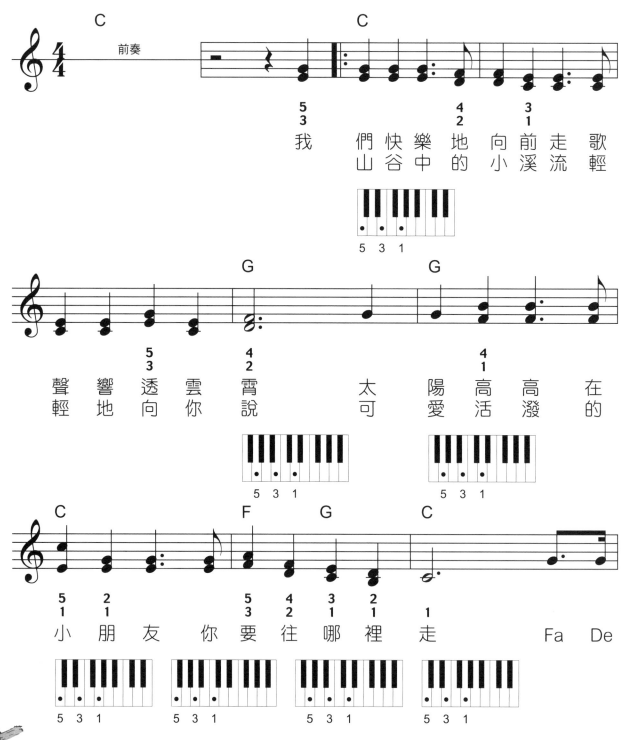

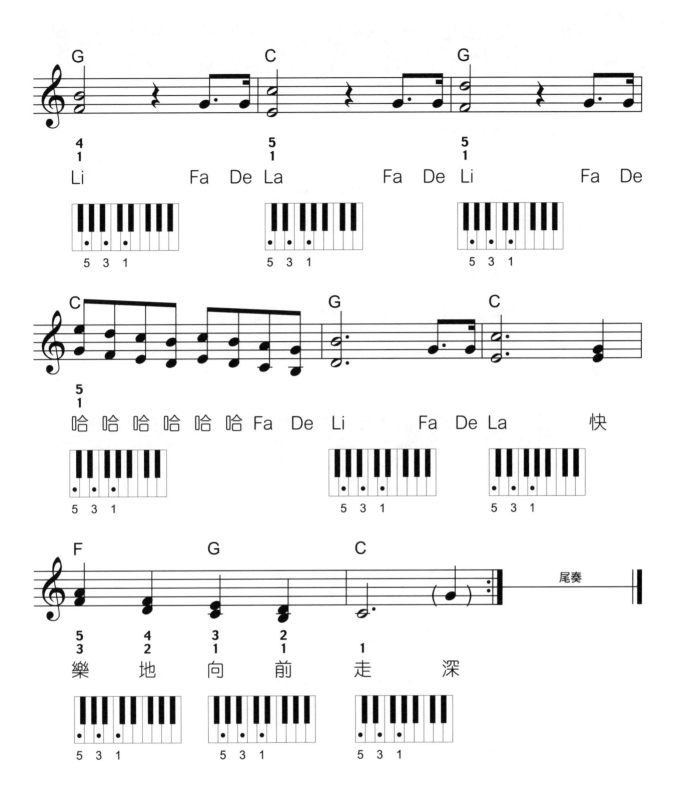

◆ 什麼是和弦進行？

在前面的課程中已經教過大家常見的基本和弦「**大三和弦**」與「**小三和弦**」，也已經彈奏許多好聽的歌曲。接下來，我們要解釋一下和弦進行的意思。

「**和弦進行**」就是在進行當中的和弦。每一首歌曲都有屬於自己的和弦，這些和弦就是左手配伴奏時所彈奏的部分。這些和弦是跟著旋律一起移動，可以讓單調的旋律有豐富的襯托。

◆ 初學者最常用的和弦進行就是I—IV—V和弦進行

這些羅馬數字代表的是和弦的級數，以音階的C—D—E—F—G—A—B做為級數的對應，例如：C大調的I—IV—V和弦進行就是C—F—G。

調性	音階	I—IV—V和弦進行
C大調	C—D—E—F—G—A—B	C—F—G
C#大調（D♭大調）	D♭—E♭—F—G♭—A♭—B♭—C	D♭—G♭—A♭
D大調	D—E—F#—G—A—B—C#	D—G—A
D#大調（E♭大調）	E♭—F—G—A♭—B♭—C—D	E♭—A♭—B♭
E大調	E—F#—G#—A—B—C#—D#	E—A—B
F大調	F—G—A—B♭—C—D—E	F—B♭—C
F#大調（G♭大調）	G♭—A♭—B♭—C♭—D♭—E♭—F	G♭—C♭—D♭
G大調	G—A—B—C—D—E—F#	G—C—D
G#大調（A♭大調）	A♭—B♭—C—D♭—E♭—F—G	A♭—D♭—E♭
A大調	A—B—C#—D—E—F#—G#	A—D—E
A#大調（B♭大調）	B♭—C—D—E♭—F—G—A	B♭—E♭—F
B大調	B—C#—D#—E—F#—G#—A#	B—E—F#

初學者適合彈奏的曲目除了旋律必須簡單外，和弦也不能太多。這是因為初學者需要一段時間，將樂譜上的訊息轉換成手指的動作與鍵盤的操作，因此不適合太複雜的曲目。了解基礎的I—IV—V級和弦之後，建議大家多多注意聽旋律與和弦搭配在一起的聲音，以訓練自己的音感與聽力。

3 ▶ 簡易配伴奏 ┄┄┄┄┄┄┄┄┄┄┄┄┄┄┄┄┄┄┄┄┄┄

◆ 快速配伴奏的方法

為什麼本書選用了這麼多都是包含I—IV—V和弦進行的曲子呢？這是因為對於初學者來說，I—IV—V級和弦進行是所有音樂中最基本的和弦進行式，而其他的和弦進行都是由最基本的延伸變化而來。這三個和弦包含了所有大調音階裡的七個音，所以只要是屬於大調的歌曲幾乎都可以用這三個和弦來配伴奏。

C大調的I—IV—V和弦如下：

C 和弦：C E G＝Do Mi Sol

F 和弦：F A C＝Fa La Do

G 和弦：G B D＝Sol Ti Re

因此，想要配伴奏首先要看看主旋律是哪幾個音，從主旋律來判斷用哪一個和弦搭配會比較恰當。

◆ 如何選擇搭配的和弦？

首先，要先知道曲子的調，例如下方的這首〈野餐〉就是C大調，通常主旋律就是從C大調音階中所創作而成的。

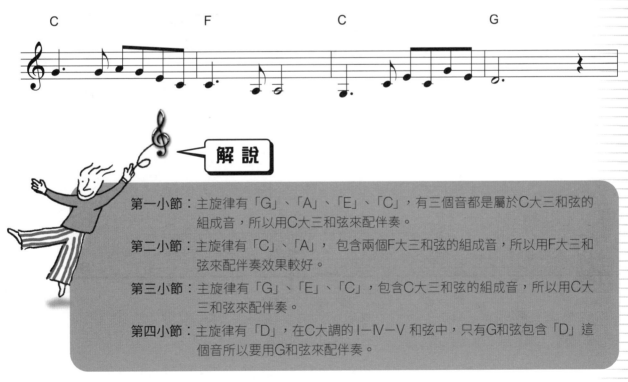

第一小節： 主旋律有「G」、「A」、「E」、「C」，有三個音都是屬於C大三和弦的組成音，所以用C大三和弦來配伴奏。

第二小節： 主旋律有「C」、「A」，包含兩個F大三和弦的組成音，所以用F大三和弦來配伴奏效果較好。

第三小節： 主旋律有「G」、「E」、「C」，包含C大三和弦的組成音，所以用C大三和弦來配伴奏。

第四小節： 主旋律有「D」，在C大調的I—IV—V和弦中，只有G和弦包含「D」這個音所以要用G和弦來配伴奏。

配伴奏的基本簡則就是以主旋律大部分或是全部屬於某個和弦的組成音，接下來，就讓你自己試著配下頁曲目的和弦。

小小姑娘【和弦練習】

●節奏：*Country Waltz* 鄉村華爾滋
●音色：*Guitar* 吉他　　♩ = 80

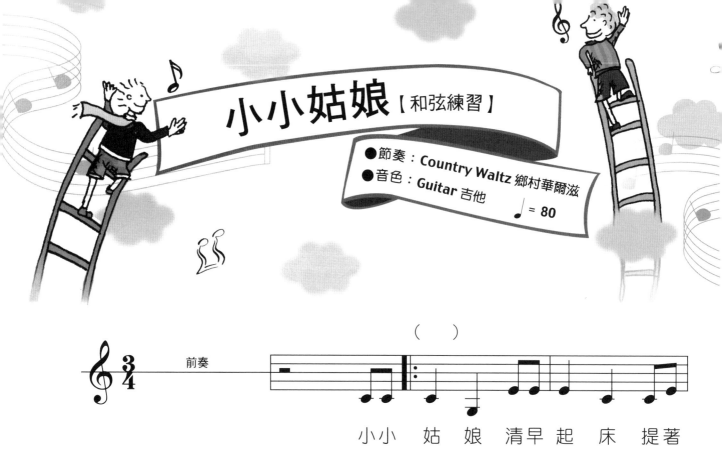

小小　姑　娘　清早　起　床　提著

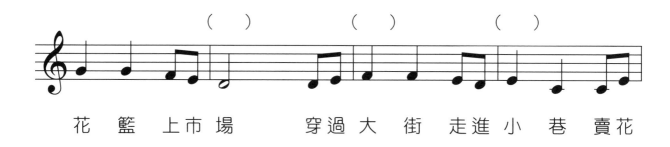

花　籃　上市　場　　穿過大　街　走進小　巷　賣花

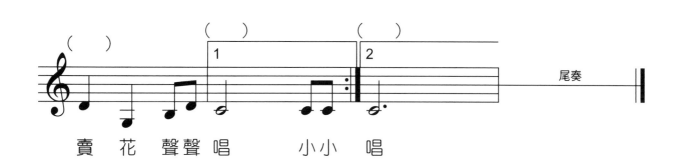

賣　花　聲聲　唱　　小　小　唱

提示：
1. 先看看這是什麼調？
2. 看看旋律與哪一個和弦的組成音最接近？
3. 如果發現有一個以上的和弦可以配的話，試試哪一個聽起來比較順。

小小姑娘【和弦解說】

● 節奏：**Country Waltz** 鄉村華爾滋
● 音色：**Guitar** 吉他 ♩ = 80

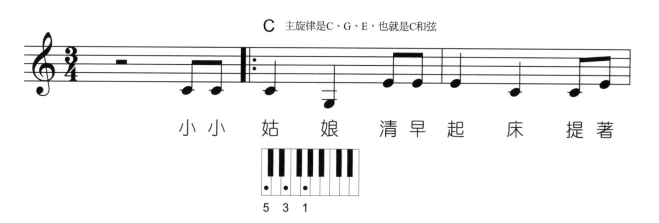

C　主旋律是C、G、E，也就是C和弦

小　小　姑　娘　清早　起　床　提著

5　3　1

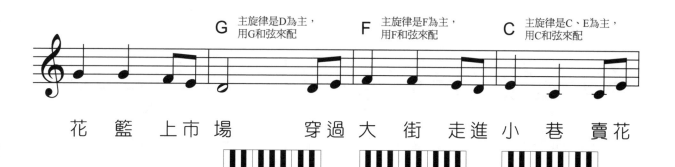

G　主旋律是D為主，用G和弦來配　　F　主旋律是F為主，用F和弦來配　　C　主旋律是C、E為主，用C和弦來配

花　籃　上市　場　穿過　大　街　走進　小　巷　賣花

5　3　1　　　　5　3　1　　　　5　3　1

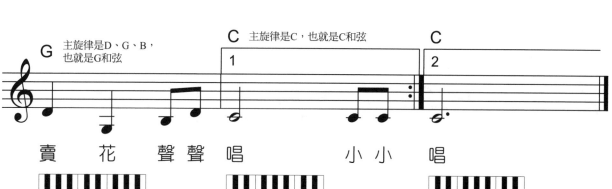

G　主旋律是D、G、B，也就是G和弦　　C　主旋律是C，也就是C和弦　　C

賣　花　聲聲　唱　小　小　唱

5　3　1　　　　5　3　1　　　　5　3　1

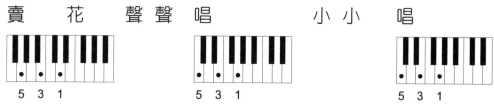

再試一下【和弦練習】

●節奏：March 進行曲
●音色：Flute 長笛　♩ = 90

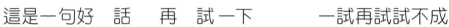

前奏

這是一句好 話　再　試 一下　　一試再試試不成

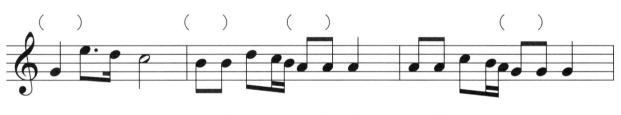

再 試 一 下　　這 會 使 你 的 志 氣 高　　這 會 使 你 的 膽 子 大

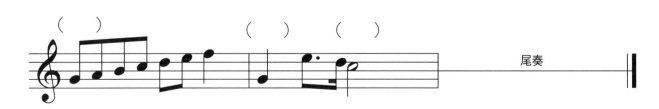

尾奏

勇 敢 去 做 不 要 怕　　再　試　一 下

提示：
1. 先注意一下這曲子的調號。
2. 先注意主旋律與哪一個和弦組成最接近。
3. 如果發現有一個以上的和弦可以配的話，試試哪一個聽起來比較順。

再試一下 【和弦解說】

●節奏：March 進行曲
●音色：Flute 長笛 ♩ = 90

C 主旋律是C、G、E，也就是C和弦 G 主旋律組成是G、D為主，適合G和弦 C 主旋律是C、G、E，也就是C和弦

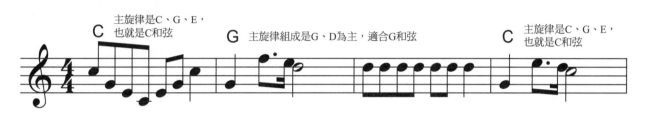

這是一句好 話 再 試一下　　一試再試試不成 再 試一下

 5 3 1　　 5 3 1　　 5 3 1

G 主旋律是B、D為主，適合G和弦 F 主旋律組成是A為主，適合F和弦 G 主旋律組成是G為主，也就是G和弦

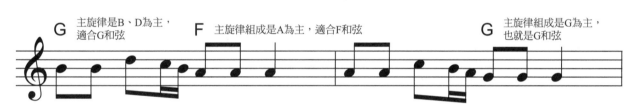

這 會 使 你的志 氣 高　　這 會 使 你的膽 子 大

 5 3 1　　 5 3 1　　 5 3 1

G 可持續以G和弦搭配 G C 主旋律回到主調

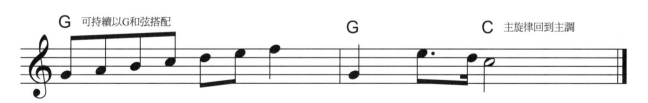

勇 敢 去 做 不 要 怕　　再　 試　 一　下

 5 3 1　　 5 3 1　　 5 3 1

161

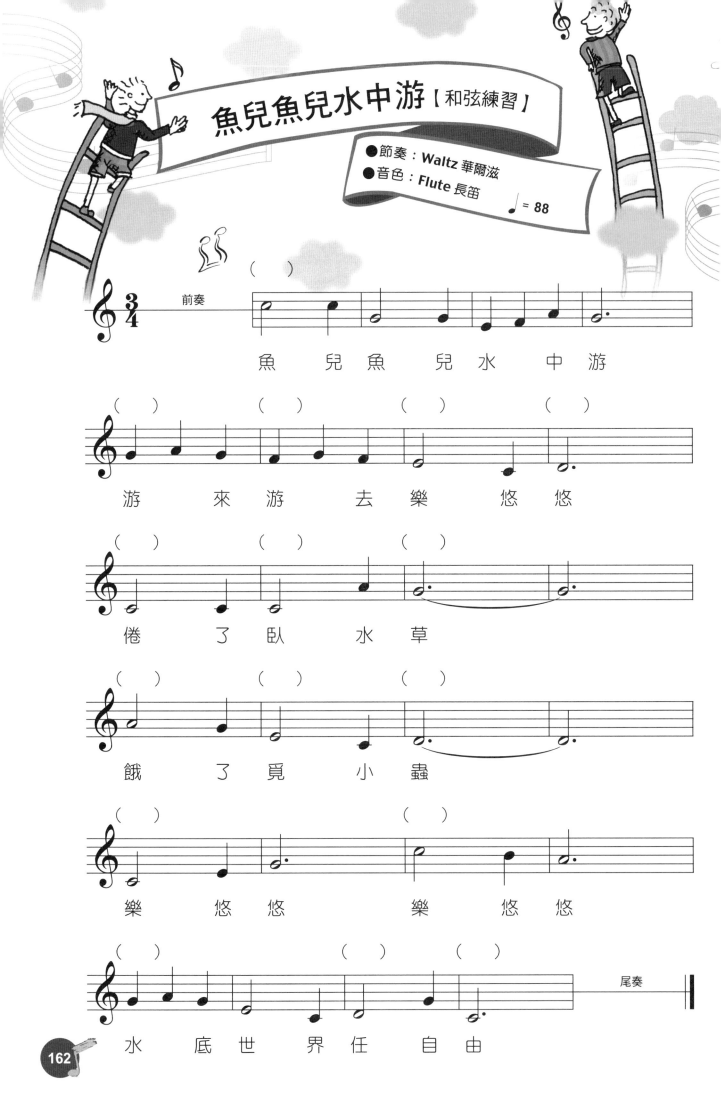

魚兒魚兒水中游【和弦練習】

●節奏：Waltz 華爾滋
●音色：Flute 長笛　♩ = 88

前奏

魚　兒　魚　兒　水　中　游

游　來　游　去　樂　悠　悠

倦　了　臥　水　草

餓　了　覓　小　蟲

樂　悠　悠　樂　悠　悠

水　底　世　界　任　自　由

尾奏

162

魚兒魚兒水中游 【和弦解說】

● 節奏：Waltz 華爾茲
● 音色：Flute 長笛

♩ = 88

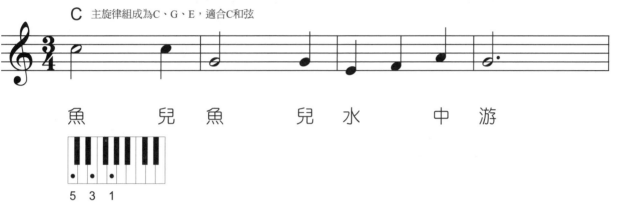

C　主旋律組成為C、G、E，適合C和弦

魚　　兒　　魚　　兒　　水　　中　　游

5　3　1

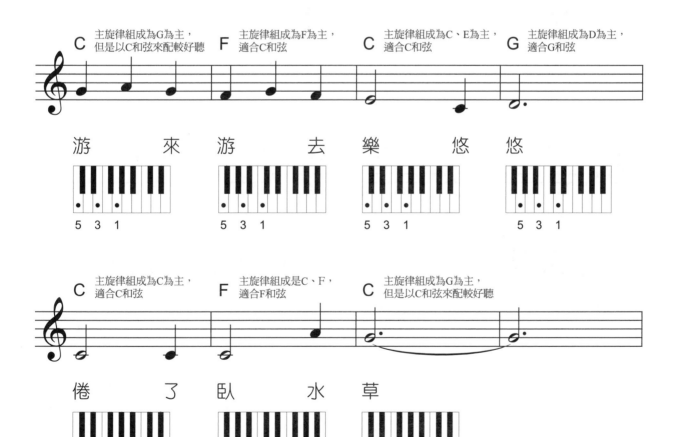

C 主旋律組成為G為主，但是以C和弦來配較好聽	C 主旋律組成為F為主，適合C和弦	C 主旋律組成為C、E為主，適合C和弦	G 主旋律組成為D為主，適合G和弦

游　　　來　　游　　　去　　樂　　悠　　悠

5　3　1　　　5　3　1　　　5　3　1　　　5　3　1

C 主旋律組成為C為主，適合C和弦　　F 主旋律組成是C、F，適合F和弦　　C 主旋律組成為G為主，但是以C和弦來配較好聽

倦　　　了　　臥　　水　　草

5　3　1　　　5　3　1　　　5　3　1

163

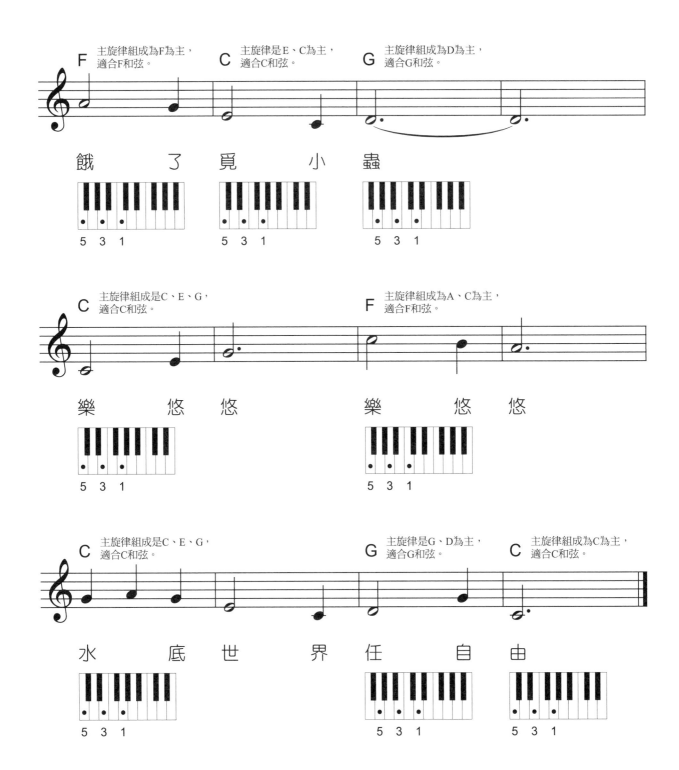

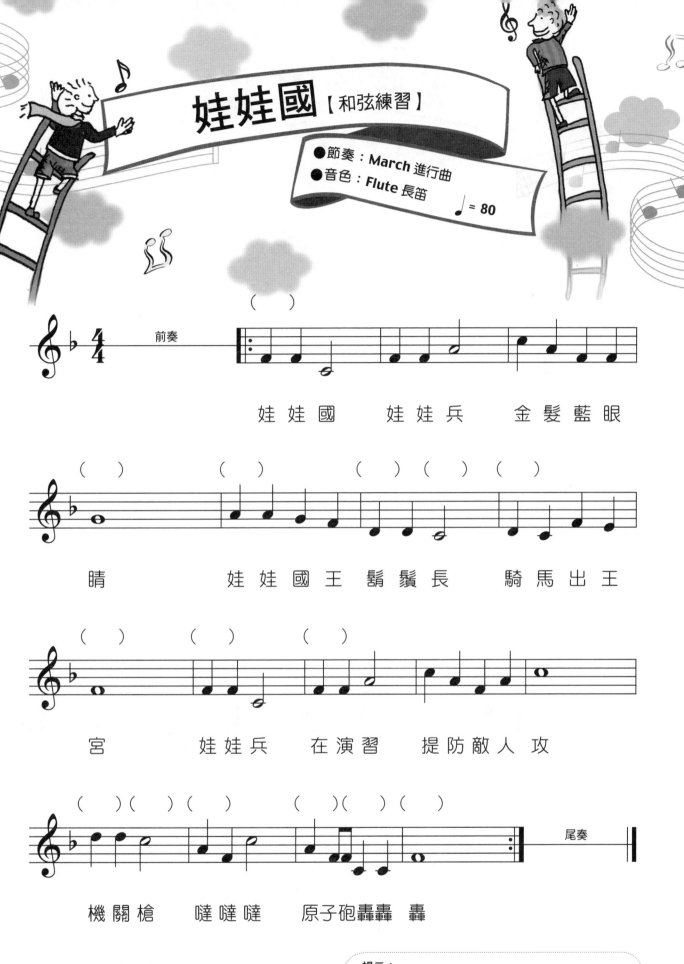

娃娃國【和弦練習】

● 節奏：March 進行曲
● 音色：Flute 長笛

♩ = 80

前奏

娃 娃 國　　娃 娃 兵　　金 髮 藍 眼

晴　　　娃 娃 國 王 鬍 鬚 長　　騎 馬 出 王

宮　　　娃 娃 兵　　在 演 習　　提 防 敵 人 攻

尾奏

機 關 槍　　噠 噠 噠　　原 子 砲 轟 轟　轟

提示：
1. 先注意一下這首曲子的調號。
2. 看看主旋律的音符與哪一個和弦較接近。
3. 想想看這些旋律是否來自這個調的 I IV V 和弦。

165

娃娃國【和弦解說】

●節奏：**March** 進行曲
●音色：**Flute** 長笛
♩ = 80

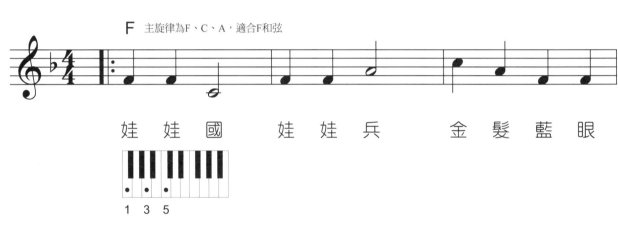

F 主旋律為F、C、A，適合F和弦

娃　娃　國　　娃　娃　兵　　金　髮　藍　眼

1　3　5

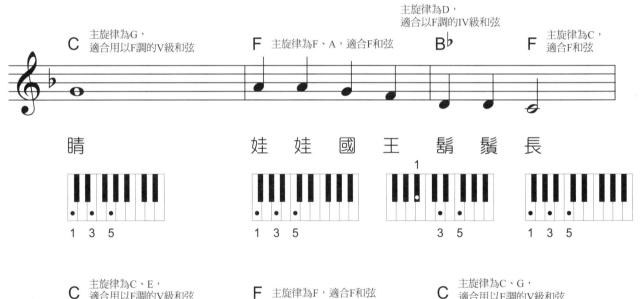

C 主旋律為G，適合用以F調的V級和弦

F 主旋律為F、A，適合F和弦

B♭ 主旋律為D，適合以F調的IV級和弦

F 主旋律為C，適合F和弦

晴　　　　娃　娃　國　王　鬍　鬚　長

1　3　5　　　1　3　5　　　1 3　5　　　1　3　5

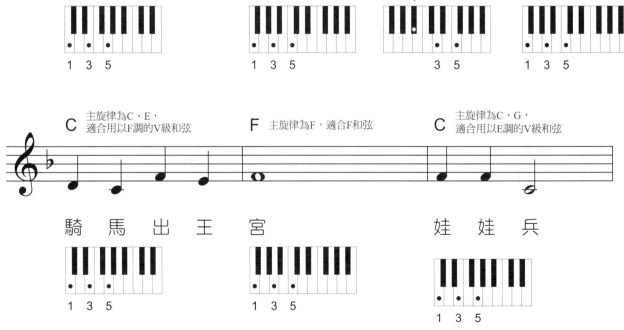

C 主旋律為C、E，適合用以F調的V級和弦

F 主旋律為F，適合F和弦

C 主旋律為C、G，適合用以E調的V級和弦

騎　馬　出　王　宮　　　　娃　娃　兵

1　3　5　　　1　3　5　　　1　3　5

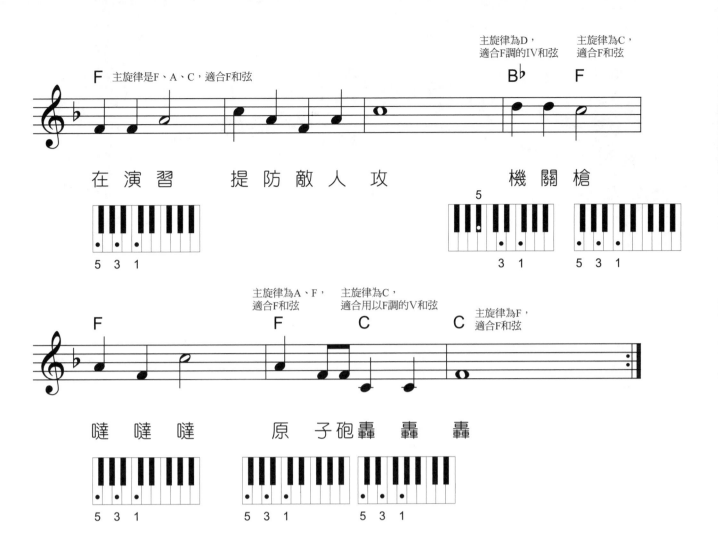

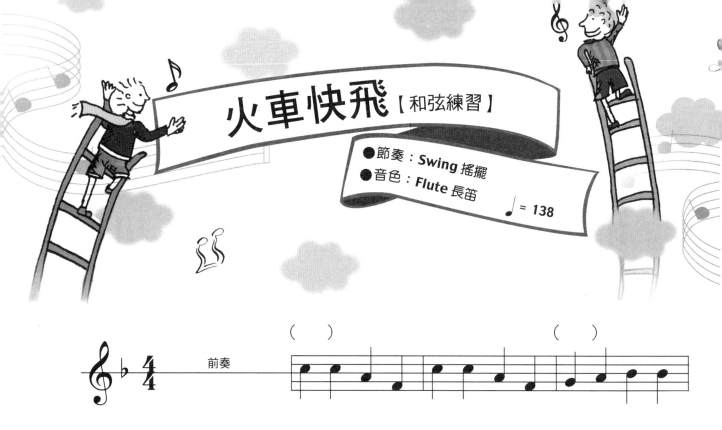

火車快飛 【和弦練習】

● 節奏：**Swing** 搖擺
● 音色：**Flute** 長笛

♩ = 138

前奏

()　　　　　　　　　　()

火 車 快 飛　火 車 快 飛　穿 過 高 山

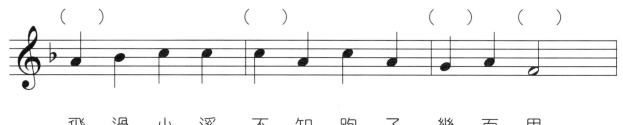

()　　　　()　　　　()　()

飛 過 小 溪　不 知 跑 了　幾 百 里

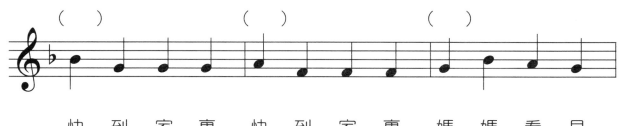

()　　　　()　　　　()

快 到 家 裏　快 到 家 裏　媽 媽 看 見

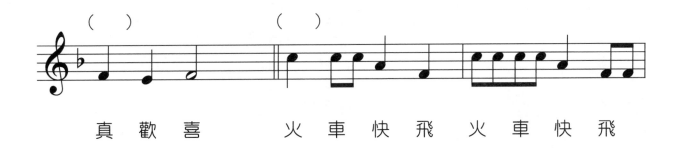

（　）　　　　　　　　（　）

真 歡 喜　　火 車 快 飛 火 車 快 飛

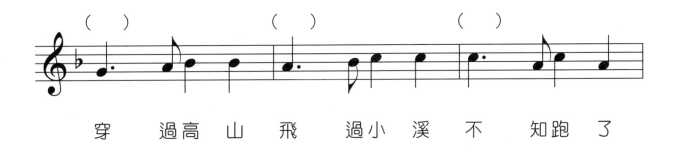

（　）　　　　　　　（　）　　　　　（　）

穿　過 高 山 飛　過 小 溪 不　知 跑 了

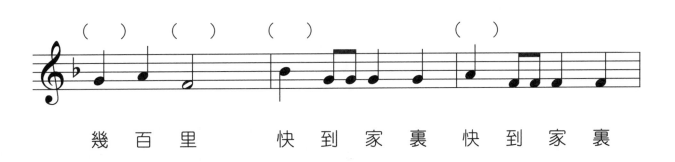

（　）（　）（　）　　　　　　（　）

幾 百 里　　快 到 家 裏 快 到 家 裏

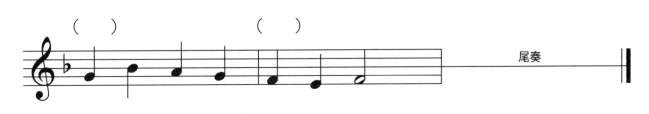

（　）　　　　　　（　）　　　　　　　　尾奏

媽 媽 看 見 真 歡 喜

提示：
1. 先看看這是什麼調的曲子。
2. 想想看哪幾個和弦是這個調的 I IV V 級和弦。
3. 分析一下旋律，是否為 I IV V 級和弦的組成音。

火車快飛【和弦解說】

● 節奏：Swing 搖擺
● 音色：Flute 長笛

♩ = 138

F　主旋律為C、A、F，適合搭配F和弦　　　　　　　C　主旋律以G，降B為主要音　適合F調的V級和弦

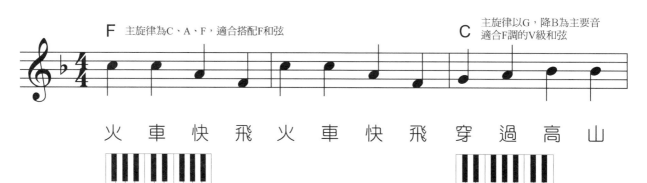

火 車 快 飛 火 車 快 飛 穿 過 高 山

5 3 1

5 3 1

F　主旋律為C、A、F，適合搭配F和弦　　　　F　　　　以V級和弦回到 I 級，最適合這段旋律　C　　　F

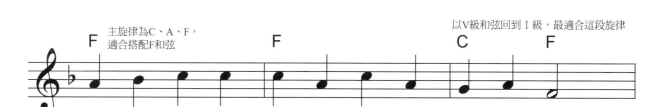

飛 過 小 溪 不 知 跑 了 幾 百 里

5 3 1　　　5 3 1　　　5 3 1　　　5 3 1

C　主旋律以G為主，以C和弦來配　　　　F　主旋律以A、F為主，以F和弦來配　　　　C　主旋律以G，降B為主要音　適合F調的V級和弦

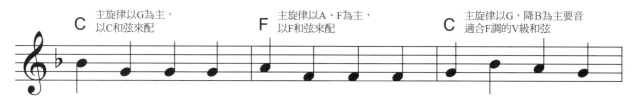

快 到 家 裏 快 到 家 裏 媽 媽 看 見

5 3 1

5 3 1

5 3 1

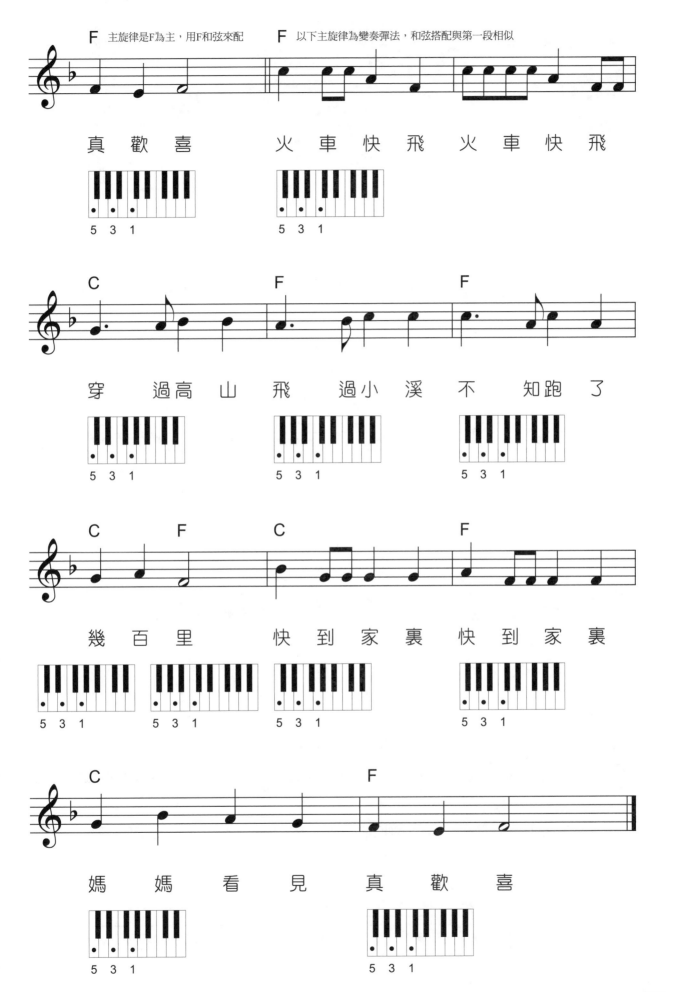

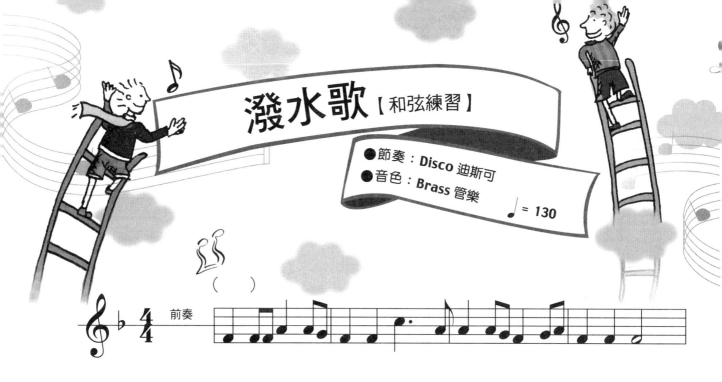

潑水歌 【和弦練習】

●節奏：Disco 迪斯可
●音色：Brass 管樂

♩ = 130

昨 天 我 打 從 你 門 前 過　你 正 提 著 水 桶　往 外 潑

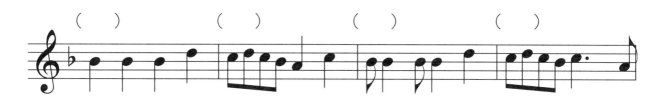

潑 在 我 的　皮 鞋 上　　路 上 的 行 人　笑 呀 笑 呵 呵　你

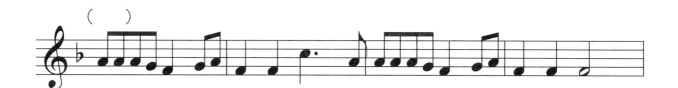

什 麼 話 也 沒　有　對 我 說　你 只 是 瞇 著 眼 睛　望 著 我

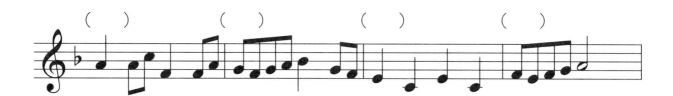

嚕　啦 啦 嚕　啦 啦　嚕 啦 嚕 啦 勒　嚕 啦　嚕　啦　嚕　啦　嚕 啦 嚕 啦 勒

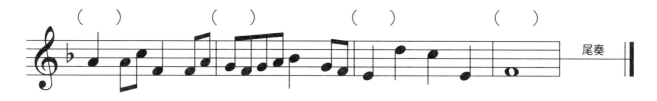

嚕　啦 啦 嚕　啦 啦　嚕 啦 嚕 啦 勒　嚕 啦　嚕　啦　嚕　啦　勒

潑水歌【和弦解說】

● 節奏：Disco 迪斯可
● 音色：Brass 管樂　　♩ = 130

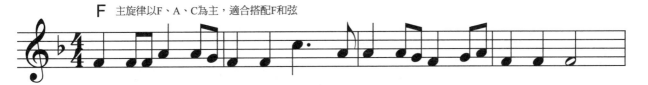

F 主旋律以F、A、C為主，適合搭配F和弦

昨 天我打 從你門 前 過　你正 提著水 桶　往外 潑

5 3 1

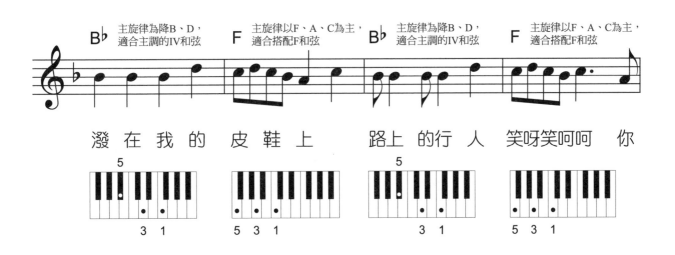

B♭ 主旋律為降B、D，適合主調的IV和弦　**F** 主旋律以F、A、C為主，適合搭配F和弦　**B♭** 主旋律為降B、D，適合主調的IV和弦　**F** 主旋律以F、A、C為主，適合搭配F和弦

潑 在 我 的　皮 鞋 上　路上 的行 人　笑呀笑 呵呵　你

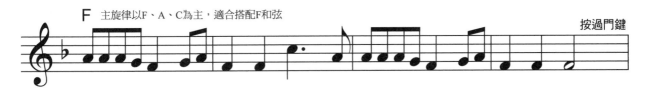

3 1　　5 3 1　　3 1　　5 3 1

F 主旋律以F、A、C為主，適合搭配F和弦

按過門鍵

什麼話也沒 有　對 我 說　你只是瞇著眼 睛　望 著 我

5 3 1

173

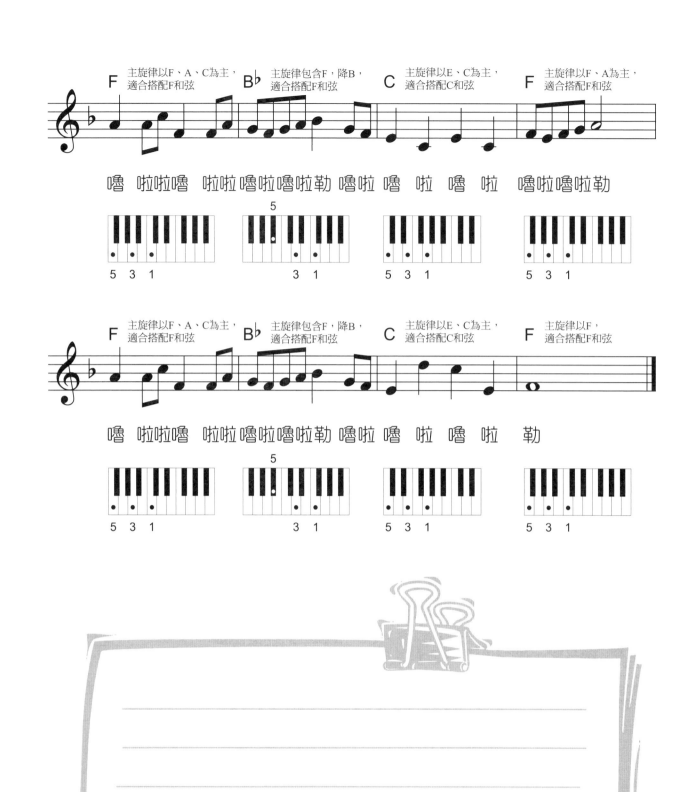

4 電子琴的保養 ---------------------------------

◆ 保養電子琴應注意的事項

1・彈奏時，不要用力過猛，它的構造與鋼琴不一樣，一但太用力容易導致內部
　　電子系統故障。

2・避免在同一個插座上插太多插頭，以免電壓不穩
　　定，不穩定的電壓會影響音準及電子類產品的正
　　常運作。

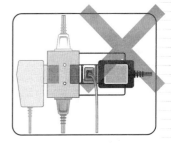

3・電子琴內部複雜精細，注意過度震動以防損壞。
　　同時不該擅自打開琴身，防止觸電。

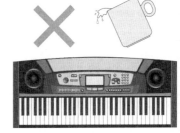

4・電子琴宜放在通風乾燥的地方，上面不要壓物，
　　並且避免接觸濕氣或是將液體流入琴身。同時溫
　　度偏高或太陽直接照射，都會有所傷害。

5・電子琴說明書上標有功率額定值，不宜開得過大，導致喇叭破掉或是電子琴
　　本身的毀損。

6・電子琴不使用時，應將各按鈕關到OFF的位置，且一定要切斷電源，以免
　　電子琴過熱。

**正確的操作與使用電子琴，才能讓它發揮出最大的效果，正確的保養電子琴，才
能確保它的基本壽命。**

C大調音階

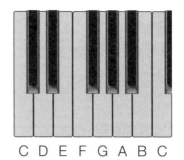

Scale of C Major

C D E F G A B C

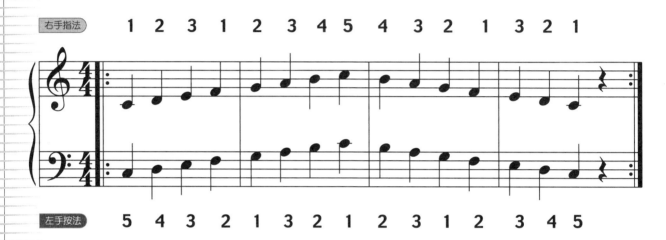

右手指法　1 2 3 1 2 3 4 5 4 3 2 1 3 2 1

左手按法　5 4 3 2 1 3 2 1 2 3 1 2 3 4 5

A和聲小調音階
C大調的關係小調
（同一調號）

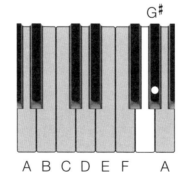

Scale of
A Harmonic Minor

G#

A B C D E F A

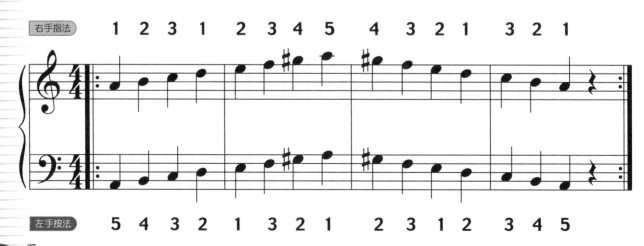

右手指法　1 2 3 1 2 3 4 5 4 3 2 1 3 2 1

左手按法　5 4 3 2 1 3 2 1 2 3 1 2 3 4 5

D大調音階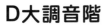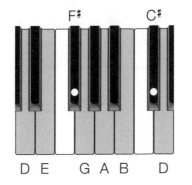

Scale of D Major

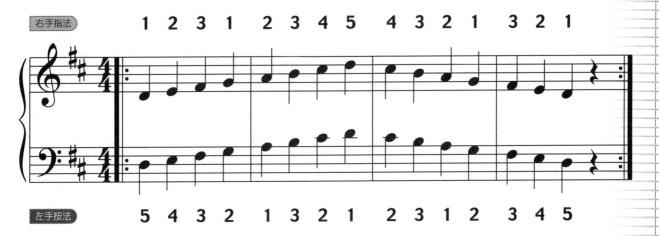

B和聲小調音階

D大調的關係小調
（同一調號）

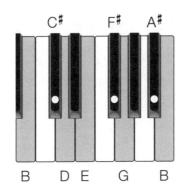

Scale of
B Harmonic Minor

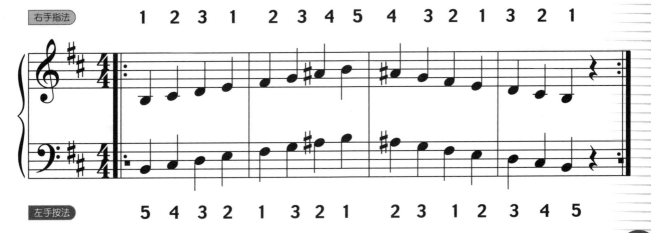

F大調音階 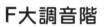 Scale of F Major

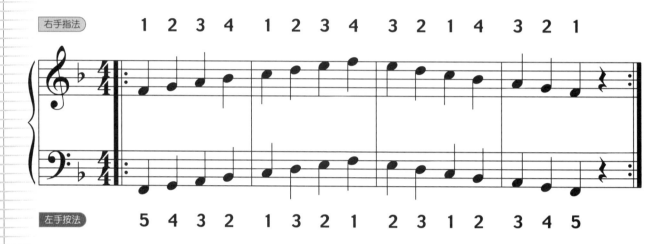

右手指法

1 2 3 4　1 2 3 4　3 2 1 4　3 2 1

左手按法

5 4 3 2　1 3 2 1　2 3 1 2　3 4 5

D和聲小調音階 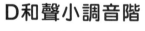 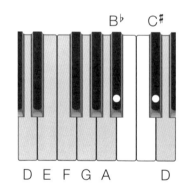 Scale of D Harmonic Minor

F大調的關係小調
（同一調號）

右手指法

1 2 3 1　2 3 4 5　4 3 2 1　3 2 1

左手按法

5 4 3 2　1 3 2 1　3 2 1 2　3 4 5

178

G大調音階

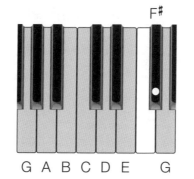

Scale of G Major

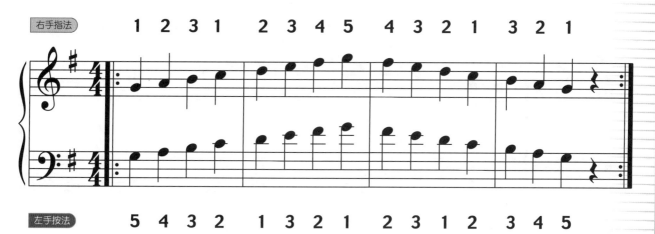

右手指法 1 2 3 1 2 3 4 5 4 3 2 1 3 2 1

左手按法 5 4 3 2 1 3 2 1 2 3 1 2 3 4 5

E和聲小調音階

G大調的關係小調
（同一調號）

Scale of E Harmonic Minor

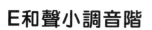

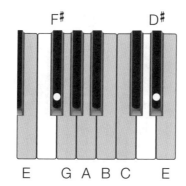

右手指法 1 2 3 1 2 3 4 5 4 3 2 1 3 2 1

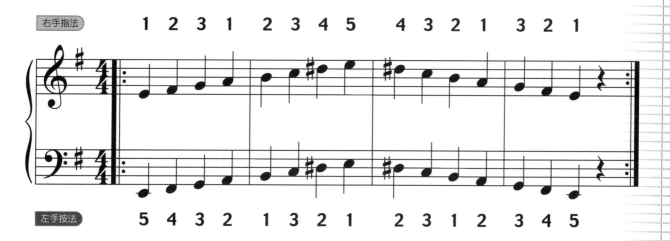

左手按法 5 4 3 2 1 3 2 1 2 3 1 2 3 4 5

A大調音階

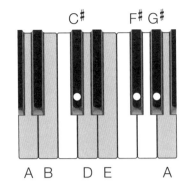

Scale of A Major

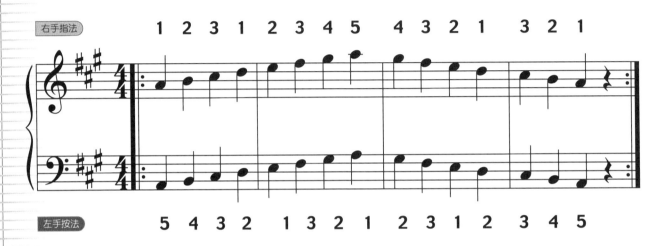

升F和聲小調音階

A大調的關係小調
（同一調號）

Scale of F-Sharp Harmonic Minor

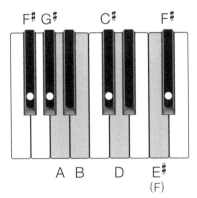

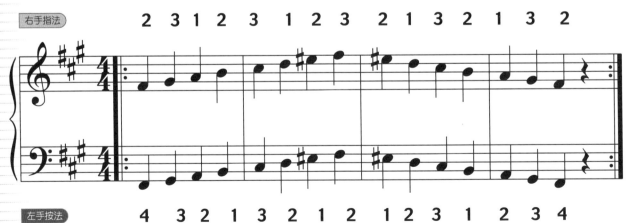

降B大調音階

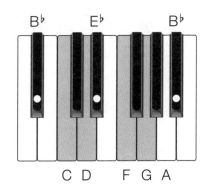

Scale of
B-Flat Major

右手指法 2 1 2 3 1 2 3 4 3 2 1 3 2 1 2

左手按法 3 2 1 4 3 2 1 2 1 2 3 4 1 2 3

G和聲小調音階

降B大調的關係小調
（同一調號）

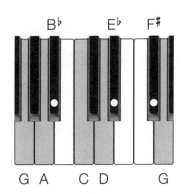

Scale of
G Harmonic Minor

右手指法 1 2 3 1 2 3 4 5 4 3 2 1 3 2 1

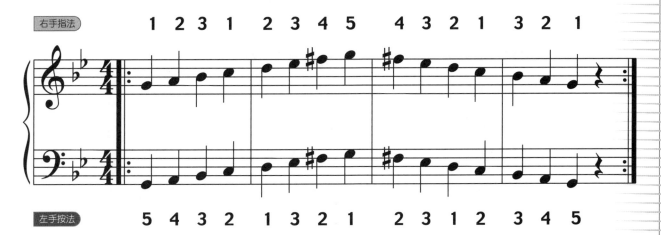

左手按法 5 4 3 2 1 3 2 1 2 3 1 2 3 4 5

● 常用節奏曲風　中英對照 ●

WALTZ	華爾滋
RHUMBA	倫巴
SAMBA	森巴
MAMBO	曼波
CHA-CHA	恰恰
SWING	爵士搖擺
DISCO	迪斯可
LATIN SWING	拉丁搖擺
POLKA	波卡
MARCH POLKA	波爾卡進行曲
BEGUINE	比金
MARCH	進行曲
BOSSA NOVA	巴薩諾瓦
SHUFFLE	曳步舞
SLOW ROCK	12/8 慢搖滾
JAZZ ROCK	爵士搖滾
LATIN ROCK	拉丁搖滾
JAZZ MARCH	爵士進行曲
JAZZ WALTZ	爵士華爾滋
BIG BAND	爵士大樂團
REGGAE	雷鬼
BALLAD	抒情曲
COUNTRY	鄉村音樂
16BEAT	抒情流行十六分音符
TANGO	探戈
ROCK	搖滾樂

●常用節奏的輔助功能●

START	開始
STOP	停止
INTRO	前奏
ENDING	尾奏
SYNC START	節奏同步啟動
SYNC STOP	節奏同步停止
FILL IN	節奏填充、過門
CHORD	和弦
SINGLE FINGER	單指輸入和弦
FINGERED CHORD	多指輸入和弦
ACCOMP VARITION	伴奏花樣選擇
ACCOMPANIMENT	伴奏音量選擇
MAIN VOLUME	總音量控制
RHYTHM VOLUME	節奏總音量控制
CHORD VOLUME	和弦總音量控制
TEMPO	速度控制
POWER（ON開）（OFF關）	電源開關
RECORD	錄音功能裝置

（以下標記在琴的背後）

DC 9V	電源插孔
PHONES	外接耳機插孔
LINE OUT	輸出插孔
FOOT VOLUME	表情踏板插孔
SUSTAIN	持續音踏板插孔
TUNE	音調節裝置

●GM音色之中英對照表●

Acoustic Grand Piano	平臺鋼琴
Bright Acoustic Piano	音色亮的鋼琴
Electric Grand Piano	電鋼琴
Honky-tonk Piano	滑稽鋼琴
Electric Piano-1	電鋼琴-1
Electric Piano-2	電鋼琴-2
Harpsichord	大鍵琴
Clavi	古鋼琴
Celesta	鋼片琴
Glockenspiei	鐵琴
Music Box	音樂盒
Vibraphone	震動豎琴
Marimba	馬林巴琴
Xylophone	木琴
Tubular Bells	管鐘琴
Gulcimer	德西馬琴
Drawbar Orange	電風琴
Percussive Organ	敲擊風琴
Rock Organ	搖滾風琴
Church Organ	教會風琴
Reed Organ	簧片口琴
Accordion	手風琴
Harmonic	口琴
Tango Accordion	探戈手風琴
Acoustic Guitar (Nylon)	吉他（尼龍）
Acoustic Guitar (Steel)	吉他（鋼弦）
Electric Guitar (Jazz)	電吉他（爵士）
Electric Guitar (Clean)	電吉他（原音）
Electric Guitar (Muted)	電吉他（悶音）
Overdriven Guitar	電吉他+破音吉他
Distortion Guitar	電吉他+強烈破音吉他
Guitar Harmonics	吉他泛音
Acoustic Bass	低音大提琴（指撥）
Electric Bass (Finger)	電貝士吉他（指撥）
Electric Bass (Pick)	電貝士吉他（使用撥片）
Fretless Bass	無格貝士
Slap Bass-1	貝士（用拇指敲擊的彈奏法-1）
Slap Bass-2	貝士（用拇指敲擊的彈奏法-2）
Synth Bass-1	合成貝士-1
Synth Bass-2	合成貝士-2

Viloin	小提琴
Viola	中提琴
Cello	大提琴
Contrabass	低音提琴
Tremolo Strings	顫音弦樂
Pizzicato Strings	撥奏弦樂
Orchestral Harp	管弦樂的豎琴
Timpani	定音鼓
String Ensemble-1	弦樂合奏-1
String Ensemble-2	弦樂合奏-2
SynthStrings-1	合成弦樂-1
SynthStrings-2	合成弦樂-2
Choir Aahs	教堂唱詩和聲
Voice Oohs	人聲和聲
Synth Voice	合成人聲
Orchestra Hit	管弦齊奏
Trumpet	小號
Trombone	長號
Tuba	低音號
Muted Trumpet	悶音小喇叭
French Horns	法國號
Brass Section	管弦合奏
SynthBrass-1	合成管樂-1
SynthBrass-2	合成管樂-2
Soprano Sax	高音薩克斯
Alto Sax	中音薩克斯
Tenor Sax	次中音薩克斯
Baritone Sax	上低音薩克斯
Oboe	雙簧管
English Horn	英國管
Bassoon	巴松管
Clarinet	黑管
Piccolo	短笛
Flute	長笛
Recorder	木笛
Pan Flute	排笛
Blowa Bottle	吹瓶子聲
Shakuhachi	尺八（日本樂器）
Whistle	口哨
Ocarina	陶笛
Lead-1 (Square)	正弦波
Lead-2 (Sawtooth)	鋸齒波
Lead-3 (Calliope)	蒸氣風琴
Lead-4 (Chiffer)	合成吹管

Lead-5 (Charang)	小型吉他
Lead-6 (Voice)	人聲
Lead-7 (Fifths)	第五鋸齒波
Lead-8 (Bass+Lead)	前衛低音
Pad-1 (New age)	新世紀
Pad-2 (Warm)	溫暖
Pad-3 (Polysynth)	多型合成
Pad-4 (Choir)	合唱
Pad-5 (Bowed)	玻璃
Pad-6 (Metallic)	金屬
Pad-7 (Halo)	光圈
Pad-8 (Sweep)	刮風
FX-1 (Ice Rain)	冰雨
FX-2 (Soundtrack)	五度音
FX-3 (Crystal)	水晶
FX-4 (Atmosphere)	氣氛
FX-5 (Brightness)	明亮
FX-6 (Godlins)	小妖精
FX-7 (Echoes)	水滴
FX-8 (Sci-fi)	天體
Sitar	西塔琴
Banjo	斑鳩琴
Shamisen	三味線
Koto	古箏
Kalimba	卡利馬鍾琴
Bag Pipe	風笛
Fiddle	古提琴
Shanai	嗩吶
Tinkle Bell	鈴聲
Agogo	阿哥哥
Steel Drum	鋼鼓
Woodblock	木魚
Taiko Drum	太鼓
Melodic Tom	旋律中音鼓
Synth Drum	合成鼓
Reverse Cymbal	回音鈸
Guitar Fret Noise	吉他擦弦雜音
Breath Noise	吹奏氣音
Seashore	海浪音
Bird Tweet	鳥鳴
Telephone Ring	電話鈴聲
Helicopter	直升機
Applause	鼓掌聲
Gunshot	鳴槍聲

學習音樂最佳途徑
音樂人必備叢書
專業樂譜

麥書文化
最新圖書目錄
COMPLETE CATALOGUE

鋼琴系列

書名	編著／定價	說明
流行鋼琴自學祕笈 Pop Piano Secrets	招敏慧 編著 定價360元 DVD	最完整的基礎鋼琴學習教本，內容豐富多元，收錄多首流行歌曲鋼琴套譜，附DVD。
交響情人夢鋼琴特搜全集(1)(2)(3)	朱怡潔、吳逸芳 編著 定價320元	日劇和電影《交響情人夢》劇中完整鋼琴樂譜，適度改編、難易適中。
Hit101鋼琴百大首選（另有簡譜版）中文流行/西洋流行/中文經典/古典名曲/校園民歌	邱哲豐 何真真 朱怡潔 編著 定價480元	收錄101首歌曲，完整樂譜呈現，經適度改編、難易適中。善用音樂反覆記號編寫，每首歌曲翻頁降至最少。
Hit102中文中文流行鋼琴百大首選	邱哲豐、朱怡潔、聶婉迪 編著 定價480元	收錄102首最經典、最多人傳唱中文流行曲。左右手完整總譜，均標註有完整歌詞、原曲速度與和弦名稱。原版、原曲採譜，經適度改編，程度難易適中。善用音樂反覆記號編寫，翻頁降至最少。
超級星光樂譜集1~3（鋼琴版）Super Star No.1~No.3 (Piano version)	朱怡潔、邱哲豐等 編著 定價380元	61首「超級星光大道」對戰歌曲總整理，10強爭霸，好歌不寂寞。完整吉他六線譜、簡譜及和弦。
新世紀鋼琴古典名曲30選（另有簡譜版）	何真真、劉怡君 編著 定價360元 2CD	編者收集並改編各時期知名作曲家最受歡迎的曲目。註解歷史源由與社會背景，更有編曲技巧說明。附有CD音樂的完整示範。
新世紀鋼琴台灣民謠30選（另有簡譜版）	何真真 編著 定價360元 2CD	編者收集並改編台灣經典民謠歌曲。每首歌都附有歌詞，描述當時台灣的社會背景，更有編曲解析。本書另附有CD音樂的完整示範。
電影主題曲30選（另有簡譜版）30 Movie Theme Songs Collection	朱怡潔 編著 定價320元	30部經典電影主題曲，「B.J.單身日記：All By Myself」、「不能説的·秘密：Secret」、「魔戒三部曲：魔戒組曲」……等。電影大綱簡介、配樂介紹與曲目賞析。
婚禮主題曲30選 30 Wedding Songs Collection	朱怡潔 編著 定價320元	精選30首適合婚禮選用之歌曲，〈愛的禮讚〉、〈人海中遇見你〉、〈My Destiny〉、〈今天你要嫁給我〉……等，附樂曲介紹及曲目賞析。
鋼琴和弦百科 Piano Chord Encyclopedia	麥書文化編輯部 編著 定價200元	漸進式教學，深入淺出了解各式和弦，並以簡單明瞭和弦方程式，讓你了解各式和弦的組合方式，每個單元都有配合的應用練習題，讓你加深記憶、舉一反三。

烏克麗麗系列

書名	編著／定價	說明
烏克麗麗完全入門24課 Complete Learn To Play Ukulele Manual	陳建廷 編著 定價360元 附影音教學 QR Code	烏克麗麗輕鬆入門一學就會，教學簡單易懂，內容紮實詳盡，隨書附贈影音教學示範，學習樂器完全無壓力快速上手！
快樂四弦琴(1)(2) Happy Uke	潘尚文 編著 定價320元 (1)附示範音樂下載QR code (2)附影音教學QR code	夏威夷烏克麗麗彈奏法標準教材。(1)適合兒童學習，徹底學「搖擺、切分、三連音」三要素。(2)適合已具基礎及進階愛好者，徹底學習各種常用進階手法，熟習使用全把位概念彈奏烏克麗麗。
烏克城堡1 Ukulele Castle	龍映育 編著 定價320元 附影音教學 QR Code	從建立節奏感和音到認識音符、音階和旋律，每一課都用心規劃歌曲、故事和遊戲。附有教學MP3檔案。突破以往制式的伴奏方式，結合烏克麗麗與木箱鼓，加上大提琴跟鋼琴伴奏，讓老師進行教學、說故事和帶唱遊活動時更加多變化！
烏克麗麗民歌精選 Ukulele Folk Song Collection	張國霖 編著 每本定價400元	精彩收錄70-80年代經典民歌99首。全書以C大調採譜，彈奏簡單好上手！譜面閱讀清晰舒適，精心編排減少翻閱次數。附常用和弦表、各調音階指板圖、常用節奏&指法。
烏克麗麗名曲30選 30 Ukulele Solo Collection	盧家宏 編著 定價360元 DVD+MP3	專為烏克麗麗獨奏而設計的演奏套譜，精心收錄30首名曲，隨書附演奏DVD+MP3。
烏克麗麗指彈獨奏完整教程 The Complete Ukulele Solo Tutorial	劉宗立 編著 定價360元 DVD	詳述基本樂理知識、102個常用技巧，配合高清影片示範教學，輕鬆易學。
烏克麗麗二指法完美編奏 Ukulele Two-finger Style Method	陳建廷 編著 定價360元 DVD+MP3	詳細彈奏技巧分析，並精選多首歌曲使用二指法重新編奏，二指法影像教學、歌曲彈奏示範。
烏克麗麗大教本 Ukulele Complete textbook	龍映育 編著 定價400元 DVD+MP3	有系統的講解樂理觀念，培養編曲能力，由淺入深地練習指彈技巧，基礎的指法練習、對拍彈唱、視譜訓練。
烏克麗麗彈唱寶典 Ukulele Playing Collection	劉宗立 編著 定價400元	55首熱門彈唱曲譜精心編配，包含完整前奏間奏，還原Ukulele最純正的編曲和演奏技巧。詳細的樂理知識解說，清楚的演奏技法教學及示範影音。

吹管樂器系列

書名	編著／定價	說明
口琴大全－複音初級教本 Complete Harmonica Method	李孝明 編著 定價360元 DVD+MP3	複音口琴初級入門標準本，適合21-24孔複音口琴。深入淺出的技術圖示、解說，全新DVD影像教學版，最全面性的口琴自學寶典。
陶笛完全入門24課 Complete Learn To Play Ocarina Manual	陳若儀 編著 定價360元 DVD+MP3	輕鬆入門陶笛一學就會！教學簡單易懂，內容紮實詳盡，隨書附影音教學示範，學習樂器完全無壓力快速上手！
豎笛完全入門24課 Complete Learn To Play Clarinet Manual	林姿均 編著 定價400元 附影音教學 QR Code	由淺入深、循序漸進地學習豎笛。詳細的圖文解說、影音示範吹奏要點。精選多首耳熟能詳的民謠及古典歌曲。
長笛完全入門24課 Complete Learn To Play Flute Manual	洪敬婷 編著 定價400元 附影音教學 QR Code	由淺入深、循序漸進地學習長笛。詳細的圖文解說、影音示範吹奏要點。精選多首耳熟能詳的古典名曲。

運動生活系列

書名	編著／定價	說明
一次就上手的快樂瑜伽 四週課程計畫（全身雕塑版）	HIKARU 編著 林宜薰 譯 定價320元 附DVD	教學影片動作解說淺顯易懂，即使第一次練瑜珈也能持續下去的四週課程計畫！訣竅輕易掌握，了解對身體雕塑有效的姿勢？在家看DVD進行練習，也可掃描書中QRCode立即線上觀看！
室內肌肉訓練	森 俊憲 編著 林宜薰 譯 定價280元 附DVD	一天5分鐘，在自家就能做到的肌肉訓練！針對無法堅持的人士，也詳細解說維持的秘訣！無論何時何地都能實行，2星期就實際感受體型變化。
少年足球必勝聖經	柏太陽神足球俱樂部 主編 林宜薰 譯 定價350元 附DVD	源自柏太陽神足球俱樂部青訓營的成功教學經驗。足球技術動作以清楚圖解進行說明。可透過DVD動作示範影片定格來加以理解，示範影片皆可掃描書中QRCode線上觀看。

系列	書名	編著／定價	內容說明
民謠彈唱系列	彈指之間 Guitar Handbook	潘尚文 編著 定價380元 附影音教學 QR Code	吉他彈唱、演奏入門教本，基礎進階完全自學。精選中文流行、西洋流行等必練歌曲。理論、技術循序漸進，吉他技巧完全攻略。
	指彈好歌 Great Songs And Fingerstyle	吳進興 編著 定價400元 附影音教學 QR Code	附各種節奏詳細解說、吉他編曲教學，是基礎進階學習者最佳教材，收錄流行必練歌曲、經典指彈歌曲，且附前奏影音示範、原曲仿真編曲影片QR Code連結。
	節奏吉他完全入門24課 Complete Learn To Play Rhythm Guitar Manual	顏鴻文 編著 定價400元 附影音教學 QR Code	詳盡的音樂節奏分析、影音示範，各類型常用音樂風格、吉他伴奏方式解說，活用樂理知識，伴奏更為生動。
	就是要彈吉他	張雅惠 編著 定價240元	作者超過30年教學經驗，讓你30分鐘內就能自彈自唱！本書有別於以往的教學方式，僅需記住4種和弦按法，就可以輕鬆入門吉他的世界！
	吉他玩家 Guitar Player	周重凱 編著 定價400元	2019全新改版，最經典的民謠吉他技巧大全，收錄多首近年熱門流行彈唱歌曲，基礎入門、進階演奏完全自學，精彩吉他編曲、重點解析，簡譜、六線套譜對照，詳盡樂理知識教學。
	吉他贏家 Guitar Winner	周重凱 編著 定價400元	自學、教學最佳選擇，漸進式學習單元編排。各調範例練習，各類樂理解析，各式編曲手法完整呈現。入門、進階、Fingerstyle必備的吉他工具書。
	六弦百貨店彈唱精選1、2 Guitar Shop Song Collection	潘尚文 編著 定價360元	專業吉他TAB譜，本書附有各級和弦圖表、各調音階圖表。全新編曲、自彈自唱的最佳叢書。
	六弦百貨店精選3 Guitar Shop Song Collection	潘尚文、盧家宏 編著 定價360元	收錄年度華語暢銷排行榜歌曲，內容涵蓋六弦百貨歌曲精選。專業吉他TAB譜六線套譜，全新編曲，自彈自唱的最佳叢書。
	六弦百貨店精選4 Guitar Shop Special Collection 4	潘尚文 編著 定價360元	精采收錄16首絕佳吉他編曲流行彈唱歌曲－獅子合唱團、盧廣仲、周杰倫、五月天……，一次收藏32首獨立樂團歷年最經典歌曲－茄子蛋、逃跑計劃、草東沒有派對、老王樂隊、滅火器、棄先生……。
	I PLAY－MY SONGBOOK 音樂手冊（大字版） I PLAY－MY SONGBOOK (Big Vision)	潘尚文 編著 定價360元	收錄102首中文經典及流行歌曲之樂譜。保有原曲風格、簡譜完整呈現，各項樂器演奏皆可。A4開本、大字清楚呈現，線圈裝訂翻閱輕鬆。
	I PLAY詩歌－MY SONGBOOK Top 100 Greatest Hymns Collection	麥書文化編輯部 編著 定價360元	收錄經典福音聖詩、敬拜讚美傳唱歌曲100首。完整前奏、間奏，好聽和弦編配，敬拜更增氣氛。內附吉他、鍵盤樂器、烏克麗麗之各調性和弦級數對照表。
電吉他系列	爵士吉他完全入門24課 Complete Learn To Play Jazz Guitar Manual	劉旭明 編著 定價400元 附影音教學 QR Code	爵士吉他速成教材，24週養成基本爵士彈奏能力，隨書附影音教學示範。
	電吉他完全入門24課 Complete Learn To Play Electric Guitar Manual	劉旭明 編著 定價400元 附影音教學 QR Code	電吉他輕鬆入門，教學內容紮實詳盡，掃描書中QR Code即可線上觀看教學示範。
	主奏吉他大師 Masters of Rock Guitar	Peter Fischer 編著 定價360元 CD	書中講解大師必備的吉他演奏技巧，描述不同時期各個頂級大師演奏的風格與特點，列舉大量精彩作品，進行剖析。
	節奏吉他大師 Masters of Rhythm Guitar	Joachim Vogel 編著 定價360元 CD	來自頂尖大師的200多個不同風格的演奏Groove，多種不同吉他的節奏理念和技巧，附CD。
	搖滾吉他秘訣 Rock Guitar Secrets	Peter Fischer 編著 定價360元 CD	書中講解蜘蛛爬行手指熱身練習，搖桿俯衝轟炸、即興創作、各種調式音階、神奇音階、雙手點指等技巧教學。
	前衛吉他 Advance Philharmonic	劉旭明 編著 定價600元 2CD	從基礎電吉他技巧到各種音樂觀念、型態的應用。最扎實的樂理觀念、最實用的技巧、音階、和弦、節奏、調式訓練，吉他技術完全自學。
	現代吉他系統教程Level 1～4 Modern Guitar Method Level 1~ 4	劉旭明 編著 每本定價500元 2CD	第一套針對現代音樂的吉他教學系統，完整音樂訓練課程，不必出國就可體驗美國MI 的教學系統。
	調琴聖手 Guitar Sound Effects	陳慶民、華育棠 編著 定價400元 附示範音樂 QR Code	最完整的吉他效果器調校大全。各類吉他及擴大機特色介紹、各類型效果器完整剖析、單踏板效果器串接實戰運用。內附示範演奏音樂連結，掃描QR Code。
電貝士系列	電貝士完全入門24課 Complete Learn To Play E.Bass Manual	范漢威 編著 定價360元 DVD＋MP3	電貝士入門教材，教學內容由深入淺、循序漸進，隨書附影音教學示範DVD。
	The Groove The Groove	Stuart Hamm 編著 定價800元 教學DVD	本世紀最偉大的Bass宗師「史都翰」電貝斯教學DVD，多機數位影音、全中文字幕。收錄5首「史都翰」精采Live演奏及完整貝斯四線套譜。
	放克貝士彈奏法 Funk Bass	范漢威 編著 定價360元 CD	最貼近實際音樂的練習材料，最健全的系統學習與流程方法。30組全方位完正訓練課程，超高效率提升彈奏能力與音樂認知，內附音樂學習光碟。
	搖滾貝士 Rock Bass	Jacky Reznicek 編著 定價360元 CD	電貝士的各式技巧解說及各式曲風教學。CD內含超過150首關於搖滾、藍調、靈魂樂、放克、雷鬼、拉丁和爵士的練習曲和基本律動。
新書系列	二胡入門三部曲 By 3 Step To Playing Erhu	黃子銘 編著 定價400元 附影音教學 QR Code	教學方式創新，由G調第二把位入門。簡化基礎練習，針對重點反覆練習。課程循序漸進，按部就班輕鬆學習。收錄63首經典民謠、國台語流行歌曲。精心編排，最佳閱讀舒適度。
	DJ唱盤入門實務 The DJ Starter Handbook	楊立鈦 編著 定價500元 附影音教學 QR Code	從零開始，輕鬆入門－認識器材、基本動作與知識。演奏唱盤；掌控節奏－Scratch刷碟技巧與Flow、Beat Juggling；創造律動，玩轉唱盤－抓拍與丟拍、提升耳朵判斷力、Remix。
	木箱鼓完全入門24課 Complete Learn To Play Cajon Manual	吳岱育 編著 定價360元 附影音教學 QR Code	循序漸進、深入淺出的教學內容，掃描書中QR Code即可線上觀看教學示範，讓你輕鬆入門24課，用木箱鼓合奏玩樂團，一起進入節奏的世界！

輕輕鬆鬆學
Keyboard♪

統籌發行： 潘尚文

編　　著： 張可葳

演奏示範： 張可葳

封面設計： 趙家妮、陳盈甄

美術設計： 趙家妮、陳盈甄

製譜輸出： 張可葳、林仁斌

影像處理： 李禹萱

錄音混音： 林仁斌

出版發行： 麥書國際文化事業有限公司

　　　　　 Vision Quest Publishing International Co., Ltd.

地　　址： 10647 台北市羅斯福路三段325號4F-2

　　　　　 4F.-2, No.325, Sec. 3, Roosevelt Rd.,

　　　　　 Da'an Dist., Taipei City 106, Taiwan (R.O.C.)

電　　話： 886-2-23636166 · 886-2-23659859

傳　　真： 886-2-23627353

郵政劃撥： 17694713

戶　　名： 麥書國際文化事業有限公司

網　　址： http://www.musicmusic.com.tw

中華民國108年12月初版